# 問出現代藝術名作大祕密

## ——在奧塞美術館，遇見梵谷、莫內、雷諾瓦、羅丹……

## Comment parler du musée d'Orsay aux enfants

伊莎貝爾‧波妮登‧庫宏（Isabelle Bonithon Courant） 著

周明佳　譯

漫遊者

Pour Françoise,

Bernard et Claude

# CONTENTS 目次

# INTRODUCTION 前言

人們經常將奧賽美術館視為印象派的同義詞，儘管如此，這裡並不是只收藏印象派作品，收藏品的豐富程度也遠超過想像。事實上，奧賽美術館的使命，正是盡可能展現十九世紀下半葉的藝術創作全貌，因此不但收藏了繪畫、雕塑、藝術品、攝影、建築、版畫、素描等領域的作品，更致力重新展現館藏藝術品的特質。

如今人們很難想像，馬內（Manet）或莫內的作品在當年竟然飽受批評；人們湧進專門陳列梵谷作品的展廳時，也很難相信他過世時竟然籍籍無名。還有，現在應當也沒有人會對海克特‧吉馬赫（Hector Guimard）設計的地鐵站入口感到驚訝了。我們對這些作品相當熟悉，因而無法想像，對十九世紀的人來說，這些作品多麼令人震撼、創新且具革命性 —— 簡單來說，也就是多麼**現代**。

**現代**這個詞廣泛應用於各種不同的情況，我們因而忘了當初它是怎麼出現的。本書試圖涵蓋**現代**這個概念，並透過對美術館許多收藏品的解說（尤其是印象派畫家莫內、竇加……等人的作品），進一步分析**現代**對十九世紀藝術創作的影響。

為了完整說明當時的藝術創作，本書透過二十九件代表性作品來呈現美術館的多元化，讓讀者能仔細觀察當中的演變、技巧等各種特色。除了這二十九件賞析作品外，書中若提到館內其他收藏品，則會以奧賽美術館的縮寫 **MO** 來加以標示。

此外，書中對美術館建築的歷史、館藏的組成與陳列也提供了許多解說，書後還附有實用資訊，協助各位盡情徜徉於這個老少皆宜、內容豐富的美術館。

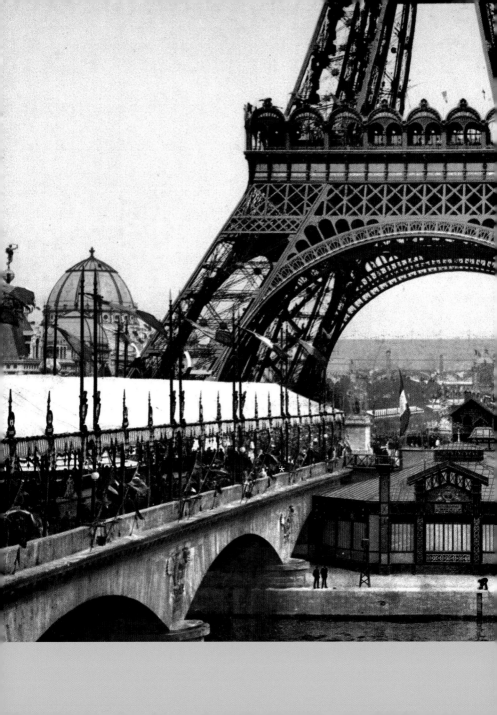

# 什麼是現代性？

# 爭論的開始

## ○ 「現代」一詞是從哪裡來的？

它的字源是拉丁文的 modernus，意思是「新近的」與「當前的」，相對於用來指稱傳承自前人文化、習俗、技術與風格的「古代」一詞。

在十七世紀，有些作家甚至陷入了所謂的「古代與現代之爭」。一六八〇至一七一五年間，法國文學界也為此爭論不休，《詩的藝術》（L'Art poétique）作者布瓦洛（Nicolas Boileau）捍衛受「古代文化」啟發的創作，反對《鵝媽媽的故事》（Contes de ma mère l'Oye）作者佩羅（Charles Perrault）灌輸人們當代且具基督教教義思想的想法。

## ○ 「古代文化」過時了吧？

古代文化並不是這麼過時！自從文藝復興以來，人們經常把古代作家或藝術家當作典範，加以模仿、學習，希望能達到他們的水準，甚至在古代歷史或神話中尋找能啟發人心與思想的素材。

高乃依（Corneille）撰寫《賀拉斯》（Horace）一劇的靈感，就來自一千七百年前蒂托－李維 （Tite-Live）所寫的故事。故事原來的內容是羅馬與阿爾布[1]之間發生戰爭，賀拉斯三兄弟為羅馬挺身而出，柯里亞斯（Curiaces）則為阿爾布而戰。只不過，高乃依在劇本中描寫的是黎希留[2]抵抗西班牙之戰的情形，並藉此強調國家主權至上。

一個半世紀之後，畫家大衛又用了同樣的戰爭故事，在畫作《賀拉斯三兄弟的宣誓》（Le Serment des Horaces）中呈現了這三兄弟的愛國情操，這幅畫如今收藏於羅浮宮。由此可見，藝術創作絕不是排斥古代文化，反而經常將過去的作品當作參考基石。

## ○ 「現代」的價值是什麼？

十七世紀時，佩羅指出**現代**勝過古代的優勢：更廣泛且豐富的靈感來源（其實多半來自基督教教義的啟發），以及技術的進步（如印刷術的發明，讓作品更容易傳播）。

## ○ 十九世紀的人，是古代人還是現代人？

兩者都是！例如，安格爾（Ingres）受到古代文化的啟發，創作了《泉》（La

---

1 阿爾布（Albe）原文為義大利文 Albalonga，位於羅馬東南方的古城。

2 黎希留（Richelieu），路易十三的第一內務大臣，一六三五年對西班牙宣戰，引發著名的「三十年戰爭」，法國也因而擺脫了西班牙的威脅。

Source，**賞析作品 1**），但人們卻認為他的風格屬於**新古典**（néoclassique），而不是古代風格。相對的，米勒的《拾穗》（*Des Glaneuse*，**賞析作品 3**），以及卡玉伯特（Caillebotte）的《刨地板的工人》（*Les Raboteurs de parquet*，**賞析作品 11**），這兩件作品都被視為「現代」畫作，而且這兩位畫家都主張藝術家有權描繪當代社會的各種面向，即使是最稀鬆平常的情境也可入畫。

此外，法國詩人波特萊爾為了區別古代這個概念，也用**現代性**一詞來指稱他所處年代的一切。倒是在裝飾藝術及建築領域，人們偏好使用形容詞**新的**來指涉與過去模式截然不同的創作，因而出現了**新藝術**（l'Art nouveau）這個詞。在法國，**新藝術**主要的代表人物是吉馬赫、賈列（Gallé），以及馬裘黑勒（Majorelle）。

# 現代藝術是什麼？

## ○ 現代藝術家的作品讓人看不懂？

在十七世紀，現代創作者的藝術表現愈來愈個人化，甚至脫離了所有人都瞭解且接受的古老語言與準則。這些藝術家選擇表現當代生活的主題，引發了一些恐慌，但他們並未因此滿足，甚至還改變了表現方式；他們的技巧、取景以及構圖，對當時的人來說相當陌生。人們突然發覺不僅看不懂畫作（主題），也不瞭解藝術家的表現技巧，因為原本用來理解作品及評論作品價值的一切都不存在了。這些藝術家在自己的作品與大眾的期待之間挖了一道溝，讓觀賞者傷透了腦筋；也因為這個緣故，大眾覺得自己成了受害者，彷彿因而邊緣化了。

## ○ 古典派的藝術家較容易理解，讓人安心？

傑洛姆（Gérôme）、鮑格雷奧（Bouguereau）、卡班內（Cabanel）等藝術家使用雕琢技巧來處理歷史或文學主題，並在展覽手冊當中加以說明，所以較受歡迎，因為這是人們較熟悉且能掌握的。

如今也有同樣情況。一部缺乏創意的電影偶爾會吸引不少觀眾，但觀賞時必須思考的「作者電影」[3]，卻只有少數觀眾。這是因為大眾期待看到自己看得懂的東西，不喜歡意外或困惑。

## ○ 為什麼那麼多有名的藝術家都曾受到輕視？

很難想像，現今最有名、作品價格最高的藝術家（如莫內、梵谷、塞尚與羅丹……等），都因為當時人們無法認同他們的作品而生活困頓。這些藝術家大約經過五十多年才讓大眾接受他們對世界的認知，作品也才成為所有人的共同記憶。

---

3 film d'auteur，通常指電影製作時，集編劇、導演、對白、音樂甚至製片於一人的製片方式。

## ○ 他們都是過世後才變有名的嗎？

不一定。雖然畢沙羅（Pissarro）、希斯里（Sisley）與高更（Gauguin）……等藝術家在生前沒有獲得人們賞識，但莫內、雷諾瓦或羅丹等人在度過剛出道的困境後，不僅功成名就，也因而致富。至於梵谷，由於三十七歲就過世，藝術生涯只有十年，因此生前沒有足夠的時間讓世人瞭解他的作品。

## ○ 十九世紀前，也有很多藝術家是人們無法接受的嗎？

是的，像卡拉瓦喬（Caravage）這樣的藝術家呈現出人們不熟悉的畫面，並在宗教或神話作品中描繪了平民百姓，自然受到許多人的否定。儘管如此，十九世紀之前還沒有出現巨大的變革；前面提到的藝術家雖然講求創新，繪畫主題或構圖卻仍遵守某些既有的規範，所以觀賞者還是能夠瞭解他們的作品，他們也因而能獲得贊助，繼續創作。

## ○ 十九世紀沒有喜好新意的收藏家嗎？

當然有，也因為他們的支持，現代藝術家才得以存活。同時，藝術的改革也和社會變革關係密切：在此之前，藝術向來由具文化修養的精英掌握，到了這個時候，所有人都可以參與。藝術觀賞者變得多元，美術館和展覽也開放給各個社會階層，包括從不關心藝術的人。不過，能夠接觸藝術是一回事，要瞭解它們則是另一回事，而且可能需要一段時間。

# 真實世界的模型

## ○ 現代藝術家描繪令人侷促不安的主題？

令人鄙夷的主題在官方畫作中都藉由轉化的方式來描繪。如果庫蒂爾（Couture）在他的《頹廢的羅馬人》（*Romains de la décadence*，**賞析作品 4**）中呈現了喝醉酒的女人，她也不是畫作的主題；真正的主題來自上古歷史。畫中的醉酒就像演員在舞台上表演出來似的（為作品擺姿勢的人對人們失禮的注視並不驚訝），這和觀賞者可以看到並感受到的狂歡有段距離。

現代藝術家坦率描繪社會中不討喜的面向，而且不參考過去規範，如竇加《苦艾酒》（*L'Absinthe*, **MO**）中酗酒的女人，或馬內《奧林匹亞》（*Olympia*, **MO**）中的妓女。在這兩件作品中，模特兒的衣飾確實都符合十九世紀的風格，因而不能與人工化的劇場布景混為一談，也讓觀賞者有種瞬間成為偷窺者的錯覺。

## ○ 他們的取景構圖有什麼不同？

現代繪畫的新意，除了主題外，取景方式同樣也讓人們困惑。觀賞者不再像面對

古典畫作時那樣保持距離，反而有了融入感，而且會產生錯覺，認為畫作是真實世界的一部分。於是，看著竇加的《苦艾酒》（**MO**）時，觀賞者會感覺自己彷彿也坐在桌旁，悄悄觀察畫中女人的不幸，因為這就是我們從前景中看到的角度。這種讓觀賞者變成窺伺者的偏角取景，讓人相當不安。

## ○ 在這之前，沒有人描繪日常生活嗎？

在十七世紀，法蘭德斯、荷蘭、西班牙，甚至法國畫家都描繪過一般生活，包括小酒館、市場、農民，以及居家生活……等。到了十九世紀，作家暨理論家項弗勒瑞（Champfluery）重新發現了勒南（Le Nain）兄弟的作品，他們畫的都是十七世紀的寫實主題。現代藝術家從寫實大師前輩的作品中汲取靈感，而不是遵循官方畫家的告誡，因為官方畫家通常優先鑽研與歷史相關的主題。

## ○ 工業時代對藝術有什麼樣的影響？

置身當代世界，追隨現代主義的畫家對變化自然相當敏感。魯斯（Maximilien Luce）進入礦場，只為了更逼真描繪這個產業；梵谷在比利時體驗礦工的生活方式，也是希望好好描繪他們。莫內對於景物的感受較敏銳，在一八七七年畫了一系列作品，呈現了聖拉薩火車站（la gare Saint-Lazare）全新的建築（**MO**），並且為了裝飾性而略微加以美化——用白色和藍色的蒸氣，取代了黑色的煙霧。

## ○ 公共建築物的新主題

隨著政體的改變，公共空間的建築裝飾也出現了新主題。共和國替代了王權；一八八四年七月十四日，知名雕塑家達魯（Dalou）受委託製作的《共和國的勝利》（*Triomphe de la République*）取代了國王塑像。此雕塑至今仍屹立在國家廣場（place de la Nation）中心。

# 描繪變動世界的藝術

## ○ 這樣好像有點草率！

現在我們常聽到有人這樣批評現代藝術（無論是雕塑或繪畫），但早在十九世紀就有這種說法了。當時人們和現在一樣，對精雕細琢、準確的技巧感到安心，因為對他們來說，這才是品質與才華的保證，不符合這些標準的作品，看起來似乎沒有完成，也比較沒有價值。因此，有位評論家曾經如此評論印象派畫作：「剛塗上顏色的壁紙可能都比較好看……」

## ○ 為什麼現代畫家放棄了雕琢的技巧？

平滑的表現技法，會讓印象派畫家或梵谷的畫面變得生硬，因為這些藝術家嘗

試表現的是動作或運動的自發性，如莫內《阿讓特依鐵道橋》（*Pont de chemin de fer à Argenteuil*, **MO**）畫中火車的速度感；或者他們試圖表現的是某種感覺，如梵谷《自畫像》（*Autoportrait*, **賞析作品 15**）中的情緒。

此外，提香（Titien）、林布蘭（Rembrandt）等大師嘗試過的另一種表現方式，此時也由他們發揚光大；這種表現法雖然較「不精細」，卻更適合他們的主題，以及他們想表現的內容。

## ○ 速度帶來新的感受⋯⋯

只畫火車無法讓藝術家感到滿足；他們希望透過火車來進一步發揮。在火車上看到的景色，比走路或乘坐馬車時感受到的速度更快，這確實影響了印象派畫家的風格──他們重新描繪這種運動，捕捉景物轉瞬即逝的特點。模糊的一筆，才最適合詮釋接下來在現代生活當中感受得到的流動性。

## ○ 他們若不採用傳統技巧，依然能夠發揮嗎？

大多數現代藝術家〔如庫爾貝（Courbet）、馬內⋯⋯等〕，都依照古典模式來學習藝術（研究上古作品、練習素描或雕琢技法），後來才刻意遠離這些途徑。

例如，竇加常用的取景手法與古典規則相反，但他曾在拉蒙（Lamothe）的工作室中學習，而拉蒙正是安格爾古典教學法的傳人。還有，秀拉（Seurat）在一八七八年進入法國美術學院（École des beaux-arts），後來成為新印象派（néo-impressioniste）運動的領導者。這個運動較為人知的名稱是「點描派」（pointillisme），一八八六年起，秀拉以規則小圓點作畫，引來許多議論。

## ○ 法國美術學院還在嗎？

法國美術學院創立於十九世紀，是正式美術教育的主要機構，對希望成就美好事業的學生來說，可說是通往王室之路。這裡的學生主要學習藝術創作的基礎──素描，以及為獲得官方委託創作而必須遵守的規則（如一八七五年開幕的巴黎歌劇院；以及巴黎公社 4 火災後，於一八八二年重建與裝潢的巴黎市政廳）。這個學院到一八九六年才接受女性學生入學，至今仍是官方美術教育養成的地方。

# 現代藝術的展示

## ○ 十九世紀有當代藝術展嗎？

有。當時最享盛名的是「沙龍」（le Salon），這是舊社會制度的遺產，原本只

4 巴黎公社（la Commune）：一八七一年三至五月間成立於巴黎的組織，曾短暫統治巴黎，並企圖掌控法國。

有「學院」（l'Académie）的會員才能參加。「學院」是藝術家協會，創始於一六四八年，以藝術推廣與教育為宗旨，一七九三年隨著法國大革命的發生而消失，不過，藝術展卻仍保留了下來。

## ○ 沙龍開放給所有人嗎？

沒有。沙龍裡展出的畫作由評審篩選，這些評審由知名藝術家及藝術機構的成員組成。他們對於未遵循官方藝術標準的作品尤其嚴格，因此，許多如今相當有名的作品當時都遭到拒絕，例如：一八五五年庫爾貝的《奧南的葬禮》（L'Enterrement à Ornans, **MO**），以及一八六七年莫內的《花園中的女人》（Les Femmes au Jardin, **MO**）……等。

## ○ 受沙龍肯定很重要嗎？

現在很難想像沙龍是什麼樣的展覽，但當時是所有巴黎人會爭先恐後參加的重要藝術活動，因為每次可以看到上千件作品。沙龍除了是藝術家自我推銷的主要場所（有機會受到青睞、獲得委託），也有經濟功能（藝術品的買賣）。也因為這樣，無論古典或現代創作者，為了參與這樣的展覽，即使曾遭拒絕，仍會執著地一試再試。

## ○ 「遺珠之憾沙龍」是什麼？

一八六三年，拿破崙三世認為大眾有能力評斷畫作的好壞，於是允許遭沙龍拒絕的作品展出，這個展覽因而也有「遺珠之憾沙龍」（le Salon des refusés）之稱。沒想到人們來這裡的目的不在於欣賞，而是來取笑參展作品的。例如，有人認為馬內的《草地上的午餐》（Le Déjeuner sur l'herbe，**賞析作品 8**）很荒謬，甚至有人覺得非常反感。

不過，在此同時，藝術家也開始主動籌畫有別於沙龍的各種展出，其中最知名的，是莫內與朋友在一八七四與一八八六年間舉辦的展覽。

## ○ 人們會去參觀具爭議的藝術家的展覽嗎？

一般人不太參觀這些展覽，但對創作者來說，這些展出對新觀念的傳播有重要影響，因為他們都在這裡獲取新知。一八八九年，高更在伏爾皮尼咖啡館（Café Volpini）舉辦展覽，作品具有明顯的象徵主義特色，讓波納爾（Bonnard）、烏依亞爾（Vuillard）、塞律西耶（Sérusier）與莫里斯・德尼（Maurice Denis）等畫家大為震驚。

## ○ 獨立畫家沙龍和官方沙龍有什麼不同？

「遺珠之憾沙龍」是很嚴謹的展覽，籌畫者是受沙龍拒絕的藝術家，他們希望呈現有別於官方沙龍的面向。一八八四年，秀拉、阿爾貝・杜柏瓦－皮冶（Albert Dubois-Pillet）與保羅・席涅克（Paul Signac）籌畫了「獨立畫家沙龍」（le

Salon des indépendants）。這個展覽就像它的名稱一樣，不受任何控制，也沒有類似在官方活動中負責挑選作品的評審。

這時，歐洲大部分國家也陸續出現這樣的展覽，藝術家因而能夠自由展出作品，例如：比利時的「二十人」（XX，因有二十位籌畫者而得名）、「自由美學」（la Libre esthétique），以及德國與奧地利的「分離派」（les Sécessions）。

# 現代藝術家與觀賞者

## ○ 如果現代藝術家不受歡迎，他們怎麼生存？

有些藝術家（如馬內、竇加……等）有個人財富，但其他人的生活就比較艱困，例如：塞尚和高更用作品與畫商暨美術用品商坦根（Père Tanguy）交換物資；有些缺乏物資的藝術家，則依賴私人收藏家或畫廊老闆的贊助來維生。

## ○ 買這些畫的人是誰？

都是與藝術家很熟的收藏家，例如：支持塞尚的維多·蕭奎（Victor Chocquet）本身只是個職員；本身也畫畫的卡玉伯特，收購印象派友人（雷諾瓦、塞尚與莫內）的作品；商人厄尼斯特·歐薛得（Ernest Hoschedé）贊助莫內，而莫內為裝飾蒙傑宏城堡（le château de Montgeron）畫了《火雞》（Les Dindons, **MO**），其他藝術家因而能把這裡當作工作室。

## ○ 藝廊販售現代藝術作品嗎？

藝術交易的發展始於十八世紀末。在這之前，畫家的工作室也就是畫作的展示空間。由於藝術民主化，以及各種美術館與大型展覽的存在，藝廊也隨之發展，沙龍就是其中之一。不過，藝廊雖是藝術創作者與大眾間的媒介，但當時並不普及，其功能是協助當代藝術家推廣與販售作品，讓他們不需自己處理這些業務。

以勇氣可嘉的畫商來說，最受印象派畫青睞的是保羅·杜航－胡埃爾（Paul Durand-Ruel），他即使還不確定是否能賣出作品，仍會預付費用供藝術家創作，並要求有獨家經營權。幸好有這樣的契約，莫內與雷諾瓦才能免於挨餓。

## ○ 現在看來，受沙龍拒絕的象徵更有才華？

現在我們對官方繪畫所知不多，不能就此論定那些作品沒有價值。例如，普維·德·夏凡納（Puvis de Chavannes）當時經常受邀創作〔裝飾巴黎的萬神殿、亞眠（Amiens）的美術館、里昂的美術館……等〕，秀拉或高更對他的作品都有興趣。他用均勻色調繪畫，也為馬諦斯（Matisse）開了先鋒。此外，不是所有受拒絕的作品都是傑作，畢竟一個人受排斥、不受歡迎，未必表示有才華。

## ◯ 現代藝術家的作品是怎麼介紹給大眾的？

由一些特定的人來撰寫文章介紹。例如左拉（Emile Zola）是作家也是記者，他為自然主義及印象派畫家辯護，因為他們遵循和他類似的創作方式──描繪現代化的世界。

## ◯ 受爭議的畫家會解說自己的作品嗎？

許多畫家都透過書寫來說明他們的藝術，不過這些文字很少是為大眾而寫的。他們留下的關於自己作品的書面資料，主要是和熟人、朋友及畫商間的書信（如畢沙羅、梵谷與高更），有些則是私人日記〔如魯東（Odilon Redon）〕。這些原本都不是以出版為目的而寫的私密文字，卻都在他們過世後編輯、出版，人們因而得以瞭解他們的作品。只有席涅克針對新印象派寫了〈從德拉克洛瓦到新印象主義〉（D'Eugène Delacroix au néo-impressionnisme）一文，解釋他與同派藝術家的創作手法。

## ◯ 為什麼對他們的評價會從輕視變成迷戀？

隨著時間流逝，這些藝術家的作品已經不那麼現代，對世界的觀點也不再那麼具革命性。以現在的眼光來看，主題是塞納河畔有高速火車與核電廠的圖，一定讓大多數人覺得很醜，相對的，莫內的《阿讓特依鐵道橋》（**MO**）也就不再那麼嚇人了，反而呈現出對舊世界──一個永遠消失的世界──的懷舊。

## ◯ 現在和那個時期很不一樣嗎？

我們都知道，十九世紀有許多重要的畫家都受到排斥，但即使是現在，歷史依然不斷重演。例如：波洛克（Pollock）或克萊因（Klein）等畫家的抽象作品，或是杜象（Duchamp）的《噴泉》（Fountain）等「現成物」（ready-made，改變尋常物品原本的功能，並轉化成藝術品）創作，還是會引起人們驚愕，並且像十九世紀的馬內或塞尚的作品一樣受到嘲諷。

# 異國情調

## ◯ 博物館是藝術家的主要靈感來源？

藝術家常到博物館，除了研究和模仿前輩大師的作品外，也希望從這些傑作當中汲取靈感。例如，馬內在畫《草地上的午餐》時，知道自己已將收藏在羅浮宮的提香《鄉間音樂會》（Le Concert champêtre）加以現代化了。後來，重新詮釋前輩畫作主題這樣的藝術傳統延續了下來，一九六〇年代，畢卡索也依據馬內的《草地上的午餐》完成了許多有變化的作品。

## ○ 交通便利對藝術家也有幫助？

從中古時期開始，藝術家與工匠為了讓自己的學習更完整，並擁有超越同業的技巧與知識，於是橫跨歐洲四處旅行。到了十九世紀，火車與輪船帶來便利的交通，擴展了創作者的探索範圍，於是，藝術家（如馬內）在羅浮宮發現了法國人長期忽略的西班牙文化，以及義大利文化（這是許多人向來喜愛造訪的國家）。他們橫越地中海，前往阿爾及利亞，穿過埃及〔如弗洛蒙坦（Fromentin）、紀佑枚（Guillaumet）〕，或前往土耳其，甚至到世界的另一頭去尋找靈感（如高更前往大溪地）。

## ○ 為什麼以前對西班牙不感興趣？離法國很近啊！

依法王路易－菲利浦（Louis-Philippe）指示而完成的收藏，直到一八三八至一八四八年間才在羅浮宮展出，西班牙畫家的寫實主義（如侏儒、乞丐……等），終於呈現在法國藝術家眼前（當時他們習於古典主義愛好者鼓吹的理想化表現）。一八五三年，這些原本屬於國王資產的收藏在拍賣中四散，畫家若想研究作品，只能到處旅行。

## ○ 當時要到北非或遠東地區，應該比現在麻煩多了！

一七九八年起，拿破崙引領的埃及遠征，讓科學家與畫家發現了東方世界。隨後，從一八三〇年開始，阿爾及利亞成為法國殖民地，法國藝術家更容易與當地人接觸，紀佑枚等藝術家甚至移居到那裡。當然，他們前往阿爾及利亞或埃及絕不是只停留一星期，而是好幾個月，因為這樣一趟旅程需要花費很長的時間。

## ○ 「異國情調」很受歡迎嗎？

有些藝術家或作家〔如貝利（Belly）、涂奈靡（Tournemine）與洛提（Loti）〕從這些地方帶回人們不熟悉、具異國風情的作品，因而有「東方學者」之稱，作品也吸引了許多歐洲民眾。此外，玻璃工匠及金銀工匠接觸東方物品後，也有了新的靈感來源。例如，有工匠仿清真寺的燈型製作了花瓶。

雕塑家高迪耶（Charles Cordier）受自然博物館（le Muséum d'histoire naturelle）之聘前往北非，創作一系列胸像〔《艾爾阿瓜的阿拉伯人》（L'Arabe d'El Agouat, MO）、《蘇丹的黑人》（Le Nègre du Soudan, MO）〕，以便對這些地區的族群差異進行研究。

## ○ 有藝術家順利抵達中國或日本嗎？

很少人有這種機會。儘管如此，日本對部分創作者（畫家、玻璃工匠、瓷器工匠、建築師……等）來說還是很具吸引力，也因為這樣，莫內收集日本郵票、惠斯勒（Whistler）收集日本瓷器。

許多藝術家對銅版畫的大膽取景（竇加因而創作了《苦艾酒》，MO）、水墨畫

的簡練風格〔羅特列克（Lautrec）自己的簽名表現〕，或技巧的研究（高更的陶瓷作品）都十分敏感。賈列更從日本藝術取得靈感，創作建築型態與裝飾。

# 在十九世紀，西方世界有人發現日本藝術了嗎？

事實上，在那之前的幾個世紀，西方就知道日本藝術的存在，不過在十七世紀，日本當局打算停止與歐洲之間的所有貿易，並限制天主教傳教士的發展，因此雙方的交流減少了。一直等到一八五八年，歐洲各國與日本簽訂了新的商貿協定，版畫、瓷器、布料與屏風等許多令藝術家驚豔的物品才得以進入法國。

# 走進世界博覽會，遊遍全世界！

世界博覽會出現於十九世紀中葉，可說是各國的工業與藝術櫥窗。許多國家透過博覽會的展館呈現自己的發現或文化，但在博覽會結束後就會清除大多數展品。巴黎的艾菲爾鐵塔（1889），以及大、小皇宮（le Grand et le Petit Palais, 1900），都是從博覽會保留下來的。

# 藝術的交流和混雜很重要嗎？

十九世紀，所有人都喜歡將不同靈感混雜在一起：賈列的作品融合了西方中古時期與日本的影響。高更住在大溪地，在作品裡融入了玻里尼西亞與西方的特色。

藝術家尋找的是讓自己更有新意或更豐富的創作語彙。便利的交通與交流讓他們獲益良多──無論是創作型式、技巧或裝飾。在那之前，由於傳播不便，他們能發掘的有限。高更描繪從大洋洲文明獲取的繪畫主題時，為許多二十世紀的畫家開了一扇窗，提供了人們稱為「原始」文明的藝術養分。

CERCLE CHROMATIQUE

M. CHEVREUL

RENFERMANT

LES COULEURS FRANCHES

工業與科學進步
對創作的助益

# 工業製造與藝術創作

## ○ 藝術品能夠複製嗎？

藝術品通常會讓人聯想到獨一無二，因此，要讓藝術創作與工業製造結合就變得相當困難。此外，在十九世紀，人們不斷質疑這種可能性。對於希望能利用當時工業技術的創作者來說，裝飾藝術——尤其是家具創作——便成為特別適合用來實驗的領域。透過工業進步與機械生產，人們開始大量製造一模一樣的家具，而不再是手工創作、獨一無二的作品。

## ○ 機器製造的作品，比手作更精細嗎？

人們非常重視機械製作的完美技術，以及成品一致的外觀，因為透過機器製造得到的成果，是人類手工無法達到的，例如：由電鋸切割的細緻鑲板、勻稱的線腳……等。

## ○ 技術革命帶來彎曲的木頭！

無論奢華或簡樸，長期以來，家具的製作都以「件」為單位。專門製造精緻木器的索涅特（Thonet）家族採用了工業製作方法，用**彎曲的木頭**來打造椅子。他們將潮濕的木頭放進一個模子裡，然後用乾燥爐烘烤，讓木頭彎曲。由於這種技術，搖椅或酒館座椅等至今依然熱賣的產品得以大幅降低製作成本，各種產品也因而能普及到社會各個階層。

## ○ 用工業模組創造個人化座椅！

索涅特家族也發展出家具的組合模式。每個人都可利用工業模組製造的基本組件（如椅背、椅角、座椅……等），創造出自己想要的椅子。這樣做的另一個好處，是這些家具不再用膠黏合，而是用螺絲組合，因此各個組件就可分開運送。這麼一來，除了組裝容易，維修也容易多了。從某個角度來看，這種創新也預言了系統家具的到來。

## ○ 工業製造的椅子是藝術品嗎？

十九世紀最重要的創新，就是創作者願意藉由機械來製造自己的作品，並將市場拓展到各個層面。例如，奧地利建築師阿道夫・魯斯（Adolf Loos）不會因為製程採用索涅特家族改善的工業方式而拒絕設計家具。

設計的目的，是創造出具功能性、美觀且便宜的作品。儘管人們長期以來將家具單純視為實用性物品，但經過藝術家設計後，它們就能變成藝術品，如此一來，也就打破了工業產品與藝術品之間的界限，因為藝術品之所以有魅力，主要原因仍在於是否具獨特性。

## ○ 製作作品的不是藝術家？

從文藝復興開始，許多畫家畫的圖都是用來製作金銀器或地毯的。創造者不再是實際製作作品的人，而只是提供構想的人，這種情況在大量的工業製造中也很普遍。不過，重要的是這些構想以繪畫或畫稿的型態呈現，並因而保留了下來。

# 銅雕與複製品帶來蓬勃商機

## ○ 一件雕塑為什麼會有好幾件複本？

這確實讓人困惑。光是巴黎，在羅丹美術館、瓦亨（Varenne）地鐵站月台和瓦文路（la rue Vavin），人們都能看到羅丹的《巴爾扎克》雕像。無論繪畫或雕塑，一件作品重製成好幾件，而且每件的細節都不同，這是很尋常的作法。複製雕像是輕而易舉的事，不過沒有兩件複本是完全一樣的，這與機械製造的作品完全不同。十九世紀時，雕塑複製變得十分商業化，有時甚至超越了工業製造的產品。

## ○ 如果有好幾件複本，哪一件才是原作？

在十九世紀，只要藝術家同意，或複製者有這樣的權利，製造出來的青銅作品都可視為原作。不過一旦複製超過某個數量，作品就會因模型耗損而變得粗糙。為了避免沒有授權的複本出現，鑄造者會把編號刻在作品上，也就是說，在正常情況下，每座雕塑底部都應該有藝術家的簽名、鑄造者的標記，以及序號。（例如，1/8 指的是這個作品有八件複本，這是第一件鑄造的。）

十九世紀時，作品數量由藝術家決定；如今的規定較為嚴格：一個模型最多只能製作十二件原作。十二件以外的就不是原作，而是複製品，因此，如果有人把複製品當成原作，那就是欺騙或造假！

## ○ 銅雕是怎樣複製的？

藝術家先用石膏、泥土或蠟製作模型，再將這個最原始的模型做成鑄模，接著就是金屬灌模。具備精準的製作常識，才能確保金屬漿液在灌模時分布均勻，在之後的冷卻過程保持完整。在準備模型及灌模過程中，來自藝術工作室的專家——鑄模師——是不可或缺的。

## ○ 如果我們想要石頭製成的複本呢？

那就會採用稱為「校準」的方法：工匠以尺規多次測量原本的石膏模型，再將測量數據運用於準備切割的石塊上，然後根據原本的模型，透過放大或縮小比例，做出較大或較小的雕塑。十九世紀時，尺規也漸漸由更方便丈量的儀器所取代。

## ○ 所有的複本都一模一樣嗎？

不可能。無論透過反覆整修或修補細節的「鏤雕」，或將銅器塗上綠色或黑色的「古色塗料」……等，每個複本完成後都不可能一模一樣。至於石雕，因為是工匠手工打造的，無法系列複製，更不可能有兩個一模一樣的複本。

## ○ 不同版本的雕塑在十九世紀很普遍嗎？

十九世紀之前，雕塑是專屬精英階層的活動，隨著技術進步，人們能夠製作出幾個複本，於是作品變得較為便宜，一般大眾也較易取得。此外，由於鋅比銅便宜，所以複製品都使用鋅來製作。在這種情況下，一種新的行業出現了──銅雕藝術的出版商。他們只負責銷售複製品，確認這些作品都是雕塑家同意製作的，但不一定要掌控整個製程。

## ○ 這樣的出版商都做些什麼？

他們是藝術家與客戶之間的媒介，出版目錄，讓買家能從中挑選想要的雕塑，例如：不同材質的作品，或是紀念性雕塑的小型複製品……等，卡波（Jean-Baptiste Carpeaux）的《跳舞》（la Danse，**賞析作品 9**），就是其中一個例子。出版商與雕塑家簽訂出版合約，保障雕塑家從售出的作品中獲得一定比例的費用；這種情況不是贊助，比較接近商業行為。

出版商的業務與鑄造工匠的工作有些混淆。工匠除了製作大型雕塑外，也製作室內擺設的小型金屬物件（如照明用具），由鑄模師許德（Rude）主持的工作室「巴博殿之家」（la maison Barbedienne）就是其中一例〔許德也是以凱旋門為主題寫作《馬賽曲》（La Marseillaise）的作者〕。這樣的運作方式也出現在羅丹的作品目錄中；事實上，羅丹也經常與巴博殿之家合作。

## ○ 這麼做對雕塑家有什麼好處？

當然與收入有關。和出版商訂定合約後，製作大型紀念作品的雕塑家售出小型複製品也能獲得利益，這樣一來工作效率也比較高。有些雕塑家在沒有公共雕塑委託的情況下，就靠販售複製品的收入維生，例如，卡蜜兒（Camille Claudel）的《華爾滋》（La Valse，羅丹美術館）就賣出許多小型複製品。不太富裕的業餘雕塑家，也能透過這種方式來接觸過去富有的精英階層才瞭解的技術。

# 鐵：屬於現代的材質

## ○ 十九世紀前的人為什麼不把鐵運用在建築上？

好幾個世紀前就有人知道鐵的存在，但直到十九世紀，這種材料才開始在建築中

大量運用。煉鐵廠提供了許多用工業處理金屬的方法，例如：延展金屬、有能力製作大型樑柱……等，才能在打造建築物時使用鐵。

當時，大多數火車站、加哈比高架橋（le viaduct de Garabit）、如今已不存在的巴爾塔磊阿勒市場（les halles de Baltard），以及許多十九世紀具代表性的建築與藝術品，都是用金屬結構建構而成的。

# 比起木頭或石頭，鐵有什麼優點？

相對於木頭或石頭，鐵能夠抗風，因而能建造像艾菲爾鐵塔這種高達三百公尺的建築物。這座鐵塔是古斯塔夫・艾菲爾（Gustave Eiffel）在一八八九年完成的，確實可說是一種技術的展現。

金屬結構較具彈性，對壓力與張力的反應比較好；此外，金屬能夠接合，可覆蓋的空間較大，對支柱的需求也減少。因此，費迪南・杜特（Ferdinand Dutert）與維克多・孔塔蒙（Victor Contamin）能夠在一八八九年為世界博覽會建造「機器藝廊」（la Galerie des Machines）。這個作品所展現的正是工業生產的新工具，可惜其原型如今已不存在，只留下模型（**MO 地面樓層**）。

# 古斯塔夫・艾菲爾是建築師嗎？

不，他是工程師，但他在職業生涯中有些特別的經驗，如：構思布達佩斯的中央火車站，以及法國中部的加哈比高架橋。至於以他的姓來命名的艾菲爾鐵塔，是他結合自己的專業與對金屬物理特質的認知並巧妙運用的成果。

# 工程師和建築師有什麼不同？

就科學訓練來說（如在路橋學院或中央工藝製造學院受的訓練），工程師特別著重學習、瞭解使用的各種金屬的特性。他們主要將所學知識運用於建造機器或工業建築，也就是能運用新材料與新技術的地方。

就藝術訓練而言（如法國美術學院），建築師有興趣的是型態與風格。以奧賽火車站的建造為例，建築師畫出「外觀」，然後由工程師來完成結構。

# 為什麼把「藝術的」與「科學的」分開來？

達文西是畫家、建築師，也是許多機械的創造者。就像達文西一樣，有很長一段時間，藝術家的專業領域當中也涵蓋了工程師的專業，一個人也能掌握知識的大致脈絡。

不過，到了十八世紀，隨著技術層面知識的擴展，學習與操作的難度也愈來愈高，一個人實在很難面面俱到，因此產生了單一科別知識教育與分工，也因此，巴特勒迪（Bartholdi）和艾菲爾合作，以確保紐約自由女神像內部的金屬架構不會有問題。

## ○ 除了橋樑和艾菲爾鐵塔，當時的建築沒用很多鐵吧？

有，而且用得還不少，只不過經常看不出來。光以巴黎來看，歌劇院圓形屋頂下的架構、火車站，或是大皇宮石頭牆面後方的結構……等，都使用了鐵。

事實上，當人們瞭解用鐵技術的優點後，也不是一下子就懂得欣賞它們的美學特質。如今我們都忘了，龐畢度中心（Centre Gorges Pompidou）、羅浮宮的金字塔或艾菲爾鐵塔都曾引起多大的爭議。這些建築原本不會保存下來，因為當時許多巴黎人認為它們簡直就是怪物，甚至認為它們醜化了巴黎。

# 畫家：科學與技術進步的信徒

## ○ 工業與科學進步，對繪畫用材有影響嗎？

當然有。一八四一年，美國畫家約翰‧葛福‧瑞得（John Goffe Rand）突發奇想，將色粉與粘著劑放進錫管中保存。錫管比當時普遍使用的豬腸更方便，於是色彩製造商很快就採用了這個點子。如今，這是繪畫商品中最普遍的材料保存方式。

## ○ 顏料管帶來什麼樣的好處？

把顏料放在管子裡，人們就不再需要研磨色塊。這原本是畫家工作室中必要的準備工作之一，很花時間，也不輕鬆。還有，透過工業製造產生的色彩也比較一致。此外，錫管不僅較豬腸好用，也能保存較久，甚至更方便運送。

莫內、雷諾瓦與希斯里……等印象派畫家，也因為這種色料保存方式受益良多，尤其是在戶外寫生時。過去，他們只能在工作室先將一切準備就緒，然後才開始進行素描或習作。

## ○ 用來製作色料的原料和過去一樣嗎？

有些天然的色粉從上古時期就廣為人知，而且如今仍使用於「大地色彩」，如褐色或黃色……等。到了十九世紀，化學實驗大幅進步，因此出現了許多在實驗室將色彩重組的「合成色料」，在天然礦物或植物原料（如天然礦產中非常稀少的雌黃，或靛藍這種不易獲得的植物原料）之外提供了其他可能的替代品。

## ○ 這些合成色料為什麼受歡迎？

它們比較便宜，因為節省了取得某些天然原料時所需的昂貴費用。例如，天青石需從中亞進口，因此天青色料非常昂貴。儘管如此，有時實驗合成的色料並不適用於繪畫，因為它們經不起時間考驗，或無法長期接觸光線，或因品質不穩定而產生變化。例如，我們現在已看不到梵谷《自畫像》（**賞析作品 15**）中的紫色。

## ○ 合成色料的研究，讓畫家工作比較輕鬆嗎？

沒有。不過對織品創作的幫助就很大了，這個領域的經濟效益較繪畫更廣泛。一八二四年，法國的戈博蘭（Gobelins）壁毯織畫製造廠負責人暨化學家查夫勒爾（Chevreul）發表了〈色彩並用的反差法則〉（De la loi du contraste simultané des couleurs, 1839）一文，讓德拉克洛瓦（Delacroix）、莫內、秀拉或席涅克等許多畫家印象深刻。

## ○ 化學家在壁毯織畫製造廠裡工作？

沒錯，就像工程師和建築師隨著科技進步的軌跡，將科學運用與藝術創作加以結合，壁毯的品質，和樣式的好壞（通常由畫家提供）、織工的手藝是否靈巧有關，也和材料本身有關，例如染成不同顏色的毛線也會影響成果。因此，化學家負責研究染色並提供專業，與藝術家相輔相成，讓色彩更符合樣式。

## ○ 為什麼查夫勒爾這麼重要？

他雖然是化學家，但在監督染色劑的製作時，注意到一些與化學無關但與光學有關的問題，並得出結論：人們對色彩的感知，會隨著並排的顏色不同而改變，有些色彩會讓旁邊的色彩看起來變得中性，有些則會凸顯其立體感或光澤。

他發現，兩個並排的色彩不但會放大差異（如亮色讓旁邊的深色顯得更暗），也會產生色調的差別（如黃色能讓紫色更漂亮，或橘色會讓藍色更突出），因而有了體悟：一個顏色的價值來自其互補色。藉由這項觀察，他寫了〈色彩並用的反差法則〉，找出一般人觀看色彩與並排色彩時自然感受到的顏色變化原理。

## ○ 那是什麼樣的原理？

查夫勒爾經過觀察後，認為所有色彩都是以「三原色」為基礎。所謂三原色是紅色、藍色與黃色，只要將其中兩個色彩混在一起，就可以得到「二次色」，如：紅＋藍＝紫，紅＋黃＝橘，藍＋黃＝綠。

「互補色」則是混合調配出來的顏色：紫與黃互補、橘與藍互補，綠和紅互補。他指出：一個顏色與其互補色並排時，兩個顏色顯得同樣亮眼。

## ○ 為什麼一個顏色會讓互補色看起來顯得立體？

直到十九世紀末，人們才真正理解這個視覺現象的原理。把視線固定在一片均勻的色彩上，一小段時間後，眼睛自然會看見這個色彩周圍的互補色。例如，如果我們看的是紅色，眼睛很快就會搜尋四周最接近綠色的顏色；如果紅色周圍的顏色是白色，沒多久眼睛就覺得紅色色塊旁邊有一圈綠光；如果周圍是綠色，看起來就會更綠；但如果是橘色，我們會出現短暫的視覺失憶。

現在就和孩子們一起試試這個新發現吧！

## ○ 在查夫勒爾之前，畫家都沒發現這一點嗎？

很多畫家可能直覺上都注意到了這些現象，但直到對這種機制有了瞭解，才讓某些人能夠探索新的領域，發展出新的工作方式。例如自認「科學畫家」的秀拉身邊的許多新印象派畫家，都以還算嚴謹的方式，試圖藉此畫出更明亮的色彩。

# 攝影：因科學進步而存在的藝術

## ○ 攝影在十九世紀才誕生？

我們通常將「攝影」最早的發明歸功於達蓋爾（Daguerre）。達蓋爾進一步發展了尼埃普斯（Niépce）的研究，在一八三九年確立了達蓋爾照相法，讓影像得以固定在塗了銀的板子上。

不過，這種照相法拍出的照片每張都是獨一無二的，因為這種技術還無法讓已經固定的影像重製。到了十九世紀中葉，才有人發現將同一個影像沖洗成好幾張照片的方法。

## ○ 底片不存在？

底片最初並不存在。在塗銀的板子出現後，有人用玻璃或紙做的板子來拍照〔由塔波（Talbot）發明，稱為「卡羅版」攝影法（calotype）〕。到了一八八〇年，以紙漿為主的軟式底片（負片）才出現。一個世紀後，「完全數位」出現，漸漸結束了底片的年代。

## ○ 當時人們認為攝影和繪畫一樣是藝術嗎？

視情況而定。大多數人把攝影當成科學上的新發現，世界博覽會也經常將攝影歸在技術創新的展館裡。不過，除了工業與科學產品的領域外，一八五九年，巴黎出現了首屆攝影沙龍展，這也標示了將攝影視為藝術的開始。

## ○ 攝影只是實景的模擬嗎？

這是波特萊爾（Baudelaire）的想法，因為他認同這些影像沒有藝術價值。攝影拓展了早在十七世紀畫家就已瞭解的物理現象——黑箱〔la boîte noire，又稱「暗箱」（camera obscura）〕。

在箱子一側挖個小洞，箱內裝上鏡片，當光線透過小洞集中在箱子裡，會以倒置的方式重現箱外的影像。如果在箱子裡放進對光敏感的乳劑（玻璃底片或軟片），就能在箱內重製影像。從這個角度來看，這純粹只是將現實的景象重製。

然而，攝影不只是物理和化學層面的新發現。就像畫作一樣，想拍攝一張照片，

也需具備某些特質：希望將世界上的某些影像傳達給其他人、知道如何取景……等，或者透過某些加強光線效果的方式來掌控影像沖印的品質。攝影師應努力用作品來證明自己也是創作者，而不只是技術人員。

## ○ 拍一張照片比畫一幅畫簡單吧？

現在照相確實十分簡易，任何人只要按下按鈕就可以拍照，即使完全沒有藝術天分的人也做得到。在這樣的數位年代，沒有人會想到要自己製造相機。

不過在十九世紀情況完全不同，拍照前，攝影師必須準備玻璃底片或負片，拍照後必須沖洗照片……。直到一八八〇年代，首批玻璃底片才開始成為商業產品；柯達的首批自動相機，則直到一八八八年才出現。這些新的發展，讓業餘攝影愛好者不需任何技術背景也能進行這項藝術創作。

## ○ 畫家也拍照嗎？

是的，但使用方式不同。例如，德拉克洛瓦或庫爾貝用裸照來替代人體模特兒。在十九世紀末，由於攝影技術的簡化，竇加、波納爾與烏依亞爾等多位畫家除了鑽研繪畫，也將攝影當成另一種藝術創作方式。

## ○ 這麼說來，攝影也影響了畫家？

這兩種技術相互影響。當然，有些畫家運用了這項技術，但許多攝影家原本就受過繪畫訓練〔例如：古斯塔夫·勒癸（Gustave Le Gray）、夏勒·奈格（Charles Nègre）……等〕。由於他們使用布景道具（盤柱、帷幔……等），以及將主角安排在更合適的位置，人們發現，最早的人像攝影往往和繪畫肖像的安排相當類似。還有，勒癸拍攝的首批楓丹白露（Fontainbleau）森林照片，和專精風景畫的巴比松畫派（Barbizon）作品相當接近。

## ○ 攝影對重現畫家的觀點和影像很有幫助嗎？

試圖描繪現代生活、捕捉某個變化、掌握當下的影像……等，都是畫家與攝影師共同的目標，因此，很難評估哪一種技術對另一種造成了影響。

例如，非中心的取景方式到了這個年代才出現（有利於製造驚奇的效果），並且在這兩種藝術當中都如此運用。同一個時期，印象派畫家也發明了新的表現手法（如模糊的效果、明顯的筆觸，以及片段的取景），用來詮釋變動。

同樣的，攝影師也進一步研究，希望能減少取景時間且還能拍下動作中的人，甚至有人只拍人像與風景，就是為了避免重現動作的困難。事實上，一旦停留取景的時間愈長，底片上的固定影像就會留下光線改變的痕跡。

也因此，畫家與攝影師的創作相互影響；印象派首次展覽的地點，就是攝影師納達（Nadar）位於巴黎早金蓮路的家，這就是一項證明。

## ○ 攝影與繪畫相互競爭嗎？

攝影師當然會以新技術來處理傳統視覺藝術的主題，而且有些攝影師非常擅長處理某些主題，如：納達對人像的掌握，勒癸對風景的專業。此外，業餘畫家也不否認自己對新技術發明的熱情，這一點從攝影發明後的豐富創作就可看出端倪。

從另一個角度來看，攝影接觸的群眾更廣，因為拍照過程確實不像繪畫那麼繁複（創作所需的耗材和時間就大不相同）。因此，人像攝影的發展，與少數有能力委託肖像繪製的人產生了區隔。其他攝影師則開始探索畫家較少處理或忽視的主題，例如建構中的工業建築。艾菲爾鐵塔就是其中之一。

## ○ 攝影成為記錄遺蹟的工具！

梅里美（Prosper Mérimée）是作家，也是歷史古蹟監察員，他很早就對攝影產生了興趣。此外，還有不少攝影委託案為建築物建立了紀錄檔案，例如：一八五一年，昂希‧勒斯克（Henri Le Secq）或勒癸都受託拍攝一系列古老建築的照片，除了用來研究建築的翻新方式，也為建築的外在狀況留下紀錄。

一八六〇年，拿破崙三世希望將巴黎現代化，奧斯曼（Haussmann）與夏勒‧馬維里（Charles Marville）都主動委託攝影師拍攝並記錄即將拆除的區域。等到奧斯曼的大型改建工程完成後，這些影像就為那些區域留下了紀錄。

# 巴黎市的現代化

## ○ 奧斯曼街區是什麼？奧斯曼建築又是什麼？

奧斯曼是塞納省省長，奉拿破崙三世命令負責將巴黎現代化。從他的姓氏轉變而來的形容詞，指的就是由他完成創建和改造的部分，因為當時他統籌許多街道甚或整個區域的建造或重建，例如：西堤島（La Cité）、巴黎歌劇院（L'Opéra），以及星形廣場（l'Etoile）……等。

奧斯曼街區很容易辨識，因為這些建築賦與這個城市獨特的樣貌，尤其建築立面與交通幹道平行一致更具特色。至於建築物的裝飾，建築師想必遵循了某些規則，如：象徵貴族地位的陽台與雕塑位於二樓[1]，地面樓層的店鋪則屬於身分地位較低的人家所有。在聖路易島（Île Saint-Louis）或馬黑區（Marais）最古老的區域，經常可以看到每棟建築物都有獨特的風格，只是它們也逐漸消失了。

## ○ 為什麼要拆除巴黎的某些區域？

十九世紀時，這個城市裡有些道路仍是從中古甚或上古時期遺留下來的，不但不

---

1 法國的二樓相當於台灣的三樓，地面樓層就是台灣的一樓。

符衛生，也談不上舒適。隨著一排排衛生不佳的樓房逐漸增高，狹窄街道中流動的空氣與光線更加有限了。此外，大批鄉下人湧進都市裡找工作，巴黎的人口不斷增加，因此許多住屋都顯得不可靠，夏特雷（Châtelet）、西堤島等老舊區域發生流行性疾病的危險也隨之增加。

巴黎並不是唯一因為人口與交通增加而需要整建的城市，類似的整頓也發生在馬賽、里昂、布魯塞爾，以及布加勒斯特。後來，美國的芝加哥或華盛頓等城市更直接採用奧斯曼式建築當作都市更新的參考。

## 巴黎現在的模樣是在十九世紀完成的？

這個城市樣貌的改變是一項巨大的工程，從一八五三年一直持續到十九世紀末為止，例如，哈斯拜耶大道（boulevard Raspail）的開闢就發生於一八九〇年代。

光是改變老舊地區還不夠，改建計畫還將整個城市擴大，並串連蒙馬特、佳麗村（Belleville）和葛內爾（Grenelle）等地區，當時它們都只是巴黎周遭的小村莊。在這之後，巴黎有了新的行政區（現在更從十二個擴展到二十個區），有些新的區域都是在當時建造的，如星形廣場、蒙梭平原（la plaine Monceau），還有歐洲區（le quartier de l'Europe）。

## 巴黎在改建之前只是個小城市？

當時還沒有地鐵，大眾運輸非常簡陋，徒步穿越巴黎並不費力，只是必須容忍存在已久的髒亂與擁擠。當時的巴黎有點像鄉村，在納夫雷（Navlet）巨型畫作上出現的巴黎一八五〇年鳥瞰圖（**MO**），就呈現了這種農村般的景象，尤其是奧賽美術館所在的塞納河左岸。盧森堡公園（le jardin du Luxembourg）原本算是位於巴黎郊區，如今坐落於市中心。不過，在這幅畫中找不到艾菲爾鐵塔或奧賽美術館，因為那時這兩棟建築都還沒出現。

## 改建納進了鄰近的村莊，是不是也讓綠地消失了？

沒有。拿破崙三世在倫敦住過一段時間，對當時在當地看到的公園印象深刻，因此希望能整頓小形的公共花園。在他的主導下，人們規劃出布隆尼森林（bois de Boulogue）及凡森森林（bois de Vincennes），供巴黎人散步。

## 十九世紀的典型行政區有什麼特色？

街道寬度和建築物的高度都合乎新的規定，商圈和火車站等主要地點之間的交通便利多了，而且道路也很寬，巴黎歌劇院前的大道就是其中之一。還有，建築物也非常整齊。這些改變，將光線引進了公寓。

除了經濟目外，這麼做也是為了防止暴動，因為主要幹道愈大，暴民就愈難設置路障，相對的，軍隊的調度或槍砲的供應卻方便許多。此外，穿越這些地區的交通要道，更凸顯許多剛完成的新紀念建築的雄偉，巴黎歌劇院或凱旋門就是其中的代表。

## ○ 巴黎歌劇院是後來才興建的？

在這之前，所有表演都在勒普樂帖街（rue Le Pelletier）的一間小劇院裡演出。拿破崙三世制定的計畫也包括建造加涅廳 [2]，在美術館一樓最裡面有個小模型重現了當初的樣貌。透過這個模型，可以看到最早由勒普納佛（Lepneveu）設計的天花板，因為現在看到的是夏卡爾（Marc Chagall）的作品。此外，新增加的還有舞台的布景吊台，以及寬得驚人的入口，也就是人們展現高雅風度的地方，畢竟在歌劇院現身，不就是為了展現自己嗎？

## ○ 可是歌劇院四周的區域早就存在了！

是的，尤其是那幾條大道（十七世紀重整城牆時做了改變），以及皇宮（Palais-Royal，建於十七世紀）。還有，建造加涅廳和四周道路時，不得不破壞許多建築物，並且在這些區的老舊街道動手腳。不過，若要全部拆除，成本太高，也太複雜。這也是為什麼一旦遠離這些奧斯曼式大道，就能立刻覺察到那些較古老的、不規則的城市狀態。

## ○ 有些房子拆掉了，裡面的人到哪裡去了？

這些社會階層較低的人不得不搬家，因為重新建造的樓房較貴，也較奢華，他們無法負擔，所以許多人都搬到郊區了。也由於火車與鐵道的發展，人們因而願意移居到距都會經濟活動中心較遠的地方。

## ○ 這個城市是為了有錢的人而重建的！

很多人都這麼批評，不過，重建確實讓這個城市符合了現代衛生標準，也更加舒適。重建內容包括：建構更完整的下水道系統，從一四六公里擴建到五六〇公里（在這之前，人們直接將汙水倒在街上）；發展出自來水網路，人們不再像以前那樣必須到各區的噴泉取水。

## ○ 拿破崙三世下台後，巴黎的現代化也停止了嗎？

現代化開始於第二帝國 [3]，到了第三共和時期仍繼續進行，巴黎因而有了我們如今所見的面貌，例如：巴黎地鐵系統，以及亞歷山大三世橋（pont Alexandre III）就是其中兩個例子。亞歷山大三世橋是現代科技的絕佳範例，這道金屬橋面跨越塞納河，比巴黎過去傳統石造拱弯的橋更寬。在這段期間同時進行的，還有始於一九〇〇年的世界博覽會，以及奧賽火車站的建造。

---

2 加涅廳（palais Garnier，以建築師姓氏命名），巴黎歌劇院的原名。

3 法蘭西第二帝國由拿破崙三世於一八五二年建立。一八七〇年，普魯士擊敗法國，俘虜拿破崙三世，此時法國放棄帝制，建立共和政府，也就是法蘭西第三共和。二次世界大戰期間，德國在一九四〇年攻占法國，法蘭西第三共和瓦解，儘管如此，維持數十年的第三共和，已為法國奠定了共和體制。

## ◯ 地鐵是現代性的表現與巴黎的象徵？

現在每天都有許多人使用這項交通工具，不過人們很難想像，當時地鐵無論是經濟效益或技術層面，都是現代性的具體象徵，因為它不但成為大眾倚賴的運輸工具，更使用當時日常生活中少見的電來運作。

此外，地鐵也具有藝術性。大多數地鐵入口都由法國建築師吉馬赫建造，而且在當時是最先進的設計。吉馬赫自花草取得靈感，打造出新的藝術型式，撼動了原本以模仿前輩作品為主的公共建築美學。這些入口的裝飾與功能（照明、防止水滴滴落乘客身上的屋頂……等），展現了新藝術風格。如今在夏特雷地鐵站、聖歐柏敦門（porte Sainte-Opportune）以及多芬門（porte Dauphine），仍可見到這種風格的遺蹟。

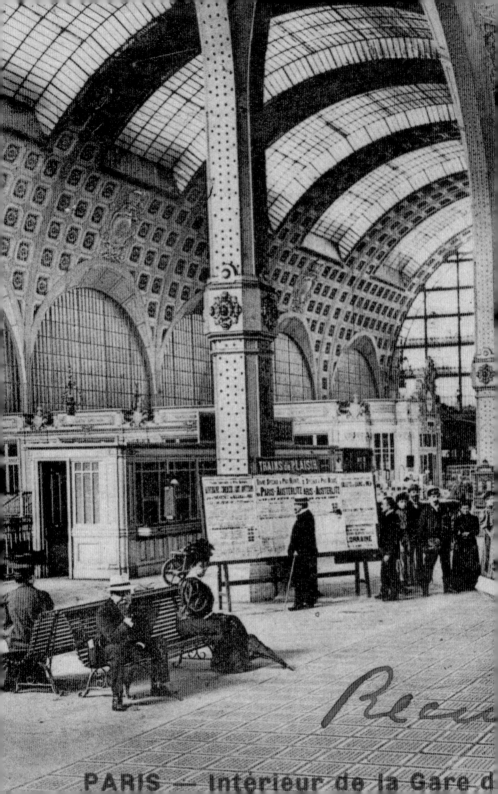

PARIS — Intérieur de la Gare d

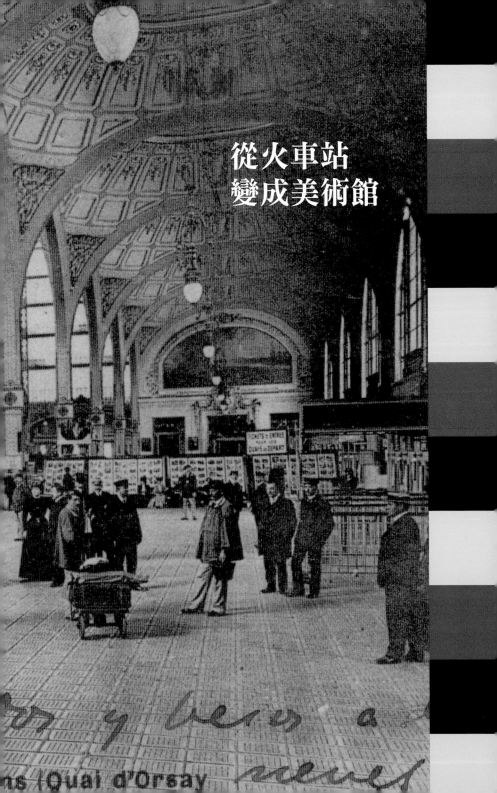

從火車站
變成美術館

as (Quai d'Orsay

# 火車站的歷史

## ○ 奧賽這個名字是怎麼來的？

一七○八年，巴黎市長夏勒‧布榭‧德‧奧賽（Charles Boucher d'Orsay）重新規劃了與他同名的河堤。在奧賽火車站建造之前，這裡原本有個河港，運送木材的船隻都從這裡進出。後來，火車站才又改建為現在的奧賽美術館。

## ○ 火車站是什麼時候建造的？

火車站因為一九○○年的世界博覽會而興建，負責建造的是巴黎－奧爾良鐵道公司（Compagnie des Chemins de fer Paris Orléans），當時這家鐵道公司已經興建了奧斯特里茲火車站（la gare d'Austerliz，位於巴黎東邊塞納河畔）。在建築面對河岸的牆上，可以看到明顯的 PO 兩個字母，就是這家公司名稱的縮寫。

## ○ 那裡的火車開到哪裡去？

主要開往法國東南部。在塞納河畔的牆面上方，可以看到幾個大型雕塑，它們的特色讓人輕易辨識出幾個主要目的城市：串串葡萄是波爾多（Bordeaux），船錨是南特（Nantes），樂器是吟遊詩人之城土魯斯（Toulouse）。天氣好的時候，在美術館的露台上還可以看得更清楚。

## ○ 這個火車站位於市中心！

奧斯特里茲車站的位置在市郊，若有一個火車站位於巴黎市中心，就能解決從市郊到市中心漫長且麻煩的轉車問題。因此，當這兩個車站都有火車開往同樣目的地時，奧賽火車站便取代了奧斯特里茲火車站。

## ○ 為什麼不是一開始就在巴黎市中心建車站？

奧斯特里茲車站建於一八四○年，當時，市中心沒有足夠的土地建造這樣的火車站。巴黎的幾個大車站，如聖拉薩站、東站（la gare de l'Est）、北站（la gare du Nord），以及里昂站（la gare de Lyon），也因為同樣緣故而建於當時巴黎市郊空間足夠的地方。

試試看，找一張巴黎的地鐵圖，用一條線把上面提到的幾個車站連起來，這樣畫出來的，大致就是這個城市十九世紀初的輪廓。

## ○ 為什麼在一九○○年又有地方興建奧賽火車站了？

因為當時巴黎－奧爾良鐵道公司買下了一塊廢棄的土地，那塊土地上面原本有信託局與審計法院的建築，但它們都在公社事件時付之一炬了。

## ○ 火車是怎麼開進奧賽火車站的？

在奧斯特里茲與奧賽之間，有一條沿塞納河興建的隧道連接這兩個車站〔現在的「地區快車」（RER）仍使用這條隧道〕，因此，只要在奧斯特里茲將蒸汽車頭（用於長途旅程）換成電動車頭（動力較低，較適用於隧道行駛），火車就能在地下通行。當時的最新發明就是電動牽引火車頭，它看起來就像一個容器，因而有「鹽罐子」的外號。

## ○ 從外觀看起來，這個建築不像車站！

當然不像。它和蒙帕拿斯（Montparnasse）等二十世紀興建的車站完全不像，而且現在也沒有鐵軌了。當時為了改建成美術館，應該也關閉了一些出入口。因此，如果有人漫步經過，確實不會想到，在這面用雕塑裝飾的石材立面之後竟有個火車站。

不過走近一看，有些元素確實顯露出這座建築的主要功能：代表不同城市的雕塑，以及每個車亭一定都有的時鐘；此外還有塞納河畔用來強化入口的大型拱廊，不過現在不對外開放了。

## ○ 從內部來看，它像個宮殿而不是車站！

儘管經過重建，但這裡仍保有原有風格，裝飾著青銅雕塑的時鐘、吊燈、灰石裝飾的天花板，營造出某種奢華的講究。

在那個年代，這一切讓這棟建築有「宮殿火車站」之稱。尤其它的建造目的相當特別（世界博覽會），地點也很不尋常（巴黎的歷史中心），為了讓所有參觀者印象深刻，建築師特別用心，將人們認為太工業化的金屬架構隱藏起來。

## ○ 在古老的火車站裡怎麼會有舞廳？

這個廳堂位於美術館的中間樓層，展示的是第三共和時期的官方藝術作品，這讓有些人感到驚訝。

展廳裡裝飾著繪畫、鏡子與水晶吊燈，顯得相當奢華。這個空間以前是宴會廳，而且是旅館的宴會廳。在二十世紀初，火車站和旅館的空間是分開的，旅館入口在現在美術館靠河岸的正門，車站和旅館之間必須繞到外面才能互通。

如今這個廳堂融入美術館，讓人以為它本來也在火車站裡。

## ○ 建築立面使用的材質，和室內外其他地方不一樣？

建築外牆顯然是石頭砌面，但內裝出現的卻是具功能性的鐵製或玻璃製山牆。建築師維多·拉魯斯（Victor Laloux）特別費了心思，利用信託局的舊建築，以及和火車站相連的旅館，遮住了這些當時人們認為不夠美觀的山牆。

此外，原本的旅館也關閉了，變成美術館的行政辦公室，不過參觀者還是能在取代旅館的餐廳裡用餐。

## ○ 為什麼要關閉奧賽火車站？

因為它無法容納愈來愈具動力、愈來愈長的火車，加上位於具歷史意義的區域，阻礙了當地的改建。車站興建時的現代性很快就趕不上科技的進步，因此進出車站的長程火車在一九三九年停駛。

# 車站變身美術館

## ○ 美術館是什麼時候進入車站的？

從一九七七年正式開始，但法國政府早在一九七三年就開始打算將火車站變成美術館，只不過一直等到一九八六年，所有整修與重建作業才終於完成，美術館也才正式開幕。

## ○ 把美術館放在老火車站裡，真是奇特的想法！

在一九七○年代，把工業建築轉變成美術館，聽起來確實荒唐，因為當時藝術收藏多半會在私人豪宅或宮殿裡展出，而這些地方可能是更古老的遺蹟。

不過，現在不會有人對原本是工業或功能性遺蹟變成美術館而意外了，因為從漢堡到柏林的終點火車站，還有胡貝（Roubaix）的游泳池，也都改建成美術館了。

## ○ 為什麼特別選這個車站當作美術館？

將這個車站改成美術館，是因為希望保護並保留這個見證了過去的遺蹟，而不是將它改建成十分現代化的大飯店。

儘管一九七○年代就有保存工業或功能性遺蹟的概念，但要說服人們接受這樣的美學觀念，並將建築物保存下來，並不容易，例如，一九七一年，法國政府就拆除了巴黎大型的巴爾塔磊阿勒市場。

在舊火車站中重建一間美術館，這是重新保存原有建築的一種「高尚」方式，也鼓勵了人們以不同的眼光來看待這個地方，並因而感到驕傲。

## ○ 他們如何保護這座紀念性建築？

經過登記或建檔的建築，必須取得負責歸檔、維護與重修「歷史古蹟」（Monuments historiques）的單位同意，才能進行改建。也因為這個緣故，一九七三年火車站的立面與裝飾都根據「歷史古蹟」清冊來整修。

由於清冊記錄的只有建築物的外觀，內部的鐵路設備（鐵道、售票口與告示牌……等）都不在保護範圍內，因此將內部空間轉化成美術館就不成問題了。

## ○ 走進這間美術館，很難想像它原本是個火車站！

為了展出美術館的館藏，必須重新安排部分的空間，所以現在美術館的樓層和原本的設計已經不一樣了。原本的鐵道比現在的中間走道低，目前用來展出雕塑。

## ○ 把火車變成美術館，優點是什麼？

火車站的寬闊空間，讓許多大型作品能夠展出。

參觀奧賽美術館的人一進門看到的不是莫內的傑作，而是許多雕塑，包括：克雷辛格（Clésinger）或彭朋（Pompon）的作品。透過玻璃窗進入室內的自然光線，非常適合一些具紀念性或原本為戶外展示而創作的雕塑，例如卡波的《跳舞》。

## ○ 缺點呢？

這麼大的地方，對尺寸不大的繪畫或藝術品來說，要掌握展出情況自然不容易。A.C.T 建築師事務所和設計師蓋雅‧阿倫緹（Gae Aulenti）必須重新設計內部空間，讓每件作品都能找到合適的地方展示，不因材質或大小不同而受限。

## ○ 最後面拱穹底下的那幾個塔是什麼？

那是車站改建成美術館期間興建的。在車站建築中，它們讓人留下最深刻的印象，因為這個美術館主要就是展出十九世紀時的傑作。

## ○ 怎麼分辨原本是車站或後來改建的地方？

當時用了相當明確的方式讓兩個部分加以區隔：原本的火車站結構使用的是輕盈的鐵和玻璃，但這兩種用材引起了一些爭議，因此在變身美術館時，反其道而行，在建築體使用了米色的石材。

也因為這個緣故，從色彩上來看，原本卡其色調的金屬架構，與建築變身後新增的栗紅色調也有所不同。

# 奧賽美術館的收藏品

## ○ 在奧賽美術館會看到什麼？

美術館的館藏主要是一八四八至一九一四年間的西方創作，包括繪畫、雕塑、藝術品、攝影、素描、版畫，以及海報等領域的收藏品。美術館同時也肩負著

收藏具歷史、文學或科學內涵作品的使命，並且必須讓作品發揮特色。例如，馬內的《左拉的肖像》（*Portrait de Zola*）或《馬拉美的肖像》（*Portrait de Mallarmé*）等作家肖像，顯示了當時作家與藝術家之間的緊密關係。

## ○ 一八一四至一九一四年：為什麼不是整個十九世紀？

選擇這段時期的作品確實引發了爭論。如果收藏整個世紀的作品，當然是最好的解決辦法，不過那樣一來羅浮宮有些展示廳會太空，一定有很多人無法同意。還有，即使這個由車站變成的美術館有很大的空間，也無法完整展示所有十九世紀的藝術創作，因為國家收藏品的數量非常多。

## ○ 為什麼特別選一八四八至一九一四這段期間？

這原本是依據歷史所做的區隔。當時許多歐洲國家的人民開始起義反抗。一八四八年，法國不再採用君主政制，路易‧菲力浦成為法國最後一位國王。隨後選舉出現，男性投票選出了共和國第一位總統──路易‧拿破崙‧邦拿巴（Louis Napoléon Bonaparte），但女性則直到一九四五年才獲得投票權。

至於一九一四年，更不是讓人抱持希望的一年。那一年，第一次世界大戰爆發，象徵某種世界的結束。

## ○ 這些年代在歷史上很重要，對藝術史也一樣重要嗎？

其實沒有。從藝術史來看，重要的時期應該是一八六三到一九〇七年。一八六三年的「遺珠之憾沙龍」揭開了歷史的新頁；一九〇七年則象徵二十世紀的藝術誕生，因為那一年畢卡索完成了《亞維農的少女》（*Les Demoiselles d'Avignon*，現藏於紐約現代藝術博物館），立體派誕生。

## ○ 為什麼根據歷史來決定收藏年代，而不是藝術史？

這個問題更令人困擾了，因為奧賽現在是美術館而不是歷史博物館。或許當初在這個機構裡歷史本該有些地位，但引發了一些爭議，因此現在的奧賽美術館不太看得出歷史的面向。話說回來，真的要將藝術演變與社會演進分開，也不是件容易的事。

## ○ 美術館從開館以來有什麼改變嗎？

當然有，這是一個有生命的地方啊！例如，原本應依照年代陳列的幾個櫥窗放錯了地方，沿著參觀動線很難找得到，現在已經移到其他地方了。同樣的，由於參觀美術館的人潮大增，原本的門廳區不符使用，也重新整修過了。

## ○ 這個美術館收藏的作品是從哪裡來的？

來源很多。一部分來自羅浮宮，例如長期展出的寫實主義繪畫（米勒及庫爾貝），

還有卡波的雕塑。其次，網球廳博物館（Musée du jeu de Paume）的所有繪畫（大多數是私人收藏家贈與政府的），都轉送到奧賽美術館來了。

還有，官方藝術家作品原本經常在不同省分的美術館展出，最後也來到了巴黎。除此之外，美術館也添購了豐富的藝術品與攝影作品。

## ○ 所有收藏都展示出來了嗎？

最重要的作品都在展廳裡了，其餘作品就像其他美術館一樣收在儲藏庫。既然這樣，為什麼偶爾會看不到某些名作？因為奧賽常常會將這些作品借給其他美術館當作特展。

另外，由於素描或照片等圖像作品都很脆弱，因此不會一直展出，每一季輪流展示一部分，或在特展、主題展或專題展中出現。長期展出的只有一些粉彩畫，如米勒、馬內、竇加與魯東的作品，不過為了保護這些作品，展廳的光線都很暗。

## ○ 美術館有幾層樓？

主要分成三層，外加夾層中的幾個畫廊。壯觀的雕像都分散在**地面樓層**中間的走道，周圍則是繪畫畫廊。

請注意，看完地面樓層後，接下來應該參觀美術館最高的那一層樓，也稱為**最高樓層畫廊**，許多現代「巨星」（如梵谷、塞尚、高更與秀拉……等印象派與後印象派藝術家）的作品都在這裡展示。不過，上樓電梯不太好找，它們在建築另一頭巴黎歌劇院模型的後方。

看完最高樓層後，再下樓來到**中間樓層**，也就是進入美術館時可以看到平台的樓層。這裡有雕塑、大幅繪畫，以及許多其他藝術品。

## ○ 從地面樓層到最高樓層，再到中間樓層，真不合邏輯！

由於有「天光」（天花板頂部的光線製造出均勻的亮光，而且不會造成反光），最高樓層畫廊盡可能展出最多的繪畫作品。還有，最有名的藏品也「分配」到最高樓層。

初次參觀美術館的人，即使想欣賞最知名的畫作，在地面樓層就是找不到，不得不先觀賞其他畫派，因為美術館就是這樣設計的，也因此，參觀者能夠感受整個世紀豐富的藝術創作，而不只是局限於印象派。

## ○ 展廳是配合作品而設計的嗎？

展出的作品的尺寸大小很重要。還有，在車站的拱穹下，紀念性雕塑也因為空間有自然光而增色。小型雕像〔如杜米埃（Daumier）的議員雕像等〕、中型繪畫，或其他藝術品，都展示在地面樓層中間畫廊兩側較小型的展廳，這些空間當中，有部分是為了這些展品而特別建造的。

## ○ 作品是依照年代來展示的嗎？

整體來說，作品無論是什麼材質，都是依照年代來展示的：地面樓層主要是第二帝國時期的藝術品，另外兩個樓層則可看出第三共和時期的藝術演變。

## ○ 有特殊的例外情況嗎？

無論是個人品味的見證，或是風格與技術的演變，這些特例都來自於私人收藏家。他們大方贈與藏品，並要求全部陳列在同一個展廳。

因此，即使美術館依照第二帝國與第三共和來區隔作品的展示，但莫荷－奈拉東（Moreau-Nélaton）家族的藏品並沒有因為時期或藝術運動而分開，全部集中在底層展廳。

## ○ 那個時期的繪畫風潮，算是古典與現代的對比嗎？

地面樓層畫廊的兩側有兩個空間。走進美術館，在左側，我們看到的是現代藝術家的作品，如杜米埃、米勒（Millet）、庫爾貝、馬內與莫內……等。在右側，則是一般認為較古典的藝術家的作品，如安格爾、德拉克洛瓦、卡班內、庫蒂爾與普維·德·夏凡納……等。

## ○ 竇加在右側，在屬於古典的那一邊？

古典與現代之間的區隔並不是那麼絕對。舉例來說，在人們認為德拉克洛瓦和安格爾一樣重要之前，他的作風曾引來許多醜聞；馬內曾跟著庫蒂爾學畫，普維·德·夏凡納則有秀拉與高更兩位學生。

竇加十分喜歡古典技巧，他自認是「現代中的古典畫家」，但有些他與莫內或馬內交流後創作的作品，如《賽彌哈米雅斯建造巴比倫》（*Sémiramias construisant Babylone*, **MO**），卻表現出他對歷史繪畫的興趣。

## ○ 雕塑的風格屬於哪一邊？

至少在第二帝國時，古典與現代的對比沒有這麼明顯，除了某些曾引起大眾震驚的雕塑家（如克雷辛格或卡波）外，大多數人還是遵守官方藝術的品味。材料的花費、必須要有工作室等條件，都讓雕塑的成本較繪畫高，因此大多數雕塑家必須依賴委託維生，無法太偏離官方品味進行創作。

## ○ 所以那時候沒有現代風格的雕塑家？

第二帝國的雕塑藝術偶爾會提出與官方風格不太一樣的作品，例如：卡波的《跳舞》（**賞析作品 9**），或是位於畫廊深處的克雷辛格的《被蛇咬的女人》（*La Femme piquée par un serpent*）。

克雷辛格以知名的薩巴提耶女士（madame Sabatier）的軀體模型來創作，但他

在石雕上詮釋的臀部橘皮組織，不僅被視為粗俗，也引發了許多批評。直到進入第三共和，隨著羅丹的作品出現，這門藝術才脫離了古典的規範。

## ○ 為什麼有些雕塑上了顏色？

其中有些是上色的，如卡波的《世界之球》（*Les Quatre Parties du monde*），或高更的《戀愛吧，你會更快樂》（*Soyez amoureuses et vous serez heureuses*），還有一些則是用不同顏色的材質製作的，如高迪耶的《殖民地的黑女人》（*La Négresse des colonies*）。

當時人們重新發現上古及中古時期有彩色裝飾的雕塑，讓向來使用單色創作的雕塑家得以實驗新的技術。他們用自己的作品大膽嘗試，將青銅與縞瑪瑙混合，或透過相當複雜的方法混用不同顏色的大理石。

## ○ 有些展廳為什麼那麼暗？

粉彩畫、素描和照片對光線都很敏感。這些作品若展示在明亮的地方可能會受到破壞，因為強光會讓色彩產生質變並逐漸消失。

這些空間比較暗的原因，就是為了展出這些比較脆弱的作品，而且這些展廳都安排在參觀動線的兩側。

## ○ 畫作的畫框都是原本就有的嗎？

很少畫框是畫家自己製作的，不過惠斯勒在《泰晤士河之景》（*La Vue de la Tamise*）畫框上裝飾著以蝴蝶構成的簽名，則是他自己設計的。

無論屬於哪個年代，有些畫框是捐贈藏品給美術館的收藏家所加的。至於大型作品的畫框，則是不久前才特別加上的。

# 奧賽美術館參觀指南

## ○ 請注意：奧賽美術館星期一休館！

巴黎其他的國家美術館在星期二休館，奧賽美術館不同，休館日是星期一。這對在巴黎只待幾天的人來說很方便，因為奧賽和凡爾賽宮星期二都開放（9:30-18:00），而且星期四晚間開放到九點四十五分。

## ○ 一張門票可以自由進出一整天！

驗票之後，記得好好保留門票，因為你可能當天會想再回到美術館。無論是回去用餐或再逛逛，只要保留門票，就可以在同一天之內自由進出。

## ○ 孩童免費嗎？

十八歲以下的兒童和青少年都免費，可以好好利用。不過，看起來比較高大的孩子，驗票人員可能會要求檢查身分證件。

每個月的第一個星期日，所有人都可以免費參觀，也因此人真的很多。

## ○ 可以在館內照相嗎？

可以，但不能使用閃光燈。閃光燈不僅會干擾其他觀賞者，對較暗展廳中那些對光線敏感的作品，也是一種傷害。

## ○ 可是閃光燈不會破壞雕塑吧？

會，上了色的雕塑和繪畫一樣對強光很敏感。無論如何，美術館全面禁止使用閃光燈，沒有雙重標準。

## ○ 為什麼有些作品放在玻璃罩裡？

小型雕塑、藝術品，還有一些特別知名的畫作（如米勒的《拾穗》，**賞析作品 3**）都受到保護，防止參觀者用手觸碰，以免無意間弄髒或弄壞作品。例如，參觀者若重心不穩，就很有可能會不小心把畫戳破，或將雕塑撞落在地。

玻璃反光雖然對觀賞作品會有些影響，但這樣的保護措施，能將作品遭受破壞的可能性降到最低。

## ○ 沒放在玻璃罩或不在保護欄後的作品，可以碰觸嗎？

當然不行！為了讓觀賞者欣賞作品時更自在舒適，美術館讓我們有特權能更近距離觀察繪畫、雕塑或家具。不過，每年的造訪者這麼多，如果每個人都擅自觸摸這些作品，沒有幾件能保持完好的狀態。

如果能撫摸雕塑、碰觸家具或輕撫畫作，似乎很吸引人，而且對孩子來說，禁止他們這麼做好像太不近人情，但為了保存這些文化遺產，所有人都有責任，每個人都應當尊重自己和其他人，一起遵守不碰觸作品的規定。

## ○ 一進館內就索取美術館的樓面圖

千萬不要猶豫。為了避免浪費資源，這些樓面圖或許不是到處都拿得到，但只要提出要求，服務台都會免費提供。

## ○ 洗手間在哪裡？

記得預作準備：開始參觀前，先找到圖書館兩側的手扶梯，到地下室使用洗手間，因為在展廳區不容易找到。

## ○ 一年當中，什麼時候參觀者最少？

參觀人數一直非常可觀（如二〇一四年是 3,480,609 人次[1]）。如果想比較從容的參觀，可以選冬天人較少的時候來，例如耶誕節過後。相對的，學校放假期間（尤其是春假）是美術館最繁忙的時間。如果可以的話，也可選擇星期四傍晚來美術館，因為當天開館到晚上九點四十五分。

## ○ 有可能避開人潮嗎？

如果無法忍受人潮，就避開印象派作品的展廳，至少在佩爾索納（Personnaz）的收藏品區，可以安靜觀看作品。這些藏品位於二十二號展廳後方左側，就在馬內《草地上的午餐》之後。這裡的參觀者向來不多，但有希斯里、畢沙羅非常美麗的作品，還有瑪麗·卡薩特（Mary Cassatt）在美術館藏中罕見的一幅畫。

## ○ 哪些地方人比較少？

中間樓層的空間相對來說較為安靜，孩子們應該也會在這裡留下深刻的印象。別忘了，在這個樓層，還有好機會能把地面樓層的一些大型作品看得更清楚，例如庫蒂爾的《頹廢的羅馬人》（**賞析作品 4**）。還有，柯蒙（Cormon）的大型作品《該隱》（*Caïn*，**賞析作品 24**），更會讓大人和小孩都大吃一驚！

夏邦提耶（Charpentier）的《飯廳》（*La Salle à manger*）展示於藝術品部門，可引領我們進入室內設計的新藝術。此外，羅丹的《行走的人》（*L'Homme qui marche*，**賞析作品 27**）沒有頭也沒有手，在這件作品前可以測試孩子們的反應。至於小小孩，一定會喜歡彭朋的《白熊》（*l'Ours*，**賞析作品 29**）！

這個像舞廳的空間，以及它帶給人的感受，不論大人或小孩都會驚訝不已。

## ○ 展廳裡還有實用的作品資訊！

展廳裡也有多語版本的小冊子，這些資訊可幫助我們了解作品，也有助於引起孩子們的興趣，或回答他們即興的提問。

# 做好準備，走進奧賽

## ○ 美術館的網站也看得到作品

美術館網頁有以館藏作品製作的動畫，能讓孩子對館內藏品開始有些概念與感受。因此到美術館參觀時的目標也可以是：找出曾經看過的作品。除了本書提到

---

1 資料來源：奧賽美術館網頁。

的作品，在美術館的網站也能找到其他作品的資訊[2]。

## ◯ 不要勉強看太多！

這是當然的。奧賽美術館的面積雖然不到羅浮宮的三分之一，但仍是巴黎的大型美術館之一，很難一次看完所有的藝術品，因此也要尊重孩子的能力，別讓他們因為無法消化而感到不愉快。別因為希望值回票價，就想把所有東西看完。最重要的是，千萬不要讓孩子在一天之內逛兩間美術館。

## ◯ 主題式參觀可以避免消化不良

這樣的參觀方式，能讓自己保留一些時間到美術館的每個空間看看，而不是只看重要作品。美術館提供了許多不同的欣賞角度，例如：海邊、動物、時尚……等，而且除了貓狗，還會看到熊、鱷魚，也會在一些家具上看到老鼠和龍。試著找找看吧！還有，女孩對十九世紀女性的梳妝用具、小陽傘或竇加的舞者可能會比較感興趣。

美術館網頁上還有可下載的頁面，主要供教師使用，協助他們為主題式參觀進行更好、更有用的規劃。

## ◯ 如果能踩在巴黎的上方，多好！

即使最不想走動的人，也會喜歡這些最引人入勝的地方：舞廳、餐廳，或是巴黎歌劇院區的立體模型。這些模型放在地面之下，上方有玻璃板加以保護，這樣的展示方式，讓參觀者能夠走在作品之上，真的很吸引人，連不喜歡美術館的孩子都會很開心。

## ◯ 從奧賽美術館欣賞巴黎風光

專注欣賞這些脆弱的作品後，需要休息一下，那麼就到最高樓層畫廊享受巴黎的美景吧（天氣好時還可走到露台上）。這麼做，也讓自己有機會搭乘美術館中讓人印象深刻的手扶梯，通常這會讓原本逛累的人精神一振。

從最高樓層可以看到羅浮宮、同樣建於十九世紀的巴黎歌劇院，還有聖心堂（Sacré-Coeur）。聖心堂雖然完成於二十世紀，但位於許多藝術家聚集的蒙馬特，當初雷諾瓦就是在勒比克路（rue Lepic）畫出了《煎餅磨坊的舞會》（*Bal du Moulin de la Galette*，**賞析作品 13**）。

## ◯ 別擔心，孩子們有能力欣賞藝術作品

大部分的作品孩子都能理解，不過還是有一些作品需要協助，例如賈列的《有海帶與貝殼的手》（*La Main aux algues et aux coquillages*，**賞析作品 25**）的展示櫥窗位置比較高。

2 目前奧賽美術館網頁有美術館的中文簡介，但尚未有中文版作品資訊。

請儘量讓自己保持和孩子一樣的高度，這樣就會知道有什麼是他們看不到的；此外，從他們能看到的高度來觀賞作品，或許會發現自己從沒想到的元素。

## ◯ 美術館有專門為小朋友設計的導覽

在假期當中，以及每個星期三、六、日，美術館會有專門為孩子安排的導覽與工作坊。導覽時間為一個半小時，費用是四‧七歐元；工作坊是兩個小時，費用是六歐元。

孩子參加這些活動時，家長可以隨自己的喜好參觀美術館，然後在下一次和孩子一起參觀時，就能自豪的分享吸收的知識。

## ◯ 也有為家庭設計的導覽！

這是讓家長與孩子一起參觀的導覽，孩子需付費（一個半小時，四‧七歐元），但家長只需要付門票費用（七‧五歐元）即可。

## ◯ 邀請大孩子到美術館的餐廳用餐

這樣就能透過一九〇〇年的旅館風格來認識十九世紀的藝術。例如：生日就是個好時機，為什麼不試試呢？這間位於中間樓層的餐廳價格不算太高，可以在早上參觀美術館後，以慶祝的方式為這一次的巡禮畫下句點。

## ◯ 杜樂麗花園也在美術館附近！

走出美術館，沿著跨越塞納河的橋可直接走進杜樂麗花園（jardin des Tuleries）。花園裡有咖啡廳，也有屬於孩子的遊樂區，偶爾還會有戶外慶典。在美術館集中精神欣賞藝術之後，可以到這個花園放鬆一下。

## ◯ 在巴黎，到處都是十九世紀的典型建築！

以大型石頭砌建的奧斯曼式建築、通常出現在二樓和五樓的陽台，還有地鐵站、玻璃穹頂或手扶梯（如春天百貨）……等，這些都是將鐵運用於建築的特色。然而，十九世紀的痕跡也逐漸在這個城市裡消失了。

## ◯ 增加藝術敏感度最好的方式，就是結合實用與休閒！

利用藝術家在戶外創作的作品，例如通常男孩都會喜歡的車站（莫內畫的聖拉薩火車站），或是巴黎的不同街區（雷諾瓦描繪的蒙馬特和煎餅磨坊），可以讓孩子試著比較並感受不同的氣氛。

天氣怡人時，可以帶孩子到莫內在吉維尼（Giverny）的花園，讓他們將藝術與鄉間散步或野餐結合在一起。還有，別忘了印象派的藝術家，他們來自阿讓特依、路維仙尼（Louveciennes）、布吉瓦（Bougival）、龐圖瓦茲（Pontoise）或馬利（Marly）等不同地方，如果住的地方離這些地點不遠，可以向孩子提議

到這些藝術家寫生的地方走走。

## ◯ 來一趟「印象派時空之旅」！

除了維辛區（Vexin）充滿綠意的風景外，歐維－胥－瓦茲（Auvers-sur-Oise）的城堡提供「印象派時空之旅」。

這一段漫步的路程非常有趣，參觀者能獲得許多資訊，甚至可藉此測試孩子是否對這個主題感到興趣。雖然繁複的解說不適合年紀小的孩子，但那個年代的小酒館或馬車的復刻版，對十幾歲的孩子卻極具吸引力。走完行程後，可以帶孩子去看看啟發了這次漫步的畫作。

在村莊裡散步也是難得的經驗，可以讓大人和孩子一起思索藝術家是如何把風景畫到畫布上的。例如梵谷畫的教堂（奧賽美術館收藏了幾幅原作）或其他景點，都能用來與街旁的複製品相互比較。

## ◯ 到巴比松看米勒或盧梭工作的地方

在楓丹白露的森林散步時，可以帶孩子去看看米勒或盧梭住過的巴比松，還可以參觀由他們的工作室改成的美術館。

巴黎與諾曼第充滿了十九世紀藝術家所畫的景點，有些地方改變很多，例如阿斯聶爾（Asnières）或是莫內畫《麗春花》（Les Coquelicots, **MO**）的阿讓特依。至於翁弗勒（Honfleur）與艾特達（Etretat），則仍保留著當初藝術家繪畫時的風情。

## ◯ 豆豆先生……？

惠斯勒的《母親》（La Mère，**賞析作品 12**）不是易懂的畫，不過許多孩子都會愣在畫前，因為他們在這件大作品前看到的，是豆豆先生破壞的那幅畫。他們很開心能認出這幅畫，而且會談論這件事，因為這幅畫真的存在。

盡可能利用這樣的機會，即使這些作品在喜劇、廣告或遊戲中只是間接出現。家長可以利用這類機會帶孩子去瞭解複製品與真品間的不同，並引導他們想想差異的標準是什麼。

## ◯ 看電影也可以認識藝術？沒錯！

利用孩子看電視的習慣，提議看看幾部關於那個年代或藝術家的影片，例如：維森特‧米納利（Vicente Minelli）的《梵谷充滿熱情的人生》（La vie passionnée de Vincent Van Gogh），或是羅傑‧普朗雄（Roger Planchon）的《羅特列克》。然後到奧賽美術館時，指出他們在片中看過的畫作。

## ○ 別忘了馬莫坦美術館！

馬莫坦美術館（musée Marmottan）坐落於巴黎第十六區，離市中心有些距離，也比奧賽美術館安靜。莫內的私人收藏都在這裡，或許可以藉此讓孩子在較寧靜的環境下熟悉印象派的主題與技巧。

此外，在馬莫坦美術館裡可以發現莫內最有名的《印象‧日出》。這幅作品在一八七四年引發了評論，且受到取笑，然而也正是這些批評用語，才出現了「印象派畫家」與「印象派」這些用詞。

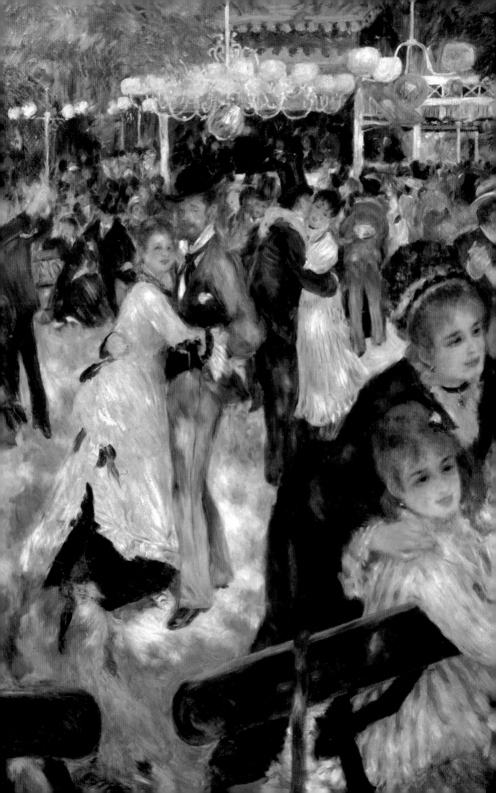

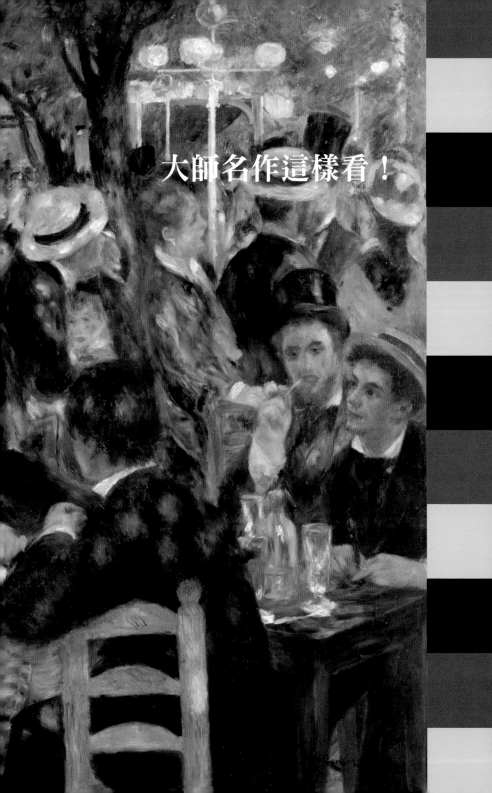

大師名作這樣看！

## ○ 選取這些作品的標準是什麼？

館內非常有名的藝術品固然多，但它們呈現的只是美術館多樣館藏的一部分而已，因此，挑選作品時並不局限於印象派畫家的重要創作，而是選擇一位藝術家或一項運動來呈現風格手法的不同。

書中出現的作品都很重要，不僅有「官方的」流派，也有「現代的」創作。選擇這些畫作時，除了主題、技巧與歷史外，同時也考慮孩子是不是容易接受，以及這些作品是否能發展出適合教學的內容。

在美術館中，有些藝術家展出的作品很多，莫內就是其中之一，不過在書中只能收入一件賞析作品。在前面章節裡提到的一些作品，若以 MO 來標示，表示書中沒有進一步的賞析文字，但仍可讓讀者對美術館的整體展示有較完整的瞭解。

儘管館內陳列的作品也有雕塑和藝術品，但繪畫仍是最受歡迎的。在奧賽美術館中，繪畫有著重要的地位，也是孩子最容易接觸與熟悉的藝術表現方式。

此外，有些書中提出來加以比較的作品並不是奧賽美術館的藏品，我們也會標明它們的展出或收藏地點。

## ○ 這些賞析作品可以呈現館內收藏品的所有面向嗎？

幾乎可以這麼說。不過，儘管攝影（參見第二十八到三十頁的簡介）在美術館藏品中相當重要，但並沒有選入書中。這是因為攝影作品非常脆弱，只能在特定安排下展出，因此選入攝影作品來賞析似乎不合乎時效。

此外，除了在展廳中可看到的模型外，賞析作品也不包括建築本身，不過，前面的章節已涵蓋了美術館中關於建築的某些資訊了（參見第二十四、二十五、三十至三十三、三十六至三十九頁）。

## ○ 這些作品賞析的文字是怎麼寫出來的？

作品的賞評以漸進方式來呈現，從最簡單的觀察與描述，進入最複雜的構圖、歷史與技巧。此外，每個問題的顏色，可幫助讀者判斷，那個觀念或賞評適合什麼樣程度的大人，或哪個年齡層的孩子：【紅色】是沒有任何基礎的人，或五到七歲的孩子，【藍色】是對藝術略有概念的人，或八到十歲的少年，【綠色】是希望瞭解更多的人，或十一到十三歲的青少年。

這些作品賞析並不是非常全面，以免讀起來太累。它的目的只是希望讓讀者擁有更敏銳的觀察力，透過關於作品的文字，以及對某些技巧的局限有粗淺的認識，也對孩子們會提出的某些問題提供有關的答案。

如果有些孩子的發現或提問在書中沒有提及，書中提供的方法能協助您有些基礎瞭解，不至於讓這些問題懸而未決。無論如何，如果不知道答案，大可對孩子說不知道，但記得稱讚他們問了好問題，並告訴他們，專家都應該自己去找答案，然後，可以在美術館中再多花一些時間，相信無論大人或孩子，都會很高興能一起找出更完整的資訊，再興高采烈的回家。

# 如何賞析

## ○ 怎麼閱讀這些作品賞析的頁面？

作品賞析是依主題或年代來排序，我們希望能尊重奧賽美術館的參觀路線，也就是美術館中的漸進安排，因此，在同一層樓展出的作品都集中在一起介紹。

為了方便讀者將這本書當作參觀美術館的指南，我們在每個單數頁面的右上角標上不同顏色，表示不同的樓層：

地面樓層

最高樓層畫廊

中間樓層

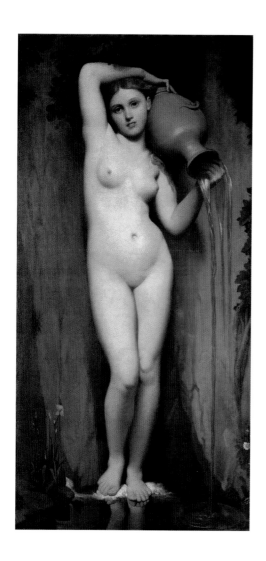

# 泉
## La Source

1820~1856 年｜油畫｜163 × 80 公分
安格爾（Jean-Auguste-Dominique Ingres）
1780 年生於蒙托班（Montauban）｜ 1867 年逝於巴黎
展示位置：地面樓層

## 這位女士沒穿衣服！

這確實有點奇怪，因為她站在戶外，背後是一大塊石頭，腳下的水卻又好像是從畫面左前方流出來的，而且兩邊都有花。

## 她會不會是在洗澡？

不像，因為她沒有往身上倒水。事實上，她拿著倒過來的水瓶的方式非常奇怪，而且像這樣把手臂繞過頭頂，應該比手臂橫過過胸前來拿水瓶辛苦得多。她看起來也不像是要洗澡，因為水很淺，甚至沒淹上她的腳。

## 那應該是一面鏡子，而不是水吧？

的確，她腳踝的倒影看起來特別清楚。一般來說，站在流動的水中，流水會讓影像變得模糊，但畫面裡除了女人腳邊的泡沫，還有水瓶倒出的水柱濺起的漣漪外，其他的一切好像都靜止不動。

## 為什麼她拿水瓶的方式這麼奇怪？

這幅畫想描繪的不是在倒水的**真正**的人，而是泉水的象徵，因此那不是真實的女人。安格爾畫的不是我們在大自然看到的泉源，而是用隱喻的方式來表現，也就是說，藉由一個人像，加上一個搭配的象徵來呈現。在這幅畫中，水瓶就是那個象徵。

## 為什麼不畫我們平常看到的泉水呢？

因為這幅畫的主題不是泉水，而是裸體。水這個主題，只是描繪女性裸體的藉口。這麼做是為了讓裸體展現其價值：她正面對著我們，因為手臂繞過頭頂，所以得以呈現全身，而且也看得到臀部的曲線。由上方灑下的光線，更凸顯出她完美無瑕的膚色。

## 所以在畫中表現女人比表現泉水容易？

不是這麼絕對，有時候，描繪真實世界比較困難一點。以這個時期來說，人們認為畫真實的裸體女人是粗俗的，但裸露的女性其實很受歡迎，所以藝術家必須為模特兒的裸露找個托詞，也因此他們會畫維

納斯神話〔如卡班內的《維納斯的誕生》（*La Naissance de Vénus*），**MO**〕，因為維納斯是愛情女神，傳統上都以裸體來呈現，或是和這幅畫一樣，透過隱喻來呈現。

## 把泉水當作象徵，是安格爾發明的嗎？

他採取從上古時期就存在的古老傳統：人們都認為水潭或噴泉是水神居住的地方，因此，為了讓人想到水源或河流，畫家與作家都會描繪讓水流動的人物。

讓・古戎（Jean Goujon）是十六世紀的雕塑家，他創作出與噴泉、水源及森林產生連結的《仙女》（*Nymphes*），用來裝飾巴黎磊阿勒附近的「無辜者的噴泉」（la Fontaine des Innocents）。這個雕塑可能為安格爾帶來了靈感，因為古戎雕塑中的女子都將手臂繞過頭部，再從水罐中倒出水。

## 藝術家都相互抄襲？

藝術家在學習過程中都會臨摹過去的傑作，等他們的才華達到大師境界時，自然而然會留存這些經驗。例如，安格爾模仿了古戎的一個古典雕塑，讓這個女人有著奇特的姿勢：手臂抬高，臀部降低，身體左側像扇子般打開，右側則收攏。

不能把這樣的行為當作抄襲；重新運用形式的語彙，或是複製構圖，這些都為藝術史發展的方向提供了指標。

## 這件作品的創意在哪裡？

最重要的應該說是將雕像的主題運用於繪畫。安格爾藉由光線，將膚色表現得非常光滑，因此觀賞者不知道這究竟是人還是石雕，而畫家就這樣展現出技巧的細緻與精確。只有臉頰和胸部幾點粉紅，暗示出他畫的是人像。

同樣的，臀部的左右不一，讓生硬的人像表現出某種動作的改變。這種靈巧也解釋了十九世紀藝術家之所以有名的原因。

## 一幅畫畫了三十六年，畫得真久！

我們知道，藝術家會在相隔多年後再回頭處理同一幅畫，把它完成或加以改變。安格爾不是持續三十六年一直在畫這幅畫。一八二〇年，他住在佛羅倫斯時開始畫這幅畫，同時也接受了法國政府一項很重要的委託〔《路易十三世的誓願》（Le Voeu de Louis XIII），目前藏於蒙托班聖母院〕，因而先放下了《泉》，專心創作委託的作品。他到了七十六歲才又重拾這件作品，並將它完成。

## 用三十六年才完成一件作品，
## 和一開始應該有不一樣的地方吧？

一八二〇年，畫家阿莫瑞－杜瓦（Amaury-Duval）曾看過作品最初模樣，據他說，那只是看著模特兒所畫的習作，而且下半身都是紅色的。後來，安格爾重新詮釋了原本以真實模特兒而畫的作品，加入了參考那個古典雕塑後的改變。此外，學生協助大師繪製作品是工作室中長期以來普遍的現象，像安格爾就有兩個學生，其中一個負責倒影與水瓶，另一個則畫底色。

## 在那個時代，安格爾是重要的畫家嗎？

是的。他和德拉克洛瓦一樣，在十九世紀中葉被視為法國最重要的藝術家。此外，他們的繪畫生涯非常長，作品數量多，因此能夠同時在羅浮宮與奧賽美術館展出。

儘管安格爾自己不承認，但年輕時形體上的不完美，讓他作品中的人物也帶著缺陷，例如身軀顯得特別長的《大宮女》（La Grande Odalisque，藏於羅浮宮）。這讓他很快成名，並在一八三五到一八四一年間主持羅馬的法國學院，那是法國學院派最佳藝術家養成的地方。不論官方畫家（如傑洛姆）或現代畫家（如畢卡索等），都很欣賞他的才華。

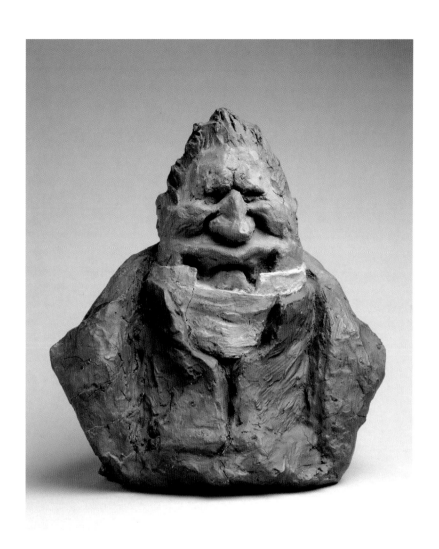

# 約瑟夫・德波德納男爵
## Baron Joseph de Podenas

大約完成於 1832 年｜陶土｜ 21 × 20 公分
杜米埃（Honoré Daumier）
1808 年生於馬賽｜ 1879 年逝於瓦勒蒙多（Valmondois）
展示位置：地面樓層

2

## 他怎麼這麼醜！

他確實是醜極了！他的眼睛非常小，鼻子和嘴巴又那麼大，看起來好像在做鬼臉。

## 圍在他脖子上的是什麼東西？

不太容易看出來。有人說是緞帶或護頸，其實那是他的襯衫領子和領帶。在那個年代，領帶就像圍巾一樣，和現在細長的領帶完全不同。

## 真的有這個人嗎？

當然有。杜米埃一共製作了三十四座胸像，都是十九世紀法國社會當中最重要的人物，包括：政治人物（例如這個胸像就是一位議員）、法官或記者。

他的作品不僅沒有表現人物的重要性，反而採用**嘲諷漫畫式的風格**，也就是刻意強調模特兒的生理缺點，加以嘲弄。

## 有人這樣取笑他，那個議員一定很不高興！

的確，這麼做可能會非常傷人。不過，嘲諷漫畫式的手法，是呈現公共人物最常用的方式之一，例如現在的「人偶新聞」（Les Guignols de l'info）這樣的電視節目就是完全以嘲諷漫畫手法來醜化政治人物、電影明星或運動明星。

這個系列的雕塑，是夏勒·菲利朋（Charles Philipon）委託杜米埃製作的。菲利朋創辦了諷刺時事的《諷刺畫報》（La Caricature）與《喧亂日報》（Le Charivari），並且在報刊上公開批評政府。那個年代的言論不像現在這麼自由，雖然所有內容未必都是菲利朋發表的，但他確實多次遭到囚禁。

### 杜米埃也坐過牢嗎？

有。有一次，他把路易－菲利浦國王的臉畫成一個梨子，作品發表後，他入獄六個月。由於當時法律對媒體的審查，以及對言論自由的限制，杜米埃放棄了政治主題，轉而創作嘲諷漫畫或時事作品。

### 藝術家為報紙工作嗎？

在那個年代，人們把繪畫視為主流藝術，相對的，插畫成了次等藝術。儘管如此，杜米埃、羅特列克、烏依亞爾或波納爾等畫家還是會為媒體畫插畫，或者創作海報和劇場節目表。

也由於這些畫家同時進行兩種藝術創作，因此，他們公開抨擊這種荒謬的分級方式，認為藝術作品與插畫之間的差異不在於媒材，而是作品呈現主題時所採用的方式是否具原創性。

### 這些雕塑是用什麼製作的？

杜米埃用來保存雕塑的方式和一般作法不同。

他在塑形後沒有加以燒烤，而是讓它們自然風乾，所以這些作品非常脆弱。等它們乾燥後，他再用油料上色，因此這些雕像看起來比較生動。

### 為雕塑上色是常見的作法嗎？

如果考慮到大多數雕塑家〔如丹唐（Dantan）的諷刺作品〕都保留了材質原色，杜米埃的作品在那個年代確實可說非常有創意。

不過杜米埃不是唯一結合色彩與雕塑的創作者。在十九世紀，人們發現上古與中古時期的雕塑是多色調的，藉由染製或使用不同顏色的材質製作而成。

許多和杜米埃同時代的雕塑家同樣也投入製作多色調作品，例如：傑洛姆嘗試為大理石上色，高迪耶將縞瑪瑙、青銅……等不同顏色的材質結合在一起。

### 這些雕塑沒辦法像圖畫那樣刊印在報刊上吧？

這些特別脆弱的作品原本沒有長期保存的打算，也不是為了供大眾欣賞而製作。它們是菲利朋的財產，一直放在櫥窗裡；為菲利朋的報刊創作諷刺畫的插畫家，則將這些胸像當成模特兒來繪圖。一直到了一八七八年，在一場關於菲利朋的特展裡，其中十個胸像才公開展出。

### 杜米埃親自把它們畫在紙上嗎？

是的。杜米埃是多才多藝的藝術家，能夠雕塑、繪畫，還會畫插畫與製作**石版畫**。

在那個年代，石版畫還是一種新的表現方式。創作者先設計出一個圖樣，再用特殊墨汁手繪在非常細緻的石板上（石板幾乎要像紙那樣細緻才行）。之後，在石板上塗上化學物品，蓋上一張紙，再壓一壓紙，紙上就會出現與原圖相反的畫。重複這些步驟，就能得到同一件作品的不同複本。

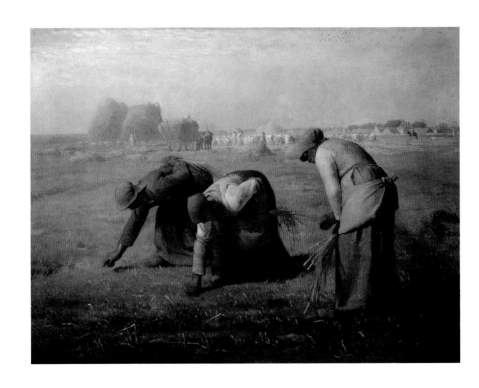

# 拾穗
## Des Glaneuses

**3**

1857 年｜油畫｜83.5 × 111 公分
米勒（Jean-François Millet）
1814 年生於古西（Gruchy）｜ 1875 年逝於巴比松
展示位置：地面樓層

## 這些女人為什麼彎著腰？

要看出她們在撿麥子，似乎不太容易。圍著藍色圍裙的那一位，正準備撿起一段麥穗，她旁邊那位抓起一根麥稈，第三位則稍稍站直身子，準備將幾枝麥子綁成一束，然後和右側已收成的麥堆放在一起。她們腰上的圍裙都反折起來，像袋子似的，用來收放枝條脫落、無法捆在一起的麥穗。

## 她們看起來收穫不太多……

這是真的。她們的收穫很少，顯示村裡的人刻意讓生活最貧困的人有機會增加一點收成。畫面背景遠處的其他收割者留下了這些麥穗，讓拾穗的人可以撿拾並留下來自用。

## 這個工作很辛苦嗎？

想像一下，如果這些女性整天都保持這種彎腰的姿勢，一定很累。她們當中有一位把手放在背上，這就顯示這樣的動作非常不舒服。這些拾穗者這麼賣力工作，但收穫卻和付出不成正比。

## 我們幾乎看不到她們的臉。

用來保護頭髮的圍巾，還有彎腰時形成的影子，遮住了這幾位拾穗者的臉，不過還是可以看得出來，最右邊這一位的膚色特別深。
當時，女性會撲粉讓膚色看起來比較白，因為白皙是時尚。這幾位女性整天在戶外工作，沒有特別注意防曬，和戴帽子或撐陽傘避免曬黑的都市女性不同。
如果和中產階級細緻的女性畫像〔如莫內的《花園中的女人》（*Femmes au jardin*），或巴齊耶（Bazille）的《家族聚會》（*Réunion de famille*），**MO**〕相比，這幾位拾穗者的膚色較深，身體強健厚實，顯得不修邊幅且粗魯。

### 米勒認識她們嗎？

不太可能，因為這幅畫不是個人的肖像畫，而是鄉村女性的一般景象。米勒是出身瑟堡（Cherbourg）地區的農家子弟，很瞭解鄉村風景和農人的生活〔例如《三聲鐘響》（*L'Angélus*, **MO**）〕，許多作品也刻畫了這樣的主題。

一八四九年，他離開求學地巴黎，定居距離楓丹白露不遠的農業區巴比松（他的工作室如今已開放參觀）。後來，一群藝術家加入他的陣營，其中也包括盧梭（Théodore Rousseau）。他們以描繪鄉村風景為主，並形成了巴比松畫派（école de Barbizon）。

### 他先在麥田裡觀察這個景象，
### 然後才畫出這幅畫嗎？

不是。米勒不是在戶外寫生，而是先畫下**速寫**，然後才在工作室裡完成作品。

這幅畫非常具巧思。他將三位拾穗者安排在畫的中央，凸顯她們的重要性。在背景遠方收割者的對比之下，她們的比例顯得特別大。兩組勞動者之間的廣大空間，強調了視覺上的差異；米勒在大片田野當中將三位拾穗者獨立出來，目的是讓我們瞭解，她們與她們富有的主人屬於不同世界。這三個女人少得可憐的收穫，與左側兩大個麥垛及遠處的豐收，形成了強烈的反差。

### 她們看起來不像很窮！

她們的穿著雖然簡單，但不像普維・德・夏凡納的《窮漁夫》（*Le Pauvre Pêcheur*，**賞析作品 6**）那樣穿著破掉的襯衫。米勒不想為了呈現她們與農地主人的社會地位不同而讓她們衣衫襤褸。他不執著於描繪這些女性的悲慘，而是希望表現她們的尊嚴。

### 他們為什麼沒有用收割用的打穀機？

對現在習慣使用機械的我們來說，這確實很讓人驚訝，因為只要有一台打穀機，幾乎一個人就能獨力完成畫面上所有人的工作。

這幅畫完成於一八五七年，當時第一批機械剛出現，不過非常昂貴，所以在農家還不普遍。吸引畫家興趣的，是農民擁有的古老特質，而不是工業革命對農村景象造成的改變，因此畫家沒有在作品裡呈現這個部分。倒是印象派畫家描繪了新世界，包括火車或城市郊區的工廠，例如：莫內的《卸煤炭的工人》（*Les Déchargeurs de charbon*）與《阿讓特依鐵道橋》。

### 巴黎人欣賞這種畫嗎？

人們對這些作品的意見分歧，因為這樣的畫作不同於庫蒂爾的大型畫作（如《頹廢的羅馬人》，**賞析作品 4**）。

它們的型式與鄉村主題較適合私人的室內空間，儘管如此，有些記者強調，這些作品中的社會批判讓觀賞者想起凡人的不幸，可能會讓部分中產階級感覺驚恐。梵谷在這方面的創作包括：《播種者》〔*Le Semeur*，藏於荷蘭的奧特盧（Otterlo）〕，或《正午時分》（*La Méridienne*, **MO**），靈感皆來自米勒。

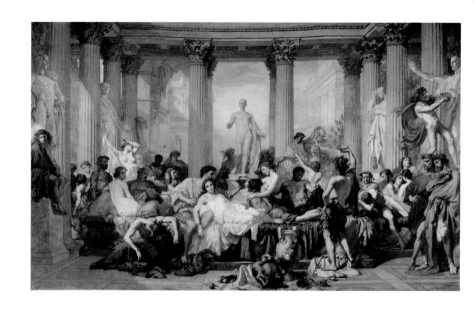

# 頹廢的羅馬人
## Les Romains de la décadence

1847 年｜油畫｜472 ╳ 772 公分
庫蒂爾（Thomas Couture）
1815 年生於杉立（Senlis）｜ 1879 年逝於維利－勒貝樂（Villiers-le-Bel）
展示位置：地面樓層

## 這些人全都躺在同一張床上！

這些人參加了一場宴會，但這張床不是用來睡覺，是用來吃飯的，因為羅馬人躺著吃飯，而不是坐著。不過這張畫不太真實，因為一般來說，每位客人都會有自己的銅製或木製沙發，不會共用一張石床。

## 他們好像喝了很多酒？

幾個還沒有醉倒的人手中都拿著酒杯。在前景中，背對觀賞者的那個人，看上去好像在邀請畫面中央的雕塑跟他乾杯。

那些男男女女的頭上有紙做的葡萄藤花環，似乎也暗喻著飲酒。上古時期，在專門慶賀酒神巴克科斯（Bacchus）的「酒神節」（bacchanale）慶典中，羅馬人頭上戴的是常春藤。

## 有些人是在慶祝沒錯，
## 但是他們看起來好像不太開心？

確實是這樣。沒有睡著的人看起來好像很累，一副無精打采的樣子。在背景裡，清亮的藍天顯示已是清晨時分，「酒神女祭司的歌舞」（orgie，羅馬人另一個慶典的名稱）即將結束，這些人吃吃喝喝了一整晚，因此才會有些人看起來毫無生氣。況且，我們也可以看到，前面還有一些空酒瓶。

## 有些人還盯著我們呢！

大部分人物的眼光都避開了觀賞者的角度，只有前景位於中間的那個女人，還有左側坐在石柱上的那個男人，他們的臉朝著我們，但眼神渙散。有趣的是，在畫面後方右側第二座雕塑的腳邊，有個男人盯著我們——那是畫家自己的畫像。庫蒂爾恢復文藝復興時期開始就有的傳統：畫家在畫中用低調的自畫像來當作簽名。

## 這個宴會廳在戶外嗎？

不太確定，從很多角度來看，畫中的建築實在古怪。

在前景裡，由上往下的光線顯示，客人的頭上沒有天花板。在羅馬人的屋子裡，確實有些房間沒有屋頂，這樣自然光就能投射在四周的房間。此外，屋裡還會有特別設計的水池，用來接收雨水。不過，這樣

的房間不會朝向畫中這種有廊柱、門框的廣場。庫蒂爾顯然著重於創造某種氛圍，而不是重建考古現場。

## 什麼樣的概念讓人想像出這樣的景象？

創作者會從其他畫家作品中汲取靈感，然後再加上自己的想法；直接引用他人作品，甚至也是展現個人視覺素養的一種方式。或許，庫蒂爾特別觀察了同樣描繪宴會的畫——羅浮宮收藏的維諾內塞（Véronèse）的《迦拿的婚禮》（*Les Noces de Cana*）。由於畫的尺寸巨大，庫蒂爾重新運用建築「盒」的概念，但用廊柱取代了欄杆。

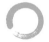

## 這幅畫真是巨大！

這幅畫將近五公尺高、八公尺寬，是美術館中的巨幅畫作之一。無論在哪一個年代，這種大型畫作，都是藝術家精湛技巧的展現。構思這樣大的作品，並找出能加以完成的解決方法，不是每個人都做得到的。除了想像適合的主題外，還要構圖，這些都需要大量的技術、經驗，以及把想法轉變成畫作的精力。能夠做到這一點的畫家，也因而能從每年沙龍中的上千名畫家中脫穎而出。

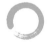

## 這些喝醉酒的人不是好榜樣啊！

這幅畫其實比表面看起來複雜，也不是在讚揚飲酒作樂。並非所有人物都加入了大吃大喝的行列，在畫的右側，有兩個男人和其他人很不一樣，他們衣著整齊，而且毫不掩飾對這個景象的不以為然——他們皺著眉頭，流露出不贊同的神情。還有，畫家很仔細描繪了那個穿藍色外套的人，以及他小心翼翼的動作。這兩個人代表了對這種宴會的批評態度。

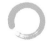

## 所有人都看出這種態度嗎？

向沙龍參觀者解說的手冊中指出，這幅畫作的主題來自朱維納（Juvénal）的《諷刺詩》（*Satires*）。朱維納是西元二世紀的羅馬作家，他揭露了當時的惡習，並指出那個時代的人太常舉行宴會，導致羅馬帝國的衰落。

因此，這是超越歷史主題的表現，是道德的訓誡。如果畫家畫了一幅描繪歷史的畫，用意也是希望人們思索這樣的主題。事實上，這幅畫正是如此：這種反對羅馬人享樂的評價，也批判了與畫家同時代的人，以及他們的行為。

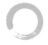

## 誰買得起像這樣的畫？

很難想像，哪個私人收藏家會找自己麻煩，買一幅這樣的作品。事實上，這幅畫在一八四七年的沙龍中由政府收購，從一八五一年起，一直在盧森堡美術館中展出。當時盧森堡美術館收藏仍在世的藝術家作品，展示公認可當作表率的作品，有點類似現在的現代美術館或龐畢度中心。

## 很多人一起喝醉的畫，一定有人會感到震驚！

人們的意見不一。有些參觀沙龍的人認為，這些疲憊的軀體實在粗俗，抱怨政府怎麼花錢買這樣的畫。

不過，將畫中「引人議論」的主題（放蕩醉酒）安排在年代相隔久遠的過去，這種作法和後來的印象派畫家完全不同，而馬內還曾是他的學生呢〔馬內的《飲苦艾酒的人》（ *Le Buveur d'absinthe* ），藏於哥本哈根〕。

由於把觀賞者和圖像裡的時空拉開，庫蒂爾想說的主題和觀賞者之間的關係，也就沒那麼直接了。此外，畫作的構圖讓觀賞者直接面對畫面，加上前景裡像障礙物一般的花瓶，讓這幅畫看起來就像一個戲劇場景。印象派畫家的作法則大不相同，他們藉由主題或選擇的觀點，企圖轉化現實裡的片段。

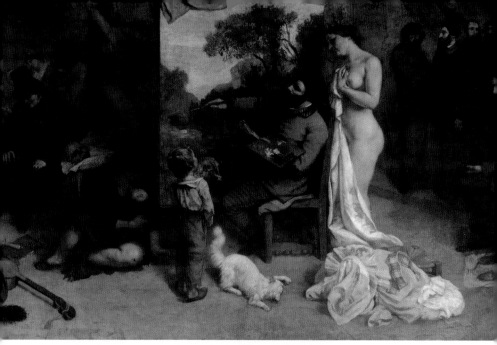

# 畫家工作室：
# 總結我七年藝術與道德生活的真實寓言
L'Atelier du peintre. Allégorie réelle déterminant une phase de sept années de ma vie artistique et morale

1855 年｜油畫｜361 × 598 公分
庫爾貝（Gustave Courbet）
1819 年生於奧南（Ornans）｜ 1877 年逝於瑞士的拉圖爾得佩爾茲（La Tour de Peilz）
展示位置：地面樓層

5

## 這個場景是什麼地方？

在畫家庫爾貝的工作室。庫爾貝就在畫的中間，他把自己畫成正在繪製風景畫的畫家，畫中的他完全投入工作，因此沒有面對觀賞者。這和庫蒂爾的作法不一樣。

畫中那幅風景畫的旁邊，有帽子、吉他、小匕首、骷髏頭，以及軀體殘破的怪異模特兒，這些應該都是構圖用的道具。

## 這個工作室真暗！

沒錯，如果對工作室的想像是像巴齊耶的《工作室》（*L'Atelier*, **MO**）那樣明亮的空間，有大玻璃窗引進自然光，就會覺得這幅畫裡的工作室確實十分陰暗。這麼大的空間，唯一的光線來自右側的窗戶，窗戶左側掛著的帷幔應該是窗簾，讓畫家在工作時能調整需要的光線。不過，這個房間的光線應該不只來自這個窗戶，否則無法照亮畫面左側的那些人。

## 畫家手上拿的是什麼？

他左手拿的東西包括：長型的**調色盤**（畫家把顏料擠在這上面，並且在這裡先把顏料調勻或混合），幾支備用畫筆，以及一把**畫刀**（扁平且柔軟的金屬薄片，用來將顏料壓在畫面上，增加油料厚度）。這些都是庫爾貝常用的畫具。

## 庫爾貝身後有個裸女，但其他人都穿著衣服！

庫爾貝經常以挑釁的方式來處理某些主題，包括裸體，例如在《世界的源起》（*L'Origine du monde*, **MO**）畫的是女性的性器官。（請留意，不要帶年紀太小的孩子去看這樣露骨的作品，因為這些畫原本只是私人的收藏品。還有，面對這樣的作品，毫無心理準備的青少年會非常局促不安。）

庫爾貝不像官方畫家那樣以神話或理想主義為藉口，而是直接描繪女性原本的樣子，因此，在這幅畫裡，站在工作室中這個身軀厚實的模特兒，說明了畫家描繪現實的品味。

### 為什麼畫中的他畫的是風景畫，不是裸體模特兒？

這個模特兒腳邊的那堆衣服顯示她是專業模特兒，脫下衣服是為了擺姿勢，但背對她的畫家，顯然專注在描繪那幅風景畫。

庫爾貝用了一點心思，畫出他想呈現的真實裸體（而不是藉由神話或寓言方式來表達）。至於他畫自己在畫風景畫，顯示相較於裸體，他更喜歡描繪大自然。他屬於風景畫家（寫實主義的一個畫派，庫爾貝是主導者之一），注重從真實生活中汲取影像（風景、鄉村面貌或巴黎生活……等），而不是繼續展現歷史、聖經或神話主題。

### 為什麼這個工作室裡有這麼多人？

一位藝術家邀請這麼多人（大約三十位）來看他畫畫，的確很奇怪。庫爾貝在寫給項弗勒瑞的信中解釋，這幅畫希望以象徵方式來表現畫家的世界，而不是透過真實的描繪，也因此，畫作的副標題中有「寓言」（allégorie）這個詞。項弗勒瑞是寫實主義評論家，他關於十七世紀法國畫家勒南兄弟的文章吸引了庫爾貝，讓他更堅定追求「寫實」主題。

### 在畫家左右兩邊的人很不一樣！

在右邊的是「朋友、工人，以及喜愛藝術的業餘畫家」，包括：坐在桌子上的波特萊爾，旁邊坐在椅子上的是項弗勒瑞，他身旁是個趴在地上畫畫的小孩。

在左邊，庫爾貝描繪的是生活不幸的人，以及剝削他們的人。例如：在畫架下方有個女人坐在地上餵奶（庫爾貝稱她「愛爾蘭女人」，因為愛爾蘭飽受苦難與饑荒，也就是在這個時期，一部分愛爾蘭人移民到美國）。在畫面更後方，一名舊貨商人向窮人推銷回收的布料。另位，穿著淺色外套、戴著帽子的男人，看起來像工人。

至於坐在前景的獵人，他的鬍子顯示，他就是人們認為造成這些人間苦難的拿破崙三世。

## 誰買了這幅畫？

庫爾貝在世時，沒有人買這幅畫。這不太令人意外，因為這幅畫的名聲不好。一八五五年，巴黎舉行世界博覽會，同時舉辦了一場沙龍。不過這幅畫受沙龍拒絕，後來在稱為「寫實主義館」（Pavillon du réalisme）的特別展室中展出，因為庫爾貝獲准在官方展覽之外的地方展示作品。他的另一幅作品《奧南的葬禮》，當時也受到幾位諷刺畫家的嘲笑。雖然參觀這類展出的民眾不多，但庫爾貝的展覽就是要刻意避開官方沙龍的審查。

## 為什麼沙龍拒絕展出這幅畫？

這幅畫除了美學面向的挑釁，主題也涉及了社會問題。在那樣的時代，或對當時企圖掌控藝術世界的政權來說，實在無法接受畫家明顯過於干涉社會問題的作品。杜米埃就透過創作的知名人物《哈塔波》（Ratapoil, MO）來諷刺為帝王進行監督的官員，因為這些人打壓他們認為與第二帝國作對的藝術家。

## 衝撞的政治立場、挑釁的美學，還有過大的畫作尺寸！

庫爾貝認為，當代歷史無論屬於藝術家或一般民眾，都和上古及中古時期的歷史一樣有價值。這幅畫可說是他再一次大膽的表現：將場景畫在巨幅畫布上。從十七世紀開始，通常只有宗教或歷史畫家等人們認為高貴的人，才有資格畫這麼大的作品。

庫爾貝沿用了數十年前傑利柯（Géricault）在《梅杜莎之筏》（Radeau de la Méduse，展於羅浮宮）中的作法：在高五公尺高、寬七公尺的畫面上只畫了一艘失事的船。

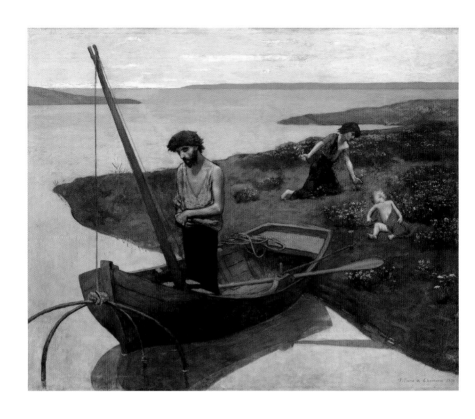

# 窮漁夫
## Le Pauvre Pêcheur

1881 年｜油畫｜155 × 192 公分
普維・德・夏凡納（Pierre Puvis de Chavannes）
1824 年生於里昂｜1898 年逝於巴黎
展示位置：地面樓層

## 這個男人在做什麼？

他低著頭，閉著眼睛，雙手交握，而且就像少了一隻袖子的襯衫所顯示的，這個男人身無分文，充滿絕望。他看起來好像在祈禱。小船上有個漁網，但沉入了船首的水裡，所以我們看不到。木頭骨架將漁網綁在桅杆上，顯然他想釣魚，但船上還沒有任何捕獲的魚。

## 那好像是死水？

河水泥沙淤積，而且水是綠色的，這個地方看起來不太適合釣魚。印象派畫家通常會詮釋水流運動時產生的模糊影像，莫內的《阿讓特依鐵道橋》就是其中一例。不過這幅畫完全不同，船的倒影和船身輪廓十分精確。畫中的水面看起來就像一大片緊實的石頭，船受困其中，而且漁夫也沒有離開這條河，彷彿沒有希望找到更多魚。

## 所有顏色看起來都很悲傷！

普維‧德‧夏凡納用有限的色調來畫這幅畫：景色是綠色系的，漁夫的襯衫與孩子的床單是赭色系的，年輕女子的裙子和遠方的天空都是藍色系。

他的描繪方式讓一切失去了生命力。這些色彩都混合了其他顏色，如白色因此看起來有些乳白，黑色讓原本的色彩有些灰暗。儘管如此，畫面整體十分平滑。色彩是詮釋這些人物心靈狀態的方法之一。

## 這個地方杳無人煙！

沒錯。風景和其他部分讓人很難辨識出地點，不過看起來很像一個湖口或海口。大自然的荒蕪，加深了整幅畫的絕望氛圍。在這個小港灣裡看不到其他人（這三個人物就像與其他人類社會完全隔離似的），也沒有生命跡象（男人和小孩完全不動，只有撿拾花朵的年輕女子帶著動感）。漁夫站在船上，沒有和他的家人一起待在岸上，讓人覺得他完全投入祈禱，因而更強化了隔絕感。

### 整幅畫都是平的！

確實如此。印象派畫家使用許多顏色，以及顯而易見的斷續筆觸，來表現河流色彩的閃爍與流動，如莫內的《阿讓特依鐵道橋》，以及希斯里的《馬利灣水災》（*l'Inondation à Port Marly*, **MO**）。這幅畫不同，畫家在畫中描繪的水，色彩完全均勻，還有將地平線放在高處，加上人物周遭沒有影子，更讓人覺得平淡乏味。不過這就是普維‧德‧夏凡納追求的效果。

### 顏色不多，又這麼平淡，應該很容易畫吧？

一八八一年，六十七歲的普維‧德‧夏凡納仍是充滿實驗性格的藝術家。他接受許多裝飾牆面的委託，從中證明自己能夠創造出明亮的構圖，而且遠遠就能看得一清二楚。

因此他這樣呈現這幅畫，不是因為這樣畫起來比較容易，而是經過抉擇的：他之前的作品讓他認為，一幅畫不應和掛畫的牆面互掩光芒，反而應該強調畫面的平淡，讓畫和牆面產生協調感，讓人不至於忽略牆壁的色彩。

這與過去幾個世紀的**錯視畫法**[1]不同。錯視畫法為了讓人覺得天花板或隔板不存在，畫上其他建築或天空的壁畫來加以裝飾，讓人產生空間不是封閉的錯覺。

### 那個孩子看起來好像死了？

他應該是睡著了。不過，讓身上沒穿什麼衣服的孩子就這樣躺在地上，還真是奇怪。還有，在這麼悲傷的情況下，年輕女子的態度也顯得不合時宜。畫家將不合理的景象結合在一起，創造出一種既奇特且置身病態夢境的感覺。

---

1 錯視畫法（trompe-l'oeil），亦稱為「精細畫」，法文字意是「欺瞞眼睛」，指圖像的高度真實感讓觀賞者誤以為呈現的物品或景象……等都是真實的。

### 這幅畫是大型牆面裝飾的一部分嗎？

不是，這是他的原作。不過許多評論家都批評，畫家採用室內裝飾家的技巧來畫這幅小作品，因此這也可說是一件可移動的作品。

事實上，在那個年代，每個領域都因為使用獨特的技術而有專門的知識。為了更容易看出牆面裝飾，設計師會簡化構圖。相反的，小幅的畫作通常都以軼事為主題，因此內容會特別精準和仔細。《窮漁夫》的無時間性以及簡化，完全與這些標準相反。

### 畫家讓其他人接受了這種嘗試的優點嗎？

一八八七年，盧森堡美術館收購了這幅畫，顯示確實有人捍衛他的作法。許多年輕畫家想必也會感謝他的努力，例如秀拉複製了這幅畫，高更則發展出另一個概念：一幅畫的背景若是色調均勻的綜合運動，這時就需要簡化。

### 在哪裡可以看到他的裝飾作品？

很多都在公共空間裡，例如在亞眠（1861~1865 期間作品），或是馬賽（1867~1869 期間作品）的美術館裡。在巴黎，他裝飾了萬神殿〔聖傑內維夫（Sainte-Geneviève）老教堂，1875~1898 期間〕，還有索邦大學的梯型大劇場（1889），這些現在都還可以看到。

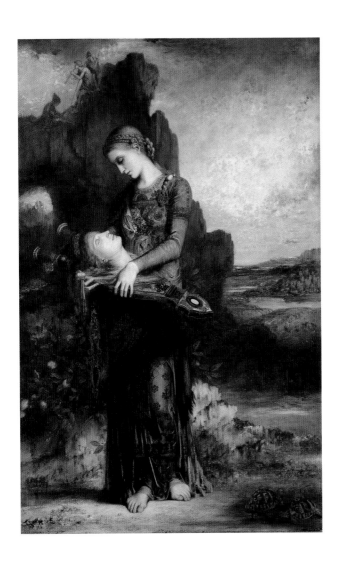

# 奧菲
Orphée

1865 年｜油畫｜154 × 99 公分
古斯塔夫·牟侯（Gustave Moreau）
1826 年生於巴黎｜ 1898 年逝於巴黎
展示位置：地面樓層

**7**

### 這個年輕女人拿著人頭！

那是奧菲被砍下來的頭，放在一把七弦琴（類似豎琴的樂器）上。他的臉是灰色的，所以我們知道他死了。奧菲是音樂家與詩人，這把琴是他的樂器。這名年輕女子全神貫注看著他的臉。

### 這個女人砍下奧菲的頭嗎？

不是。在故事裡，這個女子在水中找到這顆頭和七弦琴。在希臘色雷斯（Thrace）對酒神巴克科斯表達敬意的慶典中，這位詩人對所有出席的女祭司都視而不見，她們感到十分氣憤，於是殺了他，將他分屍洩憤，再丟到水中。奧菲的頭和七弦琴漂流到列斯堡島（Lesbos），這個年輕女子把他們撈了起來。

### 畫裡頭有兩隻烏龜！

這些動物出現在圖的右下角，當然會讓人想到七弦琴的歷史，因為據說第一把七弦琴就是用龜殼做成的。

### 這個故事是怎麼來的？

這是上古時期的傳說故事。奧維德（Ovide）在名為《變形記》（Les Métamorphoses）的書中特別描述了這個故事，於是從文藝復興時期開始，藝術家便不斷從這個故事汲取靈感。

在十九世紀，人們似乎特別喜歡詩人奧菲的故事，因為他不只是音樂家，看起來也是平和而有教養的人。最凶猛的動物，只要聽到他的歌聲就會平靜下來，因為他的歌曲非常神奇，能消除牠們的凶性。甚至只要聽到他的歌聲，周遭任何野性都會平息。此外，根據奧維德的書，那些殺人的女祭司，似乎也無法殘忍地對待他。

## 畫家是從真正的樂器獲得靈感的嗎？

很難想像七弦琴是不是存在，因為那是很貴的樂器。不過我們知道牟侯有個木製模型，看起來就像樂器，他可以要求模特兒擺姿勢時拿在手上，就能畫出合適的樣子。奧菲的頭則啟發了收藏在羅浮宮的一件雕塑：米開朗基羅的《奴隸》（Captifs）之一。

為了能更瞭解牟侯的繪畫方式，我們可以造訪他在巴黎的工作室（現在已是牟侯美術館），在那裡能看到他的一些素描，其中有些是這幅畫的練習作品。

## 那個女人的裙子好像公主的衣服！

牟侯特別注重她的外表：她雖然光著腳，卻穿著華麗，服裝由不同顏色的布料做成，有些地方有繡花或裝飾著珍珠。她的裙子帶著異國特色，還有，她沒穿鞋，這些都顯示出她是十九世紀的女子。畫家在展現裝飾及重疊材質時所用的技巧非常精準且仔細，和普維・德・夏凡納的《窮漁夫》（**賞析作品6**）完全不同。

## 遠方山上有三個人坐著，那是誰？

從這三個人簡樸的服裝來看，他們可能是牧羊人。其中一位吹著笛子，可能是為了召喚奧菲的歌聲與音樂。無論如何，這可能意謂著詩人的歌唱流傳到死亡世界之外。這幅畫帶有對藝術傳播力量懷抱著希望的訊息——這種力量永不停息。

## 為什麼這幅畫看起來這麼嚴肅？

藝術家為了把圖畫得更好，常會透過風景來反映心靈。有些想必是從達文西的作品中獲得靈感。透過陡峭且冷峻的山區，讓整個場景帶著某種神祕感，而只用裸露的石頭就建構了大自然的嚴肅，讓人聯想到詩人死後的世界裡的哀悼。象徵一天循環結束的落日，更加強這幅畫的哀傷。只有畫面左下方的檸檬樹結了果實，暗示了新生的希望。

## 要很有想像力才畫得出這樣的故事吧？

沒錯。這幅作品不只是為詩而畫的插圖，因為奧維德並沒有描繪牟侯所畫的這個凝視的場景。文字只是為畫家或雕塑家提供了創作的理由，因此，欣賞畫作時，不需要在畫裡尋找完全對應神話的元素。

## 對畫家來説，奧菲是自傳式的主題嗎？

牟侯一直否認這位希臘詩人的傳說成為十九世紀末藝術創作的象徵，但他的確表現出自己的認同。在牟侯美術館的一幅畫裡，痛苦的奧菲對著妻子尤麗狄斯（Eurydice）的墓痛哭，因為她竟在他們結婚當天死了。創作這幅畫時，畫家也剛失去深愛的妻子，因此這不是視覺實景，也不是用來呈現傳說的作品，會讓人比較容易聯想到畫家的內心世界，以及他對神話產生的反應。

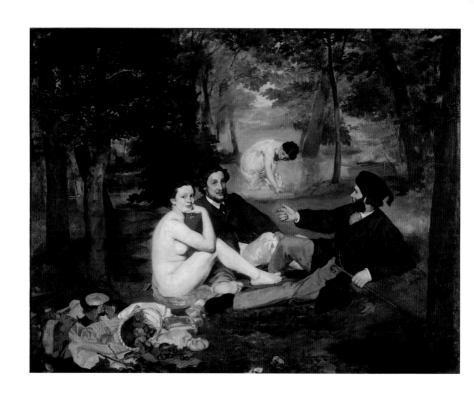

# 草地上的午餐
## Le Déjeuner sur l'herbe

8

1863 年｜油畫｜208 × 264 公分
馬內（Édouard Manet）
1832 年生於巴黎｜1883 年逝於巴黎
展示位置：地面樓層

## 為什麼她光著身子，旁邊的男人穿那麼整齊？

這幅作品在當時震驚了所有人。這兩個男人衣著考究，打著領帶，穿著外套，還戴著帽子，更凸顯了這個女人的裸露。有圓點的藍色洋裝，以及同樣放在地上的草帽，顯示這個女人真的是在森林裡脫下衣服的。

## 她為什麼脫掉衣服？

為什麼這個場景中有這個裸體的女人？沒有人真的知道答案。藝術家原本稱這幅畫為《沐浴》（*Le Bain*），後來才命名為《草地上的午餐》。原本的畫題清楚說明這個女人剛從他們身後的水塘中起身，而畫中另一個女人還在水裡洗澡。

## 可是那個洗澡的女人穿著衣服！

那個洗澡的女人穿著衣服，另一個卻裸露著，世界簡直是顛倒了！儘管如此，其實那個穿著衣服的女人比較真實，因為在十九世紀，害羞的女性在水塘裡洗澡都會穿一件襯衫，甚至在自己的澡盆裡也是這樣，只有個性調皮的女性或妓女才敢展現裸體。不過，即使是這樣，顯然也不會在森林裡這麼做。這也是這個無法解釋的裸體會讓這幅畫備受批評的原因，因為人們認為畫家鼓勵放蕩。

## 這幅畫這麼引人非議，還是能夠展出嗎？

是的，一八六三年，它在「遺珠之憾沙龍」展出了。當時官方展覽拒絕接受的作品非常多，但拿破崙三世允許它們在其他地方展出，讓人們來評論。不過藝術家在這個展覽中受益有限，因為大多數參觀者都拿他們的作品來開玩笑。

## 這些人物看起來不怎麼自然？

馬內的這幅畫並不是寫生。那個裸體女人擺的姿勢在工作室中很常見到：手肘不是撐在膝蓋上，只是懸空托著下巴，這實在說不過去。她沒有和其他人有任何真正的接觸或互動，也沒有人注意她。右邊的男人和左邊的男人一邊說話一邊比劃著，但兩人似乎都沒有看她，真的很奇怪。

## 前面這三個人太亮了！

馬內創造了光線，因為這幾位主角坐在樹蔭下，絕不會有這麼強的光線照在身上。兩年後，莫內用自己的《草地上的午餐》（**MO**）回應馬內的這幅作品時，反而掌握了模特兒瞬間動作的情況，同時也畫出了穿透森林的柔和光線。

## 馬內從真的野餐中汲取靈感嗎？

不是。這兩個男人的姿勢，和十六世紀雷蒙第（Marcontonio Raimondi）的雕刻《帕里斯的裁決》（*Jugement de Pâris*）中的兩個人物一模一樣。至於這件雕刻，則是根據所有古典藝術家的典範——拉斐爾（Raphaël）的一件作品而創作的。

## 那個女人在看什麼？

她看起來好像在仔細觀察畫家或雕塑家，這也是讓這幅畫聲名狼藉的原因。在那個年代，這樣的態度很讓人震驚，因為當時教養良好的女性不會直直盯著人看。

幾個月後，馬內竟若無其事的在《奧林匹亞》（**MO**）畫中表現類似的效果。從正面看，很容易就能認出這是同一位模特兒——維克多琳·莫荷（Victorine Meurent），因為畫家描繪了她真實的面容，但當時畫裸體模特兒時不會有人這麼做。

他甚至還畫出了模特兒的缺點，例如她大腿上的橘皮組織，這和古典畫家所推崇的理想化完全相反。不過，這個細節只有面對原始畫作時才看得到，照片上看不出來。

## 馬內把好幾幅畫畫成一幅嗎？

遠處的女人看起來和其他人不屬於同一個畫面。她蹲下身子，準備潑一些水在身上。她完美融入風景裡，尤其是身後的部分光線照亮了她。畫家在畫面中唯一描繪自然的也是她。

有趣的是她的比例很好：與前景的主角距離很遠，看起來卻和他們一樣大。這讓這幅畫失去了景深，似乎顯得有些平板了。

## 馬內到底想表達什麼？

這幅畫有不同的參考背景，因此成為美術館中最複雜的作品之一。藉由「所謂的」題材場景、當代服飾，以及完全可辨識的人物，馬內顯然想表現出他那個年代的藝術應該扎根於現實當中。

不過這並不代表要拋棄根基穩固的過去，以及得以汲取各種不同養分的過去。在這幅畫中，他借用了自己推崇的兩位繪畫大師——提香與拉斐爾——的手法，只是在那個年代沒什麼人注意到這一點，反而因為畫面上明顯的粗俗主題而迷惑。

## 這是對繪畫的未來的反思嗎？

當人們提出這個裸女坐在兩個衣著整齊的男人之間的古怪情況時，馬內提到提香《鄉村音樂會》（現藏於羅浮宮）中兩個裸女與兩個穿著衣服的男人，以及他是從這幅畫獲得的靈感。

不過，提香的那幅畫從十六世紀開始從沒有讓任何人感覺震驚，反而一直有人加以讚賞。馬內宣稱想將那件作品的「古典」主題現代化，只是將提香畫中的愛情寓意轉化到一般的野餐場景裡。為了達到這個目的，他把文藝復興時期的服裝換成十九世紀的。為了重新演繹先前的畫，他扎根於藝術史，找來許多參考資料，並且加以瞭解、運用，同時也找出讓裸體這個主題面目一新的方式。

馬內消化這些義大利大師的資料後，無意間呈現了官方藝術家本身的創作缺點。他讓他們明白：純粹模仿與迎合時代創作之間的差異。

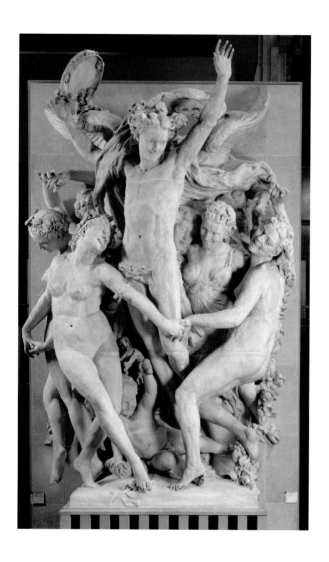

# 跳舞
## La Danse

1865~1869 年 ｜ 石雕 ｜ 420 × 298 × 145 公分
卡波（Jean-Baptiste Carpeaux）
1827 年生於瓦倫仙（Valenciennes）｜ 1875 年逝於庫柏瓦（Courbevoie）
展示位置：地面樓層

### 這是一場慶典！

雕像中的女人圍成一圈在跳舞。有翅膀的男人是天使，他在圓圈中也跳著舞，而且因為手上拿著鈴鼓，所以他才是主導節奏的人。一個孩子搖晃著戲偶，為大人的瘋狂再加上一些聲響。所有人都在笑。

### 為什麼大多數舞者都沒穿衣服？

他們不是真實存在的人，是神話人物，所以可以裸露身體；那對翅膀的存在，更證明了這個場景的超自然。翅膀代表「舞蹈守護神」（le Génie de la danse），也就是為舞者注入能量的神靈。這些女舞者是女祭司，是上古時期酒神巴克科斯的跟隨者。

### 她們似乎像風一樣自由自在！

她們隨興舞動，看起來完全不在乎別人會說什麼。她們的身體朝向不同的方向，更增添了圍成圓圈跳舞的活力。在向酒神巴克科斯表示敬意的慶典中，某些儀式偶爾會讓人進入出神狀態，並失去理智。雕塑家在這裡表現的，就是處於這種情況下的狂熱舞動。

### 有個女人的手指戳到另一個人的背了！

這種情況確實少見，因為大多數作品會以理想化方式來表現神話人物。在這個作品中，卡波採用寫實手法來呈現舞者的身體；他展現在我們眼前的是一般人的軀體，還透過種種細節，描繪出有隻手緊抓著右側那位女祭師的背所產生的皺摺。

### 誰委託製作這樣的雕塑？

整個雕塑的尺寸高達四公尺，很難想像這是私人委託的創作。事實上，委託人是巴黎歌劇院的建築師夏勒‧加涅（Charles Garnier），他央請卡波製作一件大型作品，以便裝飾歌劇院主要立面的右半部。這件雕塑在美術館中看起來很雄偉，是因為它原本是根據建築的比例製作的。

### 為什麼它在美術館，而不是在歌劇院的立面？

為了保護它。石雕特別脆弱，而且也已經受損。在雕塑的表面有些灰色的痕跡，在這些地方我們可以看到因汙染侵蝕而形成的小洞。保存這件作品的唯一方式就是放在室內，因此在一九五九年，歌劇院立面的卡波《跳舞》原作，由保羅‧貝蒙（Paul Belmondo）製作的複製品所取代。

### 想像出這座雕塑的，是建築師還是雕塑家？

為了確保建築與裝飾風格一致，加涅選擇了這個主題，並畫出他希望呈現的構圖的大致線條。卡波根據這些要求，透過想像做出模型，等建築師看過和修改後，再將這個受委託的計畫付諸實現。創造概念與雕像完成的最重要部分顯然是由雕塑家主導，不過這還是一個團隊合作產生的作品。

除了雕塑，在美術館中也可看到雕塑家原來提供的不同計畫，以及雕塑的石膏模。這個模型的高度只有實際作品的一半，用來當成雕琢最後成品過程中的參考。

### 卡波獨自雕琢這座雕塑嗎？

很少雕塑家單獨完成作品的雕琢，尤其像這樣重要的紀念性雕像更難，因為過程非常辛苦，而且要花很長的時間。卡波身邊有一群製粗坯的雕塑工人，他們協助他完成這項耗時費力的工作。

原本是幾塊重達數噸的石頭，要將它轉變為輕盈且具動感，難度更高。雕像人物的身體不是靠腳支撐，因為腳太小，無法承受這樣的重量，況且好幾隻腳往上抬，幾乎沒有碰到地面。

困難之處，在於將雕塑的重量轉換到其他足以支撐的部位：所有的身體都局限在中央的核心位置，但雕塑家雕鑿出明顯的輪廓，因此遠看之下，感覺他們都是完全獨立的。作品裡每個元素的安排全是經過計算的結果，而不是隨意決定的。

### 大家應該都很喜愛這件成品吧？

有些人確實看出了卡波的高超技藝，另外有些人則對那幾個女人所呈現的肉欲感到不快。

這位雕塑家到比利時旅行時，因為十七世紀最重要的法蘭德斯畫家——魯本斯（Rubens）——而深感震撼。魯本斯的裸女畫毫不避諱描繪出肚子有皺摺的胖女人，卡波受到啟發，因而在這件作品中加入了較多感官之美。在那個年代，有人甚至在這件雕塑上潑了一桶墨水，以表達不滿！

把這個作品和如今在歌劇院立面上仍可看到的其他雕塑加以比較，就更能瞭解為什麼有人有這種反應了，因為對比非常明顯：卡波的作品是唯一表現裸體且充滿活力的。

### 這個作品有複製品嗎？

卡波的所有支出沒有完全獲得補助，完成這件作品超出原本的預算，幾乎讓他破產，因此他決定製作複製品。他以歌劇院的《跳舞》為模型，製作尺寸較小、價格較平易近人的雕塑，加上成品幾乎與原作加以區隔（保留原作的部分不多），因此由一群愛好者搶購一空。如今在奧賽美術館還可看到這些小型雕塑的部分習作畫。

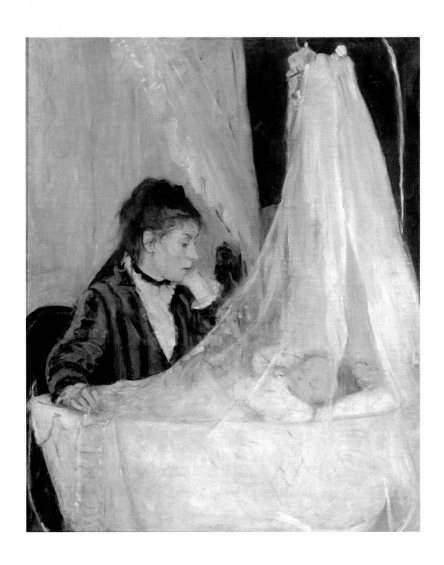

# 搖籃
## Le Berceau

1872 年│油畫│56 × 46 公分
貝爾緹·莫莉索（Berthe Morisot）
1841 年生於布爾日（Bourges）│ 1895 年逝於巴黎
展示位置：最高樓層畫廊

### 有個寶寶在搖籃裡睡覺！

那個年輕女子可能是寶寶的母親。她拉著從天花板垂到床上的薄紗，溫柔的看著寶寶。這名女子的手輕抓著搖籃邊緣的姿勢，莫莉索描繪得非常細膩，彷彿擔心動作太粗魯會吵醒孩子。

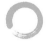

### 她不敢碰他嗎？

這個搖籃裝飾著精緻的薄紗和粉紅的蕾絲，畫面後方的窗簾也很華麗，顯示出這個房間的裝潢相當高雅。這位母親凝視著孩子，但帶著一些距離感，可能會讓人聯想到他們缺乏身體的互動。

這是十九世紀常見的情況，因為在富裕的家庭裡，負責照顧孩子的經常是保姆、女傭、護士或家庭教師等家僕，她們幾乎包辦了母親該有的工作：清洗、梳妝更衣、到公園散步或教育……等。

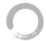

### 這是屬於私生活的場景吧？

確實如此，對那個時代來說，這很不尋常。當時的人若在家中接待客人，通常是在「會客室」，如果在其他空間是很不得體的。

因此，這個嬰兒房原則上是客人不能進入的，但觀賞者卻透過畫進入了私人空間。此外，這個構圖也讓人們處於不得體的處境：取景緊緊靠著搖籃，讓觀賞者感覺自己彷彿置身搖籃旁，但那位母親的神情看起來並沒有注意到這一點。不過，她讓薄紗介於觀賞者與孩子之間，似乎就是完全不想與他人分享凝視的時刻。

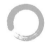

### 媽媽和寶寶好像自成一個世界？

畫面的構圖創造出一個三角形：第一個角是母親的頭，第二個是孩子的頭，第三個是女人放在搖籃邊緣的手。畫家透過這樣的安排讓我們瞭解，即使這個母親看起來矜持，她與孩子之間的獨特關係仍讓他們緊密連結。莫莉索出身中產家庭，或許因而有機會觀察到這樣的主題，並自然而然地加以詮釋。除了許多風景畫外，她也經常描繪母親與孩子。

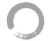

### 莫莉索就是畫中那位母親嗎？

這不是自畫像，她畫的是姐姐艾德瑪（Edma）。艾德瑪結婚後就放棄繪畫，全心全意照顧家庭。莫莉索是在一八七四年結婚的，當時她已年過三十，對象是尤金・馬內（Eugène Manet），也就是畫《草地上的午餐》（**賞析作品8**）那位馬內的弟弟。她的女兒茱莉（Julie）在一八七八年才出生，當時莫莉索已經完成這幅畫六年了。

在那個年代，很少中產階級女性這麼晚才結婚生子，但莫莉索身為現代女性，縱然與當時的社會規範背道而馳，仍然非常重視自己的畫家生涯。

### 當時的女性藝術家多嗎？

不多，況且那個年代美術學院還不收女學生，她們不可能接受古典藝術教育。為了學畫，她們必須找到專門的教授，或像卡蜜兒那樣，向朋友學習，租工作室，請藝術家讓她們參與實作並指正作品。

莫莉索遇到馬內，並為他的《陽台》（*Le Balcon*, **MO**）擔任模特兒之前，原本是風景畫家柯洛（Camille Corot）的學生。當時，繪畫與鋼琴是中產家庭讓女孩教育更完整的學科，但這些女性大多數不需工作。儘管如此，莫莉索卻希望能像印象派成員暨美國畫家卡薩特一樣，將自己的繪畫活動變成真正的職業。

### 她也參與了現代畫家的研究嗎？

是的，而且《搖籃》也展現出這樣的成果。除了來自現代生活的主題，以及讓觀賞者也涉入其中的取景，莫莉索運用的現代技巧，也十分適合處理印象派畫家擔心的光線變化與題材。這幅作品表現了不同的元素：處理方式很接近草圖，看得到描繪薄紗或粉紅蕾絲折痕的筆觸，而且使用流動性來讓搖籃上方與窗前的布料顯得透明。

## 她也能與其他印象派畫家一起展出嗎？

一八七四年，印象派畫家第一次在納達的工作室展出，《搖籃》就是其中的一件作品。

當時參展的，還有讓印象畫派得名的莫內的《印象·日出》（目前藏於馬莫坦美術館）。畫評家尤金·勒洛依（Eugène Leroy）對這個展非常失望，在諷刺報刊《喧亂日報》中嘲弄了莫內的這件作品，取笑他的風景畫具「印象主義」，卻無意間創造了一個專用語，而且後來所有人都接受並採用這個詞。

對女性來說，參與非官方展出，而且與在沙龍展出時引起譴責的畫家一起展示作品，是十分大膽的行為。後來，她也與象徵主義詩人馬拉美（Stéphane Mallarmeé）熟稔，這位作家是馬內的摯友，他在改革語言運用時也重新思索了詩歌的結構。

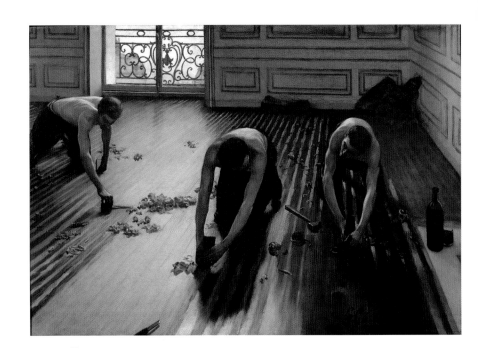

# 刨地板的工人
## Les Raboteurs de parquet

1875 年｜油畫｜ 102 × 146 公分
卡玉伯特（Gustave Caillebotte）
1848 年生於巴黎｜ 1894 年逝於小齊內維利耶（Petit Gennevilliers）
展示位置：最高樓層畫廊

## 這些男人在做什麼？

他們是忙著拋光木地板的工人，三個人使用的工具也不太一樣：右邊那位拿的是刨子，其他兩位用的是刮刀。還有，我們也可以看到地板上散放著榔頭、銼刀，以及刨下來的木屑。

## 他們在清理木地板嗎？

不只是這樣。他們也負責讓地板的每一塊木片都一樣平，所以我們看到右邊那名工人只刨兩塊木片之間的接縫，但木片的邊緣可能稍微高一些。中間那名工人用刮刀將地板的高度修平，在左邊的第三位工人則用銼刀磨利工具。

## 在畫面最後方，放在地上的是什麼？

可能是這些工人用來放置和運送工具的袋子。在畫面右側，我們還看到一個玻璃杯和一個酒瓶，這是十九世紀繪畫中經常與工人世界連結在一起的陪襯物。

## 地板為什麼閃閃發亮？

顯然他們把地板弄濕了，好讓工作更容易進行。從落地窗照進來的光線，映照在尚未拋光的地上。卡玉伯特仔細描繪出地板上和工人半裸身上的光線效果。他喜歡處理室內光線，強調反差及明暗的效果，這一點和竇加的《舞蹈教室》（*La Classe de danse*, **MO**）一樣。

## 為什麼畫面讓人覺得他們朝我們滑過來了！

因為畫家選擇**俯瞰**的角度，也就是從高處觀察他所描繪的人物。由於這個緣故，這張畫的透視線（由木板及兩邊牆面所構成）匯聚在畫面上方的某一點。

如果是古典畫家，則會將**消失點**（建構畫面景深的所有線條會合處）放在較低處，讓人覺得和工人在同一個平面上。像這樣將視點放在比平常高的地方，我們較能看出工人為了完成工作而必須前後移動。

### 這是一間豪華的公寓嗎？

沒錯。這個施工中的房間的尺寸、鑲包的線腳，以及陽台上裝飾講究的欄杆，都顯示這應該是一間中產階級的公寓，而且位於因巴黎現代化而剛興建完成的奧斯曼式建築裡。

### 這幅畫和其他印象派的作品好像不太一樣？

卡玉伯特跟隨古典畫家學習，所以還是傾向平順的技法，也講求精確的輪廓。一般來說，他並不會如實畫出自己看到的，而會先畫素描和速寫，之後才漸漸完成最後的構圖。

印象主義不是老師要求學生嚴格遵守規則的學派，這些藝術家結合在一起，是因為他們都有意願去描繪真實的世界，並詮釋當中的變動與改變的特性，因此每個人的畫作中表現出來的是各自的性格。

### 為什麼畫家會想畫工作中的工人？

卡玉伯特的家人指出，聖拉薩火車站附近新興地區的私人豪宅整修，為卡玉伯特帶來許多靈感。後來，他住在奧斯曼大道，又見證了第二帝國期間展開的巴黎整建工程（參見第三十至三十三頁）。

如果《刨地板的工人》描繪的是在一間公寓內必須完成的工作，他後來的《歐洲之橋》（*Pont de l'Europe*，收藏於日內瓦）等作品，則表現出街道的新面貌。此外，由於他跟隨竇加的友人博納（Bonnat）學習，而博納是以寫實肖像而聞名的畫家，作品包括《巴斯卡夫人》（*Madame Pasca*, **MO**），因此更加深化了卡玉伯特以各種形式描繪現實世界的興趣。

工作中的世界，對某些業餘的藝術愛好者來說微不足道，但對米勒與竇加這樣的現代藝術家而言卻是必要的，因此他們描繪鄉村生活場景或工人的世界。評論家經常因為這樣的作品感到驚慌，認為這些主題見證了較不體面的社會環境，具有破壞性。甚至還有人認為，這些畫家別有政治意圖才會畫出這樣的作品，但事實並非如此。

### 這幅畫也有參加展出嗎？

一八七五年，卡玉伯特將這件作品展示給沙龍的評審看，但遭到拒絕，因為不是每個人都和他一樣對工人的世界有興趣。

一八七四年，他繼承了父親的財產，財務上更加自由，不需擔心畫是否能快速銷售，因而決定描繪同時代的人認為粗俗的主題。

後來他遇到了竇加，也間接認識了莫內及他的朋友，於是在一八七六年的印象派畫家聯展中展示了《刨地板的工人》。在這次展出中，竇加《燙衣女工》（Rapasseuses）的其中一個版本，也同樣讓人聯想到工人世界及都會的普羅大眾。

### 為什麼法國政府曾拒絕卡玉伯特的收藏？

馬內的《陽台》、雷諾瓦的《煎餅磨坊的舞會》，以及莫內的《阿讓特依賽船》（Les Régates à Argenteuil）都是印象派的傑作，奧賽美術館現今擁有這些收藏，都要感謝卡玉伯特的大方及銳利的眼光。

卡玉伯特將所有收藏捐給政府，堅持所有畫作都該在珍貴的場所展出（即保留給仍在世的藝術家展出的盧森堡美術館或羅浮宮），這樣一來就不需將這些作品放在儲藏室裡。不過，贈與最大的困難，就是有人願意接受並讓畫作展出。

雷諾瓦是卡玉伯特的遺囑執行人。在一八九〇年代，印象派畫作不像現在這麼受歡迎，因此雷諾瓦花了好幾年時間，才讓政府接受六十七幅收藏品當中的三十八幅。

不過，政府接受這些藏品後，也開始收購這些畫家的作品，例如雷諾瓦的《彈琴的年輕女孩》（Les Jeunes Filles au piano, **MO**）。當時有些記者甚至指出藝術開始敗壞，因為這些作品具有速寫特質，在官方藝術圈裡總是無法得到一致的認同；他們都認為，美術館應該呈現的是良好的典範。

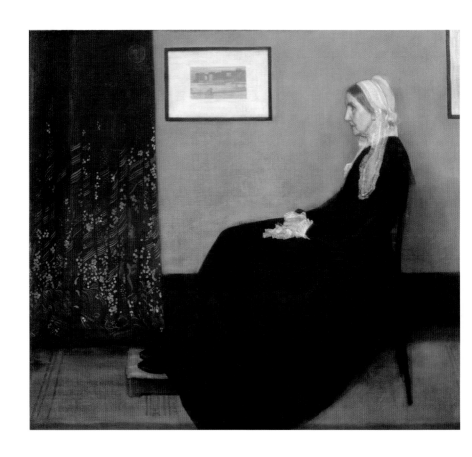

# 一號灰黑排列，藝術家母親的肖像

Arrangement en gris et noir n°1, portrait de la mère de l'artiste

1871 年｜油畫｜144 × 162 公分
惠斯勒（James MacNeill Whistler）
1834 年生於洛威（Lowell）｜ 1903 年逝於倫敦
展示位置：最高樓層畫廊

12

## 這個女人為什麼全身都穿黑衣服？

安娜‧惠斯勒（Anna Matilda MacNeill Whistler）一八四九年成為寡婦，此後一直穿著黑色衣服，以表達自己的悲傷。在這張畫裡，她為了和她一起住在倫敦的兒子而擺出這個姿勢。惠斯勒雖是美國籍，但在歐洲生活與工作，經常往返於倫敦與巴黎之間。

## 她看起來好像很無聊，而且很孤獨？

她側坐，眼光凝視著前方，和畫家毫無視覺接觸，似乎完全孤立在這間有灰色牆壁的屋子裡。這是惠斯勒的工作室，空間的裝飾相當節制，窗簾是深色的，牆上的兩幅畫有黑色的裱框，右邊那幅只出現一小部分，看不出內容。

這件作品和庫爾貝的《畫家工作室》（**賞析作品 5**）呈現很大的對比，因為庫爾貝的工作室裡有好多人和好多用具。

## 這些顏色看起來令人哀傷……

除了用一些粉紅色來處理臉部和手部細節外，這幅畫的主要色彩是白色、灰色及黑色，呈現出某種莊嚴樸實的感覺，不禁讓人聯想到惠斯勒崇尚的荷蘭繪畫，尤其是哈爾斯（Franz Hals）的《攝政王》（*Régentes*）〔藏於荷蘭的哈倫（Haarlem）〕，那幅作品將大片黑色處理得非常好。

## 標題上的「一號」，表示還有其他的「灰黑排列」？

是的，還有一幅《二號灰黑排列》（*Arrangement en gris et noir n°2*），是歷史學家卡萊爾（Thomas Carlyle）的肖像（藏於英國的格拉斯哥）。這位歷史學家受藝術家母親的肖像吸引，要求惠斯勒為他畫像。畫家就像畫母親時一樣，毫無顧忌的將標題加以簡化，直到他的模特兒的性格只剩下形態與色彩的「安排」。

這位美裔畫家的許多畫作（包括其中的許多肖像）都有號碼，目的是標示這些作品是在和諧的美學上所產生的變化。

## 它好像缺乏立體感？

畫家以相當平淡無奇的手法處理大片的黑色裙子，色彩一致，幾乎沒有什麼細節上的變化。身軀、手臂和臀部上方的腿部兩側幾乎無法分辨，甚至連這個女人坐的椅子都看不太出來。只有鞋子從裙子下方露了出來，併攏放在一張小板凳上，提供了一些關於身體在空間裡擺放位置的訊息。裝飾地毯的線條也很低調，隱隱暗示出三度空間。

## 掛在牆上的畫有什麼含意嗎？

那與一幅銅版畫有關。惠斯勒在一八五九年完成名為《黑獅碼頭》（*Black Lion Wharf*）的銅版畫，內容是位於泰晤士河上倫敦貧民區的系列景觀。然而，與銅版畫原作相較之下，這幅畫中牆上的複製品簡化了許多細節，感覺就像惠斯勒試圖將處理色彩的原則延伸到畫中的作品裡了。

## 這幅畫沒有畫家簽名！

有，不過簽名的方式極度低調。在畫面右側的窗簾上隱約可以看到一個圓圈，圓圈裡有隻蝴蝶，這是惠斯勒選擇當成簽名的圖案。在《紫色與綠色的變化》（*Variation en violet et vert*, **MO**）中，這個縮寫出現了兩次：這個日式表意符號出現在那幅畫當中，同時也出現在藝術家本身創造的畫框上，這種作法在那個年代很少見。

## 他為什麼畫側面像？

畫**全身側面像**確實不太常見。一般來說，畫家會選擇四分之三側面，這樣整個影像較活潑，也比較接近本人。不過在這幅畫裡，畫家企圖讓作品的心理角度中立，選擇專注於**藝術形體**的角度，也就是說，他聚焦在構圖、色彩的「安排」，不在意作品是否讓人聯想到某件傳聞，或是否在敘述某件事。這也說明為什麼這幅畫的標題是「一號灰黑排列」，副標才是「藝術家母親的肖像」。

在使用畫中色調來當作作品標題的這幅「一號灰黑排列」，以及奧賽美術館收藏的第二幅畫──《紫色與綠色的變化》，惠斯勒嘗試表達的是：無論故事或心理層面，形態高於一切。

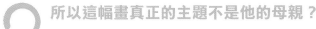

### 所以這幅畫真正的主題不是他的母親？

這是他自己說的。儘管畫家熟識的人指出了面容的相似度，但惠斯勒向來主張，畫的純粹性只有線條、形態及色彩的安排，和主題無關。此外，畫家也曾與一位朋友爭論，因為他的朋友認為，我們確實無法否定因為這幅肖像而引發或受到抑制的情緒。

### 他是日本藝術的愛好者嗎？

惠斯勒很喜愛日本藝術；他收藏瓷器，也收藏版畫，而從版畫中，可以觀察到平鋪直敘處理色彩的手法。惠斯勒在這幅作品裡直接降低了色調變化的程度，例如，畫中的裙子採用了繪畫領域中「色彩一致」的手法。

畫家喜好日本藝術的另一個例子是馬內。馬內在《左拉的肖像》（MO）中顯示了他從遠東藝術得到的啟發：畫中作家書桌對面的牆上並排著一幅日本版畫，以及馬內自己的《奧林匹亞》（MO），而這幅畫就曾召來色調乏善可陳的評語。

### 這幅畫怎麼成為美術館收藏品的？

一八九一年，法國政府收購了這幅畫，讓當時的人十分驚訝。惠斯勒和馬內一樣，也是一八六三年受沙龍拒絕的藝術家之一。不過，隨著時代的改變，再加上馬拉美的影響，這幅畫成為盧森堡美術館的藏品之一，卡玉伯特的贈與反而沒有輕易被接受！這個大膽的決定，讓我們得以擁有這幅珍貴的作品，因為如今美國人認為這是大師之作。

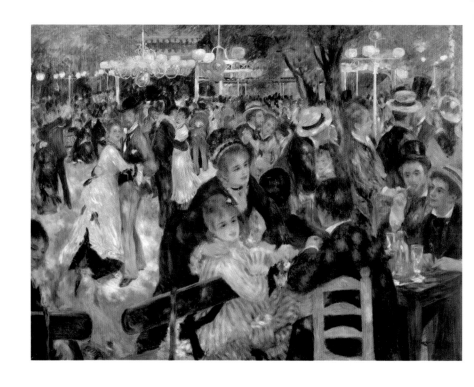

# 煎餅磨坊的舞會
## Bal du Moulin de la Galette

1876 年｜油畫｜131 × 175 公分
雷諾瓦（Pierre-Auguste Renoir）
1841 年生於里摩日（Limoges）｜ 1919 年逝於卡尼－序梅兒（Cagnes-sur-Mer）
展示位置：最高樓層畫廊

## 人真多啊！

是啊，人山人海。這些人無論坐著或站著，都一邊喝酒一邊聊天，而且中間的人還成雙成對在跳舞。事實上，這幅畫對雷諾瓦來說極具挑戰性，因為這是他第一次有這樣的野心畫這麼大的畫，而且還畫了這麼多人。

## 這是個慶典嗎？

這是民間舞會，位於蒙馬特一個古老磨坊旁，每逢星期日或節慶，人們都會來這裡跳舞。因為在這裡可以吃到點心，所以稱為「煎餅磨坊」。這一區的居民自然而然會在這裡相聚，模特兒臉上的笑容、一起談天的人群，還有舞蹈，這一切都展現出輕鬆的氣氛，與《草地上的午餐》（賞析作品8）裡野餐主角的疏離感大不相同。

## 這個磨坊在哪裡？

現在在巴黎的勒比克路上還可以看到它，不過在這幅畫上看不到，因為雷諾瓦只畫出磨坊後面的天井。畫面後方可看到的綠色建築物，原本是個舞廳，天氣好的時候，會把露台和樂團舞台（在畫面左後方可看到）安排在戶外。

## 畫中的女人怎麼都穿那麼漂亮？

雷諾瓦開始繪製小幅畫作前，原本的職業是瓷器繪圖師，所以在這幅畫作裡，他用理想化的方式來表現熟悉的社會階層。他知道，這些女人即使出身蒙馬特的簡樸家庭，為了參加舞會全都會盛裝打扮，而她們優雅的服飾，也讓人很難看出這個舞會帶有工人氣氛。

在那些漂亮且色彩各異的裙裝當中，有一位女性穿著有深藍色蝴蝶結的裙子，襯托出粉紅色布料的質感。畫家藉由較厚重的筆觸，仔細描繪出女性亮麗的裝扮。

### 前景這兩名女子看起來很像？

這不太讓人意外，因為她們是姐妹。坐在她們身旁桌子另一頭的，是替畫家寫自傳的喬治・希維耶（Georges Rivière）。我們知道，艾絲戴（Estelle）和珍（Jane）都曾擔任雷諾瓦的模特兒，也和畫家的朋友——同為畫家的傑維斯（Gervex）與傑歐諾特（Geoneutte）——一起工作。

其實雷諾瓦也伴裝這件作品是在舞會中畫的。不過，只要考慮到作品的大小，我們就知道這是不可能的事。有一件和這個構圖很接近的小習作（藏於哥本哈根）可能是在現場畫的，那就像是為了這件作品所做的準備，讓這幅大型作品能在畫室中順利完成。

### 前景左側的小女孩，頭髮怎麼是綠色和藍色的？

這似乎很怪。不過，雷諾瓦用這樣不尋常的色彩，是為了表現陽光落在頭髮上、舞池地上、跳舞的人衣服上的光影效果。根據印象派畫家的理論，影子不完全是黑色或灰色，而是帶著其他淡淡的色彩。

### 有些人物的輪廓還沒畫完嗎？

畫出所有輪廓會讓場景顯得生硬。當雷諾瓦將某些人物（如左側椅子上或中間偏右靠近樹的女孩）描繪得較為模糊時，也加強了人物似乎動了起來的錯覺，以及周遭光線營造的氛圍。

此外，為了詮釋動作，他也採用對角線畫法，例如中間靠左側跳舞的女孩的裙子。不過，這一切不是混亂且模糊不清的。他避開描繪後方人群的細節，追求筆觸與色彩的多重變化，表現出人群的種種動作。這一切都經過縝密的思考，但做起來並不容易。

### 左右兩邊的人物都裁掉了，是故意的嗎？

雷諾瓦讓觀看的角度出現具體限制，暗示他只是呈現事實的一部分，真正的事實會在畫作之外繼續發展。這種取景方式讓我們非常靠近前景的人群。雷諾瓦認為，如果大腦對視覺範圍的中心區域感受最明顯也最完整，那麼在中心外圍的事物感覺起來就是擴散且模糊的。這也是為什麼我們看不到右邊那個年輕男子的手肘，也看不到左邊那個女人的頭髮，但我們知道他們都在那裡。

## 畫上到處都是斑點，怎麼回事？

許多人都無法理解，這種油墨汙漬對雷諾瓦來說非常重要；他們甚至對畫家描繪沾滿油漬的衣服加以批評，尤其是《盪鞦韆》（*La Balançoire*, **MO**）這幅作品。

儘管如此，這是詮釋穿透樹葉的光線的最佳手法。畫家對光線在各種事物上產生的變化十分有興趣，而且特別研究了這些光束的色彩變化……因此，由於陽光的影響，畫中男人穿的藍色衣服有些地方是紅色的，有些地方是綠色的。此外，一圈圈蝴蝶般的光影，也有助於表現人們動作與活動的延伸。

## 這也是向許多前輩大師致敬的作品？

雷諾瓦和許多藝術家一樣，為了創作，也會參考自己在羅浮宮研究過且崇敬的畫家。因此，這個主題雖然靈感來自現代生活場景，但舞蹈及自由的筆觸，都讓人想到魯本斯的《節慶》（*La Kermesse*，羅浮宮）。在這幅十七世紀的作品裡，這位法蘭德斯畫家表現的是交纏的人與放縱的舞蹈，比雷諾瓦的畫粗獷多了。事實上，雷諾瓦和馬內一樣，仍是繪畫藝術綿延長久傳統的一份子。

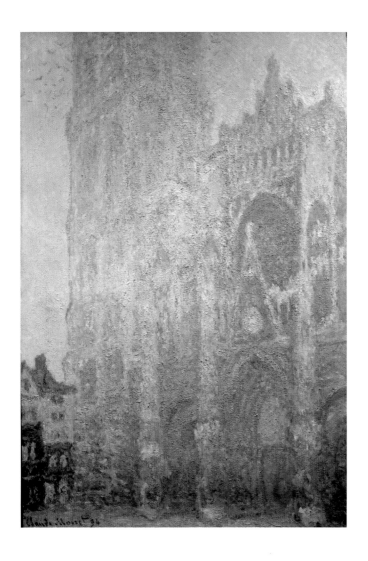

# 魯昂大教堂。晨光下的聖羅曼塔
## La Cathédrale de Rouen.
## Le portail de la tour Saint Romain, effet du matin

1894 年｜油畫｜106 ╳ 73 公分
莫內（Claud Monet）
1840 年生於巴黎｜1926 年逝於吉維尼
展示位置：最高樓層畫廊

### 完全看不懂！這幅畫想表現的是什麼？

這是魯昂大教堂西側立面。這幅畫應該站在遠處欣賞，如果靠近看，影像會很模糊，因為莫內表現的不是精確的細節；他使用了各種形態的色彩和筆觸，並且堆砌了顏料。整幅畫有種灰泥粗塗的效果，而且畫面上很多地方的顏料都很厚。

### 他住在魯昂嗎？

沒有，那時他住在一個名叫吉維尼的小村莊，距離諾曼第省的首府大約六十公里遠。也就是在這裡，他在住處的花園裡建造了蓮花池。莫內在諾曼第的阿弗爾（Havre）成長，他的名畫《印象‧日出》（藏於馬莫坦美術館）畫的就是這個港口都市的景色。至於魯昂，他在一八七二年曾居住在這裡。

### 這個大教堂的石頭真的是藍色或黃色的嗎？

就像畫的標題所說的，這幅畫表現的是早晨的光線。莫內經常觀察光線，他和畫家友人都注意到，光線的質感會讓我們看到的物體出現截然不同的變化。隨著季節轉變，或是一天當中不同的時間點，光線會改變物體的色彩與表面的質感。莫內為了表現觀察的結果，畫了一系列三十幅畫，其中有二十八幅是這個大教堂的同一個立面，但完成於不同時期的不同時間點。

### 那些畫描繪的全是同樣的內容？

沒錯。那是莫內在一八九二與一八九三年不同時間點畫的作品，其中五幅在奧賽美術館展出，這真是太棒了！

基本上，莫內二月到四月之間會在那裡工作，因為這段期間的光線變化最明顯：從褐色過度到藍色或灰色，然後再變成粉紅色。由於作畫時的光線不同，每幅畫所用的色調也有非常大的變化。比較這五件作品時，可以留意這個建築物如何融入周遭的光線裡，例如書中的這幅畫就是這樣；相反的，有些畫裡的光影反差卻凸顯了建築的特色。

### 這幅畫的取景不好吧？

的確，少了塔的頂部和門的右半邊。雖然這系列畫作不是每一張都一樣，但幾乎都是正對著大教堂。由於莫內面對著這個建築，所以無法看到整座建築的樣貌，只能畫出他看到的部分。

### 這系列的每件作品都是同時修改的嗎？

差不多是同一個時期。他不是同時畫這三十幅畫，但同時進行好幾幅。他每天早上會接續前一天晚上停下的部分，一直畫到傍晚為止。

### 他還畫了其他系列嗎？

一八七七年，他根據完全不同的取景，完成《聖拉薩火車站》（MO）主題系列。隨後，他在一八九○年畫了《家具》（*Les Meubles*），在一八九一年畫了《白楊木》（*Les Peupliers*），這個系列是以同樣的視點來探索主題。此外，他用**系列**這個詞來指稱自己的系統化工作方式。

### 為什麼莫內在簽名旁加上了 94 這個數字？

那是日期。這一系列的所有作品，莫內都是在大教堂前動筆，之後再回到吉維尼的畫室裡繼續進行，因此當畫作完成，他簽名並寫上一八九四年的日期時，距離離開魯昂已經好幾個月了。

在一八七○年代，莫內尚未開始追求《麗春花》（MO）這樣自發性表現的作品。在《大教堂》系列，他講求的是色調和諧，因此有些偏離現實。他的鑽研發展出較具裝飾性的手法，漸漸遠離繪畫主題，但沒有進入抽象畫的境界。事實上，這些畫原本都有真正的主題，只是對觀賞者來說，主題往往難以辨識。據說，俄國畫家康丁斯基曾在莫內的乾草堆前突發靈感，畫出了抽象畫。

### 他在工作室重新整理作品，
### 是因為對在魯昂畫的不滿意？

「住在這裡的日子不斷流逝，但不表示我即將完成這些大教堂。唉，在這裡我只能不斷的重複：我愈常去那裡，就愈無法表達出自己的感受，因此我認為，那些自認完成作品的人真是夠自大的了。所謂的完成，就是完整、完美，我努力創作卻沒什麼進展，我不停追求、嘗試，卻沒完成什麼像樣的東西，只是覺得疲憊不堪。」（一八九三年三月二十八日）

由此我們可以瞭解，創作這樣的系列作品是多麼困難。這段從信件摘錄的文字，說明了莫內創作這樣重要的作品時，需要給自己一些空間與時間。因此當他從魯昂回到工作室，再次精心修飾這些畫之後，才呈現給畫商杜航－胡埃爾看，並且立刻得到對方的稱讚。

### 這幅畫和那個時代的表現方式很不一樣？

莫內剛開始創作時，主題與工業化有關（如火車、車站……等），或是當代生活的場景（塞納河畔的休閒活動）。自從一八八三年搬到吉維尼定居後，他就遠離了這些自然主義派的主題，而傾向於《家具》或《大教堂》這樣超越時空的主題，還有，別忘了他知名的《睡蓮》（Nymphéas）系列〔分別展示於橘園美術館（Musée de l'Orangerie）及馬莫坦美術館〕。如果一八九〇年是莫內第一次受到大眾的歡迎與接受，那些較傳統的主題可能也有些影響。

### 《大教堂》系列為什麼沒有全都在奧賽美術館？

如果能將整個系列放在一起展出，就能讓觀賞者有全面的性瞭解。不過，這整個系列離開莫內的畫室後就一直是四散的，因為由不同買家買走了。一九〇七年，法國政府只收購了《正面大門，協調的褐色》（Le Portail vue de face. Harmonie brune），其他四幅如今在美術館裡展出的作品，都是私人收藏家的贈與。

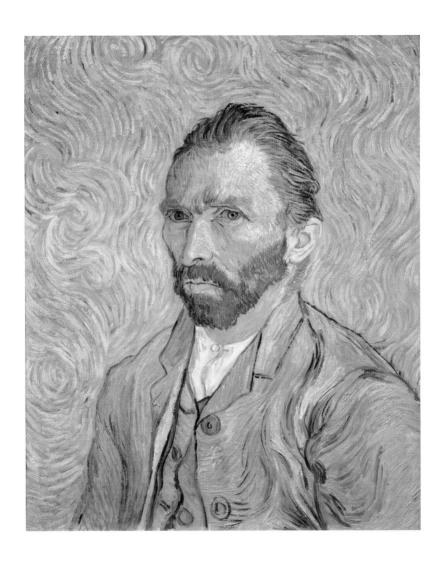

# 自畫像
## Autoportrait

1889 年│油畫│ 65 ╳ 54 公分
梵谷（Vincent Van Gogh）
1853 年生於格羅 - 松特（Groot Zunder）│ 1890 年逝於歐維－宵－瓦茲（Auvers-sur-Oise）
展示位置：最高樓層畫廊

## 這個人是誰？

這是荷蘭畫家梵谷。他在一八八六年來到法國，對印象派和新印象派畫家運用色彩的方式感到非常震撼。（新印象派又稱「點描派」，創作時將純色顏料以點狀方式塗布在畫布上。）

梵谷原本常用大地色調與褐色調，與這些畫家接觸後（他主要與席涅克一起作畫），顏色的運用變得更鮮活。為了追求光線及強烈的色彩表現，他還搬到了普羅旺斯，這幅作品就是在當地完成的。

## 所以他畫的是他自己？

不過不是直接呈現的自畫像。因為這幅畫裡沒有畫筆，也沒有畫板，而且畫裡的人穿的是西裝，不是工作服，因此沒有任何線索顯示出這是自畫像。只有人物固定的眼神和專注的表情，顯示畫家是一邊作畫，一邊觀察鏡子裡的自己。

## 整幅畫都是藍色的！

藍色和綠色確實主導整幅畫，但請注意，這不是畫作的原本樣貌。畫家曾在信中描述過這幅作品，如今，它的色彩和以前不同了。例如，他提到畫中的外套是「亮紫色」，但現在已看不出來。這是因為當時工業製造的顏料品質不穩定，時間一久就產生了變化。

## 他為什麼把自己的臉畫成綠色？

這看起來很奇怪，因為沒有人的皮膚是綠色的。藝術家想表達的不是現實，偶爾曲解並誇大某些色彩，是為了能夠進一步詮釋某種情緒或感受。梵谷在畫這幅畫時生病了，住在聖雷米精神療養院（Saint-Rémy-de-Provence）。這幅作品和他在同一時期完成的另一幅自畫像一樣，充分呈現他突出的顴骨、凹陷的瘦削臉頰。這些綠色的陰影，凸顯了模特兒的蒼白，也傳達出他健康狀況不佳的訊息。

### 他的嘴唇上看起來好像有血？

沒有，他沒有流血，不過嘴部確實表現出緊繃感。那條細緻的紅線用來表示分開的雙唇，那因緊張與專注而顯得獨特的面容，也因而更加強了嚴肅感。

### 梵谷畫得比莫內好？

這張畫像似乎比雷諾瓦或莫內的畫更精確、更純淨。在畫中，畫家用長筆觸描繪出臉型及外套的皺摺，與眉毛及前額凹凸不平的輪廓相互呼應。此外，用藍線勾勒出來的外套，也與背景產生了區隔。

在那之前，梵谷住在阿爾勒（Arles），當時高更曾與他住在一起。印象派畫家習慣將沒有輪廓線的各種型態融合在一起，高更和他們不同，向來強調輪廓。於是梵谷採用了高更這種技巧，在自己的畫像上產生一種穩定性，與流動的筆觸相互制衡。

### 背景有什麼含意嗎？

這些圖樣可能是想像出來的。它們呈不規則狀，如輻射般擴散，用來搭配臉孔的輪廓，也像在模仿牆面的裝飾圖案。除了描繪自己的外表，藝術家顯然也試圖詮釋某種更抽象、更難以言喻的事物：也許是他的情緒，或是他迂迴的想法。

這種環繞的形式，經常出現在梵谷走到生命盡頭前的畫作當中，《歐維－胥－瓦茲教堂》（*L'Eglise d'Auvers-sur-Oise*, **MO**）就是其中一例。

### 梵谷打算把這幅自畫像送給某個人嗎？

梵谷認為肖像藝術是畫家的重要面向之一，所以在短暫的職業生涯中一直嘗試創作這樣的作品。他幾乎從來沒有接受委託創作，也沒有錢聘請模特兒，只好藉由摹畫朋友〔如《義大利女人》（*L'Italienne*），**MO**〕或自己，來測試自己描繪人像的能力。這一張張自畫像簡直就像私人日記，呈現了他生理及情緒的變化。

## 他沒有辦法靠作品維生嗎？

是的。他的畫作色彩鮮豔、主題扭曲變形，讓人困惑，所以在他生前很少展出。不過，如今他卻是世界上畫作價格最高的畫家之一。

在那個時代，支持他的人非常少，只有為他提供經濟支援的弟弟西奧（Théo），以及擁有這幅畫的嘉榭（Gachet）醫師。

嘉榭醫師本身是藝術愛好者，梵谷住在歐維－胥－瓦茲時，他照顧梵谷並為他治療，直到一八九〇年梵谷自殺過世。當年，嘉榭醫師看到這張自畫像時，請畫家也為他畫一張肖像，因此，現在我們在奧賽美術館也能看到《保羅‧嘉榭醫師》（*Le Docteur Paul Gachet*）這幅作品。

## 為什麼他現在這麼有名？

就像人們接受了印象派畫家一樣，人們也逐漸習慣了過去讓自己感覺困惑的作品。沒多久，畢卡索的立體派畫作中出現了側面的鼻子配上正面的眼睛，讓人覺得更加奇怪。還有，梵谷的信件出版後，讀者從信中讀到了他對自己畫風的說明，它們也就成為他的作品的最佳指南。

梵谷不幸且充滿傳奇的一生（他在某個瘋狂時期竟對高更開槍，然後割下自己的耳朵），讓許多人感受良多。或許比起他的作品來說，人們更看重他的人生，這也因而讓他更受歡迎，因為認同畫家本身的痛苦，比認同他的作品容易。

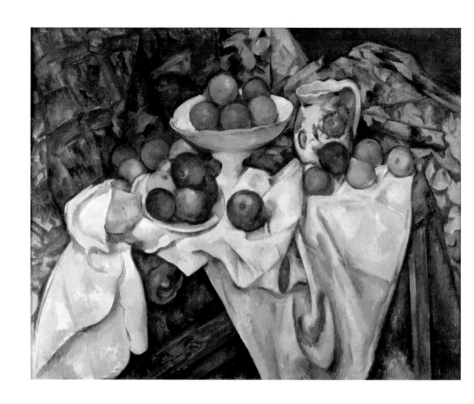

# 蘋果與橘子
## Pommes et oranges

約完成於 1899 年｜油畫｜ 74 × 93 公分
塞尚（Paul Cézanne）
1839 年生於普羅旺斯｜ 1906 年逝於普羅旺斯
展示位置：最高樓層畫廊

## 蘋果在哪裡？橘子又在哪裡？

作品名稱顯示有兩種水果，就算沒看到名稱，聰明人一眼就能分辨得出來。看起來高腳盤裡放的是橘子，另一個盤子裡的是蘋果，不過，在酒壺旁和盤子後方布幔上的水果就較難辨認了。

塞尚提供的視覺訊息不夠，所以不容易確認。他專注於處理水果的顏色，沒有特別描繪質感，但這些水果的表皮其實很不一樣。從某種角度來說，他也可以像幾年後的康丁斯基等抽象畫家那樣，把水果畫成看不出幾何型態的物品。

## 畫這些蘋果應該不太有趣吧？

沒錯，這些水果太平常了，比不上常在靜物畫中出現的具異國風情的石榴，或是圓潤的桃子。不過塞尚畫畫速度很慢，因此需要能保存較久、不易腐敗的水果，也因此他很少畫很快就枯萎的花朵。

這個主題看起來平凡無奇，但完成這樣一張畫並不容易。蘋果本身的色彩就相當多，從黃色到絳紅色都有，還有處於兩種色調之間的橘色調。塞尚的這幅作品，也就是用這些色調來建構的。他還把大部分水果放在一塊桌布上，用來凸顯它們的色彩。罩著家具的布料是綠色的，也是運用互補色（參見第二十七至二十八頁）來強調水果的紅色與絳紅色。

## 水果和桌巾都有很多顏色！

仔細看過塞尚的畫作後，我們觀看水果的方式就不一樣了，因為他挑選的蘋果不是只有綠色、黃色或紅色的單一色彩。不過，這種只有單一顏色的水果，如今在水果攤上愈來愈常見了。

塞尚觀察這些水果後，仔細畫出色彩的豐富性，甚至描繪出這些色彩之間的相互輝映，例如：微微帶著藍色的陰影，某些果皮上泛著或橘或紅的反光。還有，我們知道那塊桌布是白色的，但上面也有藍色、紫色、綠色和紅色，好像反映了畫中其他部分所使用的色彩。

塞尚讓我們覺得應該更仔細看看周遭的世界；事實上，如果塞尚沒有想到畫這件作品讓人們瞭解色彩的豐富性，有誰會花好幾分鐘看高腳盤裡的蘋果和橘子？

## 所有東西都是歪的！

那個盤子看起來特別不平衡，所以我們實在很難理解，那些水果怎麼能這麼不穩當的疊成小堆，而且沒有滑下來？還有，中間那顆壓在桌巾皺摺上的大蘋果，它的位置其實就在桌巾快要滑落地面的桌子邊緣上。

## 它們為什麼沒有掉下來？

這不太寫實。塞尚擁有這些物品，在另外五張畫裡也用上了這些東西，不過他在作畫時沒有考慮到合不合理這個問題。在這些物品下方，他應該加墊了一些東西，讓它們保持不平衡的狀態。

他這麼做，等於回歸了一項繪畫傳統：如十七世紀荷蘭畫家黑姆（Heem）的《甜點桌》（*Un dessert*，藏於羅浮宮），畫中有個盤子放著水果，全都歪了一邊；還有十八世紀法國畫家夏丹（Chardin）的《鰩魚》（*La Raie*），畫中有個漏勺放在鍋子上，鍋子卻靠在桌子邊緣。

## 看起來好像距離太近了？

沒有地板也沒有牆可以讓我們看出端倪，或理解這些東西是怎麼擺放的，因為塞尚選擇了近景，讓物品完全脫離背景，所以看畫時比較難解讀。

## 水果和盤子到底放在什麼東西上？

那個家具覆蓋著布幔和桌巾，不可能看得出來是什麼。不過，右邊一隻灰色的木腳可能是桌腳。在盤子下面，有塊木頭微微突起形成斜角，下方是綠色的布，讓我們覺得那可能是椅子的扶手。畫家並不在意描繪的是真實可信或有趣的畫面。

塞尚與印象派畫家往來，不會這麼容易拋開對實體的觀察。不過就像在這幅畫中一樣，他把實體扭曲或重新安排，以難以理解的方式配置這些家具，這都是畫家希望呈現的，而不是隨興產生的結果。

## 那個高腳盤是變形的？

沒錯，它看起來確實有些變形。畫家繪圖時採用了不同的視角，有時候是俯視（因為我們看到了高腳盤的內部），有時候是仰視（因為我們看到了盤子的外觀）。

塞尚打亂了從十五世紀起沿用的繪畫規則，打破了呈現任何物品時只能從一個視角來表現的古典觀點。畢卡索收藏了塞尚的作品，因此在巴黎的畢卡索美術館可以看到一些塞尚的作品，也因此，他從塞尚的作品得到了啟發。

一九〇七年，畢卡索為繪畫帶來了革命，因為《亞維農的少女》（藏於紐約）在正面的臉上出現了從側面看的鼻子。這是畢卡索與布拉克（Braque）共同進行的新探索的開始。一九〇八年，畫評家沃克塞爾（Vauxcelles）參觀「秋季沙龍」（Salon d'automne）時，稱他們為**立體派**（cubiste）。

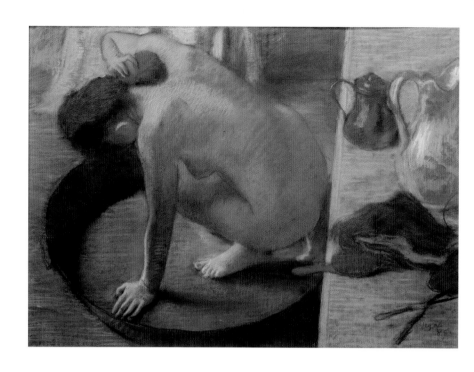

# 浴盆
## Le Tub

1886 年 | 粉彩 | 60 × 83 公分
竇加（Hilaire Germain Edgar Degas）
1834 年生於巴黎 | 1917 年逝於巴黎
位置：高處的畫廊

## 為什麼這個女人蹲著，而且沒穿衣服？

她蹲著是為了要在浴盆裡洗澡。那是一個金屬盆，還算大，但很淺，用來當作浴盆。因為無法淋浴，她用海綿擠水擦拭脖子。

## 她家沒有浴缸嗎？

現在的人很習慣現代化的舒適，所以忘了十九世紀末不僅沒有自來水，大部分人家裡也沒有浴室。浴缸是少數有錢人的奢侈品，一般人都用浴盆和水壺，要梳洗時就放在房間裡使用。

## 畫面右邊那些奇怪的東西是什麼？

那些都是梳洗時需要的用品：一把梳子、彩陶水罐、假髮（假髮是紅色的。當時許多女性經常使用假髮來讓髮量看起來更多）。在竇加簽名旁邊的那個夾子，可能是鐵製的捲髮器。儘管我們猜不出銅壺的用處，卻能看出它的顏色呼應了這名年輕女子的髮色。

## 光線是來自左邊嗎？

沒錯，光線落在年輕女子的肩膀上。竇加很仔細研究了光線在這個房間裡的變化：為了表現身體在光線下及在陰影中的對比，他甚至在左手臂下方畫了一道白線，在右腳尖上也畫上白色。和雷諾瓦《煎餅磨坊的舞會》（賞析作品 13）一樣，他使用藍色線條來表現陰影。竇加雖然對風景沒什麼興趣，但很重視光線，這幅畫和他知名的芭蕾舞伶作品就是好的證明。

## 這樣看著在梳洗的女人，不太好吧？

沒錯，梳洗是很私密的活動，一般是在其他人看不到的情況下進行的。由於這種表現題材帶著猥褻的特性，大膽的畫家會透過聖經或神話主題來避開讓人不自在的部分（如狩獵女神戴安娜入浴）。

這幅畫正好相反，畫家採取了近景，且由高處往下看，讓人覺得自己好像就站在這個女人身後，但她卻沒有注意到我們的存在，觀賞者彷彿變成了偷窺者。

### 那張桌子是垂直的，好像有人把它豎了起來？

因為俯視才會有這樣的感覺。文藝復興時期著重正面取景，這也是古典畫家的手法（如庫蒂爾的《頹廢的羅馬人》，**賞析作品4**），但竇加的這幅作品截然不同，採用的視點降低了畫面的立體感。

此外，許多印象派畫家實驗了偏離中心的不同取景方式，例如莫內的《睡蓮》系列把觀賞者放到水面之上；卡玉伯特俯視著《刨地板的工人》（**賞析作品11**）。竇加曾經和他們一起作畫，他還有一幅《苦艾酒》（**MO**），也是將觀賞者放在略靠角落的角度。

### 畫家為什麼偏好這樣的取景方式？

首先是實際的感受，因為我們的眼睛不會一直正面朝著我們看的人或物品。其次，或許畫家觀察了日本版畫。這些版畫經常出現俯視的視點，或只呈現部分景象的片段式取景。

### 為什麼要畫這樣的主題呢？

一八七八到一八七九年間，馬內用**粉彩**（加入顏料的白色泥土與阿拉伯膠組成的繪畫工具）處理了同樣的主題。

竇加對描繪裸體很有興趣，他和馬內一樣，希望能將表現手法**現代化**，不再用聖經或神話主題來掩飾，於是用粉彩畫了七張「梳洗的女人」，這是詮釋女性身體自然姿勢最理想的方式。在這個系列裡，他深入探索人在沐浴時可能出現的姿態。

### 這個女人的姿勢一點都不優雅！

這確實也是某些評論家對這個平凡景象提出的批評。儘管如此，她身體的姿態和動作都捕捉得恰到好處：左手放在地上支撐身體，臀部坐在稍微提起的右腳跟上。

這種表現方式很可能來自對真實情境的研究，也可能是來自對古典雕像的觀察——《蹲著的阿芙羅黛特》（*Aphrodite accroupie*），在羅浮宮就可看到這個雕像。竇加出身古典畫派，和當時許多畫家一樣，並不局限於模仿，而是將古典參照與真實生活結合在一起，把過去的典範現代化。

## 竇加是印象派畫家嗎？

他自認為「現代生活的古典畫家」，這也說明了他本身對創作的追求的雙重特質。竇加和印象派畫家不同，很少為特定主題創作，喜歡在畫室裡重新處理寫生的作品。儘管如此，一八七四至一八八六年間，他參加了所有印象派的展覽，這幅作品就出現在這個團體最後一次的展出中。

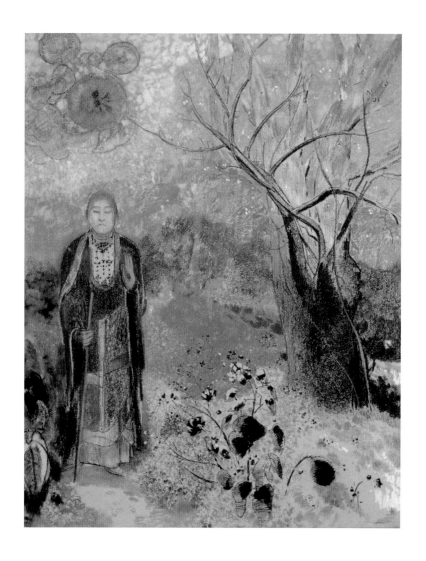

# 佛陀
## Le Bouddha

約於 1906~1907 年完成 | 粉彩、米色紙 | 90 ╳ 73 公分
魯東（Odilon Redon）
1840 年生於波爾多 | 1916 年逝於巴黎
展示位置：最高樓層畫廊

18

## 佛陀是誰？

在耶穌誕生六百年前，這位印度人原本是國王之子，生活在備受保護的世界裡，但他對人們所受的痛苦深感震撼，希望尋找能讓人們解脫痛苦的方法。後來，一名沿門托缽的僧人莊嚴平靜的態度令他深受感動，僧人並指點了他接下來應走的路。

就這樣，年輕的王子放棄了財富與優沃的生活，過著四處行腳的僧人生活。他在優婁頻羅村（Uruvelâ）附近一株菩提樹下開悟，找到了解脫人世苦痛的方法，於是成為「佛陀」，意思是「覺者」或「智者」。之後他投注所有時間傳授弟子，他所傳授的法，就是名為「佛教」的修行起源。後來佛教在整個東方世界開枝散葉，發展成不同教派。

### 如果是托缽僧，他的穿著怎麼那麼華麗？

沒錯。儘管他拿著禪杖，證明確實是位四處雲遊的僧人，但身上的服裝卻十分鮮豔，有些布料看起來好像還繡了金邊，和貧困苦修的行腳僧人實在不搭！事實上，畫家不是用寫實的手法來描繪佛陀的生命片段，而是試圖詮釋能獲得解脫自在的修行。

### 他頭上有金色的雲，雲裡有些圓圈，那是什麼？

這些日輪無疑就是描繪佛陀悟道的一種方式。還有，在他行進的路上，同樣也以金黃色調來處理，彷彿象徵著他的覺悟與傳法點亮了接下來的道路。

### 他停下腳步了嗎？

這個正面描繪的人像如此嚴肅，讓人感覺彷彿不動如山，那是亞洲藝術表現這類人物特有的方式。不過，他的腳從長袍下露了出來，而且左腳稍微往前，隱約暗示出腳部的動作。由此可見，藝術家詮釋了行腳這個概念，以及這個人物的莊嚴與定靜。

### 為什麼他的手是這種姿勢？

東方的許多佛陀畫像都是這樣表現的。他嚴謹有節的姿勢，具有特殊的意涵，尤其是手的動作。在東方，這是具有象徵意義的：他舉起手，掌心朝向觀賞者，這個姿勢代表教導，用來強調他對開悟知識的傳播。

### 為什麼有一棵枯樹？

這棵樹的葉子全掉光了。樹的枯竭，與前景象徵生命的綠色枝葉形成對比。或許藝術家透過它來表現大白然的循環——冬天的消逝，至於新枝則代表春天的到來。季節轉變的主題經常在藝術創作中出現，例如波納爾的《花園中的女人》（**MO**），或是羅丹的雕像《冬季》（*L'Hiver*, **MO**）。

### 他閉著眼睛，怎麼走路？

這看起來似乎奇怪，不過，僧人閉上的眼睛象徵他在冥想。魯東在許多畫作裡都描繪了人低垂著雙眼，那象徵著觀己，也就是對內在的省思。〔例如，其中一幅就叫做《閉著的眼睛》（*Les Yeux clos*, **MO**），畫面近景是一個人似乎睡著的臉。〕

如果說，印象派畫家希望描繪的是眼睛感受到的外在世界的真實樣貌，魯東與**象徵主義**的追隨者所追尋的，則是重新描繪內在的世界。在這幅畫當中，每個圖樣（佛陀、樹與太陽）都是思考的符號，都是反省、夢想的象徵，藝術家試圖透過某些型態來加以呈現。

象徵主義（symbolisme）是藝術運動也是文學運動，參與的畫家包括：牟侯、普維・德・夏凡納、克林姆（Klimt）和高更，還有作家馬拉美……等。此外，魯東也幫馬拉美的書繪製插畫。

### 魯東是佛教徒嗎？

不是，不過透過友人暨植物學家阿蒙・克拉佛（Armand Clavaud），他接觸了東方宗教，此後對相關事物產生了極大的興趣。惠斯勒、莫內、竇加與梵谷……等許多藝術家都對東方藝術有興趣，特別是日本藝術，其中有些人（例如魯東）則比較注意東方哲學。與佛教有關的主題，讓他們能以較不實際且較不唯物的藝術手法來創作。

## 粉彩是什麼？

魯東經常使用**粉彩**（壓成管狀的粉狀顏料），這是他剛開始繪畫時大量練習使用的技巧，尤其會與黑色的**炭筆**（由燒焦的樹枝製成）一起使用。一八八〇年代，他逐漸在畫作中融入色彩，一八九〇年開始，就只用有色彩的顏料繪畫，《佛陀》就是這種表現的絕佳例子。

粉彩的特色就是顏料呈粉狀，他將乾燥的粉彩當成鉛筆使用，用來處理背景和日暈。在前景中，植物的細節看起來色調更濃，可能是將粉彩壓碎來使用。由於粉彩對光線非常敏感，這類作品都在光線昏暗的展間裡展示。

## 這幅畫應該不是二十世紀初畫的吧？

《佛陀》完成的時間是一九〇六至一九〇七年。同樣在一九〇七年，在巴黎生活了七年的畢卡索，受象徵主義影響後，完成了《亞維農的少女》，這幅畫也被視為宣告二十世紀藝術誕生的作品。

《佛陀》呈現的是非常個人的世界，在那個年代有點不合時宜，但畫家本身對當時許多年輕藝術家都帶來了影響，例如高更，以及烏依亞爾、波納爾、德尼……等「先知派」（Nabis）畫家。

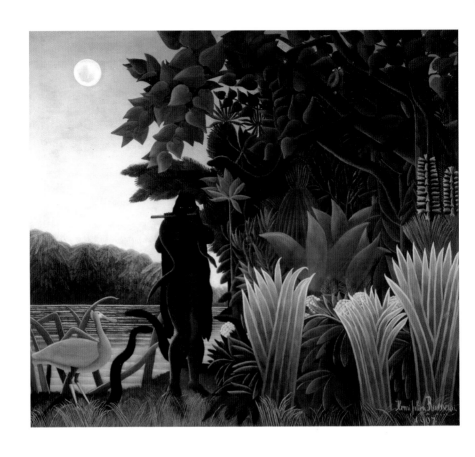

# 舞蛇人
## La Charmeuse de serpents

1907 年｜油畫｜169 × 189 公分
盧梭（Henri Rousseau），又稱端涅·盧梭（Douanier Rousseau）
1844 年生於拉法爾（Laval）｜ 1910 年逝於巴黎
展示位置：最高樓層畫廊

17

## 那個人在做什麼？

這個女人沒穿衣服，頭髮好長，都快到膝蓋高度了！她在吹笛子，所以手腳有點向左邊伸展。

## 為什麼看不清楚她的樣子？

她背對著光，所以我們只能看到她的輪廓。高掛天上的月亮照亮了她的背，卻讓她的臉籠罩在陰影裡，只能看到和黑色皮膚有些不同的眼白。這一切讓這幅畫看起來很神祕，而且有一股魔力。

## 她肩上背的是什麼？

一條蛇！這幅畫裡有很多蛇，其中兩條在她身後豎起身子，她頭上還有另一條從樹上探出頭來，讓人以為是一根樹枝。

## 她應該會怕這些蛇吧？

一點都不怕。她一動也不動，鎮定的用音樂馴化這些爬蟲類動物！這個「舞蛇人」還擁有特別的能力，能用音樂讓這些蛇站起來。她的音樂也吸引了左邊的粉紅色水鳥，讓牠朝她走過來。

牟侯作品中的《奧菲》（賞析作品7）能以歌聲吸引動物，盧梭的靈感同樣也來自於傳說，但他可能做了一些調整，因為傳說故事裡沒有提到女人。

## 這裡是熱帶雨林嗎？

盧梭喜愛描繪具有異國風味的森林，而且森林裡充滿野生動物（老虎、猴子和鹿……等）。在這些景色中，有時會出現孤單但毫不害怕的人，而且完全融入了四周的世界。畫家以他的方法描繪出一個失落的天堂，他彷彿有點懷念那個能與自然和平共處的時代。不過那是人們進入現代化工業世界之前很久的事了。

## 他會透過旅行來找畫作裡的模特兒嗎？

沒有，他幾乎沒離開過巴黎。不過由於興趣的關係，他常去植物園裡的動物園研究野生動物，或是翻看雜誌圖片、明信片，然後畫出這些豐富的植物，而且比例與色彩都帶給人非常夢幻的感覺。例如，這幅畫裡的植物不太容易分辨：前景的植物有大片的葉子，還有奇怪的果實，看起來像倒著長的香蕉或鳳梨。

此外，在世界博覽會的非洲與亞洲展覽館裡，也能讓人對這些異國地區有些概念。還有，盧梭樂意呈現一般人常見的事物，而不是美術館中古典畫家偏好的典範。

他也從遊記中汲取想像的養分，尤其是德洛涅女士〔madame Delaunay，畫家侯貝‧德洛涅（Robert Delaunay）的母親〕對旅居印度時的回憶。

## 為什麼細節反而看得很清楚？

這是盧梭風格的特點之一，因此，儘管森林茂密，還是可以分辨出不同的植物，而且葉片都畫得非常精確，細節也很豐富，與印象派畫家的作品完全相反。盧梭畫的不是他看到的世界，而是重塑一個想像的世界。

有些畫評家認為，他作品中的繁複細節與十四、十五世紀的畫相較之下，風格顯得相當**原始**。另外有些畫評家則用**素人藝術**（art naif）來形容這種仔細描繪的手法，認為這種技法與某些當代古典大師的手法相差不遠，例如鮑格雷奧，儘管盧梭很崇敬他的畫風，卻沒有依循他使用的所有原則。

在美術館同一個展廳中的另一幅作品《女人的肖像》（*Portrait de femme*, **MO**），呈現出盧梭不太關注「透視法」，而這是傳統教學中的基石。

### 為什麼有人叫他「端涅」？

盧梭是自學出身的畫家，也是真正的「週日畫家」。有人這樣稱呼他，是因為他在巴黎海關工作。

一九四三年之前，所有進入巴黎的商品都必須在海關繳稅。有好長一段時間，海關用「農民稅官牆」來標示其範圍，人們繳納關稅的工作站也加以區隔，目前國家廣場還看得到當時的一些遺址。一八六○年，人們把這個海關搬到提耶爾城牆（l'enceinte de Thiers）旁，也就是目前的環城城牆旁。由於海關負責關稅，這位在海關工作的畫家因而又有「端涅[1]」・盧梭的稱呼。

### 這麼說來，盧梭不是真正的藝術家？

不，他是藝術家。他獨特的作品讓他生前就受到許多重要的創作者欣賞。例如《舞蛇人》是畫家友人德洛涅的母親委託繪製的；畢卡索不僅收藏他的作品，還在一九○八年辦了一場宴會，表達對盧梭的崇敬。

儘管盧梭的藝術與這些藝術家所追求的相反，他們對他的創作力與獨立思考的能力都感到驚訝。此外，這些作品夢幻般的特色對「超現實主義」運動有些影響，超現實主義者追求的，是在不受理智掌控時展現想法。

1 法文的 douanier，原意是海關人員，「端涅」是音譯。

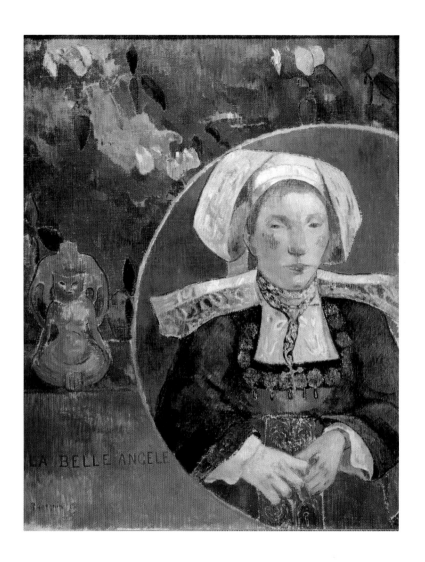

# 美女安琪拉
## La Belle Angèle

1889 年｜油畫｜92 X 73 公分
高更（Paul Gauguin）
1848 年生於巴黎｜ 1903 年逝於馬奇斯群島的阿圖那（Atuona, dans les îles Marquises）
展示位置：最高樓層畫廊

26

## 畫裡的這個人為什麼打扮成這樣？

她不是喬裝化妝，而是穿著阿凡橋村（Pont-Aven）的布列塔尼傳統慶典服飾。高更曾居住在這個村子裡，當地女人的衣裙都裝飾著花邊，在畫中的圍裙和裙上那塊藍色長布上都看得到。畫家還畫出了裝飾在兩肩上的透明蕾絲花邊，蕾絲上的盤旋紋飾隱約可見。

## 她看起來怎麼比較像男人？

畫中的她面貌厚實，輪廓粗壯，在那樣的年代，有人還因而將她與母牛相提並論。還有，她的比例也不太對：上半身和頭相較之下顯得太短，乍看就覺得她的頭特別大；她的眼睛很小，但臉又大又寬。這種粗獷的面貌和細緻的服飾產生了一種奇特的對比。

## 為什麼不畫漂亮一點的人？

高更觀察了一些大型耶穌受難十字架上裝飾的布列塔尼雕塑，然後將這些難看的雕像運用在自己的畫裡。從這些作品中，我們也可看出他對民間與地方藝術的喜好。古典教育講究人體的完美比例，但高更以完全相反的方式來創作。

## 那套衣服比人漂亮多了！

藝術家雖然稱這件作品是肖像畫，其實那只是用來研究地方服飾的藉口。就像梵谷的作品《阿萊城姑娘》（*L'Arlésienne*, **MO**）一樣，高更對這些傳統服飾感到驚豔，也很驚訝它們不曾在繪畫中出現，但在鄉間依然有人穿著，於是他畫了自己較感興趣的服飾，模特兒於是就成了陪襯。

在那樣的年代，大部分人還是偏好上古、中古或文藝復興時期的服飾，他對地區或平民服飾的興趣，在當時是一種新的表現方式，而繪製這樣的女性肖像，無論在藝術史或服裝史，也只是曇花一現。

## 為什麼稱這件作品是「美女」安琪拉？

這位模特兒是住在阿凡橋村的瑪莉－安潔莉卡・薩特（Marie-Angélique Satre），人們認為她是村中數一數二的美女。不過她不承認自己是畫中人物，而且認為這幅畫很「可怕」，所以在高更要將這幅畫送她時，她拒絕接受。

## 她為什麼困在一個圓圈裡？

這個圓圈，表示它是這幅作品裡的一幅畫（也就是安琪拉的肖像）。不過，很難看出這幅畫中之畫是怎麼擺放的；它放在一件家具前方，家具上還有一個雕像，但畫看起來也不像是掛起來的。

這有點像繪畫拼貼，畫家刻意將不同物品結合在一起，完全不考慮視覺邏輯。在一些日本版畫中可以看到所謂的「鑲嵌」式構圖，也就是兩幅毫無關係的影像相互重疊，其中一個影像通常放在一個截斷的框中，這幅畫中的肖像就是這樣的呈現方式。

## 為什麼在畫上寫了畫的名稱？

這在十九世紀很少見，確實令人吃驚。不過，高更其實只是重拾中古時期的傳統。當時人們重新發現，在此之前因支持文藝復興而長期忽略的藝術創作中，經常將文字與圖像結合在一起。此外，高更擁有十三世紀義大利畫家喬托（Giotto di Bondone）的畫作複製品，因此他應該是受那些作品裡影響而這麼做的。

## 肖像後方那個雕像有什麼含義？

這是想像人的人物。他盤坐在地上，背上的圓圈是從亞洲佛教藝術得到的靈感，雕像的赭色則讓人想到拉丁美洲的陶土雕塑。

高更的祖母芙蘿拉・崔斯坦（Flora Tristan）是社會及女權運動者，祖先來自秘魯。一八六五年，高更就讀於海軍軍校，曾多次航行到巴西與秘魯。他住在巴黎後，則經常造訪展示美洲、非洲及大洋洲文明的托卡得歐人種學博物館[1]。後來，他旅居大溪地，又移居馬奇斯群島，最後在當地過世，因為他拒絕工業世界，一直嚮往能找到遠離西方型態的生活方式。

---

1 ethnographie du Trocadéro，一八七九年創建，後來改為「人類博物館」（musée de l'Homme）。

### 為什麼把這麼不同的文化結合在一起？

這幅畫中有亞洲、秘魯及布列塔尼的元素，對我們來說是不恰當的結合，但在一八八九年，這可說是藝術家鑽研繪畫之後的結論。在那個年代，很少畫家和他一樣對與歐洲相隔遙遠的文化產生興趣；他創作時不只是呈現單一人種的特色，並且不斷融合各種起源極不相同的參考資料。

他的畫作更像是一種個人的追尋，甚至是抽象或感覺式的追尋，只是為了更進一步瞭解自己，他的另一件作品《我們從哪來？我們是誰？我們會去哪裡？》（*D'où venons-nous? Que sommes-nous? Où allons-nous?* 藏於波士頓）就是一例。

### 作品名稱上有個「美」字，
### 似乎更凸顯了這個畫像的反差？

這樣的呈現方式和我們認為的美有很大的差距，這幾乎讓人失笑。不過，這同時也引發觀賞者對美的標準的疑問，並且不再局限於單一的視覺感受。正因為這個圖像讓人覺得奇怪，觀賞者因而產生了許多疑問，但不見得能獲得答案，這幅畫也因此成為能引人思索的作品。

### 高更表達觀點的方式很有個人特色！

畫家透過這幅畫作想表達的不是神話，也不是整個社會共有的歷史事件，而是呈現出自己的想法與藝術世界。這也是一個象徵性的圖畫世界，既私密又特別，和庫蒂爾的古典世界完全相反，但庫蒂爾為馬內或莫內所處時代的藝術表現奠定了基礎。

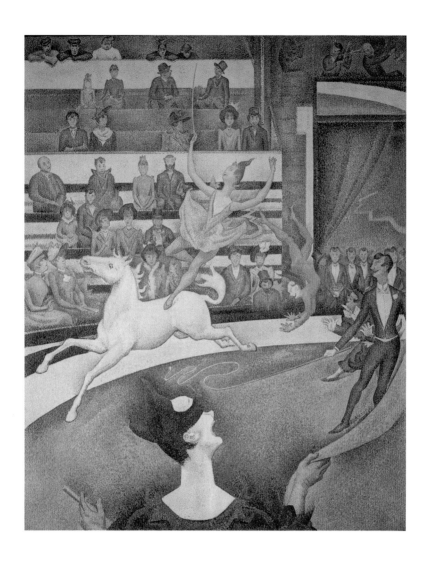

# 馬戲團
## Le Cirque

1890~1891 年｜油畫｜ 185 ╳ 152 公分
秀拉（Georges Seurat）
1859 年生於巴黎｜ 1891 年逝於巴黎
展示位置：最高樓層畫廊

21

### 為什麼要畫馬戲團？

秀拉對街頭藝人很早就產生興趣，也曾在一八八八年完成另一幅作品——《馬戲團遊行》（Parade de cirque，藏於紐約）。馬戲團是十九世紀相當流行的娛樂，人們到馬戲團看表演，就像現在的人到電影院一樣。巴黎有許多馬戲團，其中以美達諾馬戲團（le cirque Médrano）最有名，它為秀拉及畫家羅特列克都帶來許多創作靈感。

### 前景那個小丑的頭髮看起來怎麼那麼怪？

這個小丑和後面穿著黃色衣服翻筋斗的那個小丑一樣，他們都戴著假髮，只是秀拉刻意誇大假髮，並簡化了瀏海，凸顯他們的特質就是娛樂大眾。

同樣的道理，黃色小丑的背部看起來特別彎曲，是為了表現他的柔軟度很好。至於那個女騎士，那樣的姿勢應該無法讓她停留在馬背上，不過卻能呈現她在演出時專注於表現特技演員的平衡技巧。這些失真的圖像，目的是為了向觀賞者描繪出現場的蓬勃朝氣。

### 前景那個小丑在做什麼？

他抓著一塊布，可能是一塊布幕，不過我們看不出來它是怎麼固定的。也因為這樣，這個人標示出了這幾位藝術家表演的空間。秀拉似乎不太在意透視原則，因為根據透視原則，距離愈遠的物體會愈來愈小，但這個小丑和其他演出人員相形之下似乎比例有問題！

### 那匹馬的四條腿分得太開了吧？

奔馳的馬絕不是這樣子的。不過，許多畫家經常用這種四腿分開的姿勢——也就是所謂的「飛奔」——來表現行進中的馬，這也讓馬的奔馳比如實呈現顯得更加自由奔放。

別忘了，畫是不會動的，因此有些人選擇不照現實描繪來讓畫面更生動！只不過這個作品不像塞尚在《蘋果與橘子》（賞析作品 16）那樣誇張。秀拉沒有遵守單一透視點的原則，因為我們同時可以看到馬背和馬腹，基本上這是不合邏輯的。

### 這幅畫是用許多小圓點鋪成的？

這是秀拉和席涅克、克羅斯（Cross）、魯斯……等友人的特色，人們稱為「點描派」。不過這個稱呼帶著嘲笑的意思，這些畫家並不喜歡，自認是印象派的分支，因而偏好「新印象主義」稱號。

對他們來說，這些點是將印象派畫家破碎的小筆觸表現到極致，呼應了畫派的演變。新印象派主義畫家採用了印象派主義的主題（如雷諾瓦和竇加就處理過馬戲團主題），不過他們採用的是比較科學又具裝飾色彩的手法，不太注意光線瞬間消逝的效果。

### 為什麼不用一般畫法，想用這些點來畫畫？

在畫面上使用規律的點，就能透過**視覺混合**（mélange optique）來詮釋色彩。秀拉不是在他的調色盤上混色，而是在畫面的橘色上畫了一些藍色，產生比較深的色彩變化，製造出前景小丑假髮和衣服上的陰影。他把紅色、橘色或藍色的點放在一起，調整這些點的數量多寡，讓主體顯得較明亮或變得較暗。

靠近畫一點，帶著孩子和小小孩一起觀察，我們可以很清楚看到那些點，接著往後退遠一點，那些點就消失了，我們看到的只有色調！把色彩混合在一起的是眼睛而不是畫筆。新印象派畫家指出，採用這種方法畫出來的色彩比較亮，而這樣的明亮表現就是他們追求的目標。

### 用這樣的點來畫畫，應該會花很多時間吧？

印象派畫家幾個小時就能完成一幅畫，秀拉和他們不同。他花了一整年才完成這樣的大件作品，而且沒有任何一個地方是隨興而畫的，每個點都經過審慎的思考。他還透過素描和速寫來為自己的作品預做準備。

奧賽美術館中展示了秀拉的多件作品，其中在《馬戲團》旁邊的那一幅是他的最後一件作品，當年在獨立畫家沙龍展出時，秀拉只有三十一歲。不過，也就在沙龍開幕後不久後他就病逝了。

## 這些色彩看起來讓人愉快！

秀拉對科學理論很有興趣，特別是夏勒·昂希（Charles Henry）提出的說法：上揚或旋轉的線條若與黃色或紅色結合在一起，會顯得很有活力。畫家也採取了不太寫實的作法，利用許多黃色與紅色讓跑道上的人物動作看起來更加生動。

當我們由左往右看，馬的前腿、女騎士的身體輪廓，正好落在往上延伸的對角線上；跑道、穿著黃衣服翻滾的小丑，以及右側門上方樂隊坐席呈現的彎曲線條，則讓整個畫面看起來非常輕盈。

## 那些觀眾看起來好像不會動？

為了讓他們看起來與積極的表演者呈現強烈對比，畫家採用了大量的藍色，安排他們出現的位置，也是由水平（階梯座位）與垂直（大多數人的正面姿勢）區塊形成的靜態架構。他們的嘴唇與眉毛都是上揚的曲線，隱約表現出他們對演出感到滿意。

## 秀拉也畫了作品的畫框嗎？

是的。就像惠斯勒在《紫色與綠色的變化》（MO）的作法一樣，秀拉也很留意裱框。他不想要太亮的畫框，以免讓作品的色彩變弱，於是在四周畫了很寬的框線，也因此在畫作與畫框間形成了一個過渡區。他畫的點的顏色與主題非常協調：主要的深藍色讓黃色和紅色顯得更亮麗。根據查夫勒爾的理論，邊緣的綠色與紫色色點都是為了凸顯它們的互補色（參見第二十七至二十八頁）。

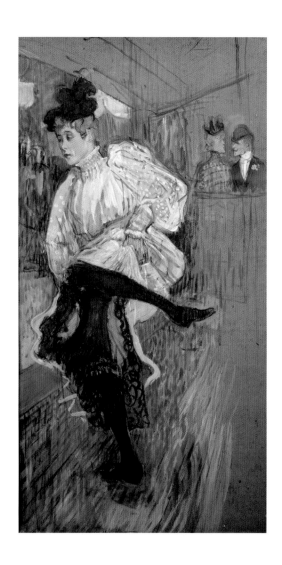

# 珍 · 愛薇兒在跳舞

## Jane Avril dansant

1892 年｜油料、紙板｜85 × 45 公分
羅特列克（Henri de Toulouse-Lautrec）
1864 年生於阿爾比（Albi）｜ 1901 年逝於傑宏德的馬龍梅城堡（château de Malromé, Gironde）
展示位置：最高樓層畫廊

22

## 這個女人在做什麼？

她在跳舞。珍‧愛薇兒是法國最有名的康康舞舞者之一，演出地點在紅磨坊（Moulin Rouge）。紅磨坊是一個提供演出節目的酒館，一八八九年開始在蒙馬特山腳下營業。

## 她為什麼看起來像快解體的懸絲木偶？

她的兩腳交叉，分別朝著完全相反的方向，顯然柔軟又靈活。愛薇兒和所有康康舞舞者一樣，也需要擔任雜技演出，這是紅磨坊表演中最吸引人的部分。羅特列克顯然有些誇大雙腿的扭曲，目的只是為了詮釋這些人物了不起的特性。

## 她好像覺得一點都不好玩？

她的臉色嚴肅，雙眼有黑眼圈，紅色的口紅與蒼白的膚色形成對比。跳康康舞的女人通常都很坎坷。珍‧愛薇兒在成為紅磨坊的當紅舞者前，先遭父母拋棄，又因精神問題住進了薩佩提耶療養院（Salpétrière）。不過，她後來嫁給一名記者，終於進入了中產階級的生活圈，不像另一位康康舞紅星拉古綠（La Goulue）在窮困潦倒中離世。

## 為什麼要畫酒館裡的舞者？

羅特列克出身法國貴族大家庭，對下層階級的女人、工人或妓女都感到興趣，並帶著仁慈之心來加以描繪，藉此呈現出他們不幸的生活。也因為這樣，有些模特兒和他成為了朋友，珍‧愛薇兒就是其中之一，她也出現在他的其他作品裡，只不過不是當中的主角。例如，在《拉古綠的小屋》（*Baraque de la Goulue*, **MO**）中，她戴著巨大的黑色帽子，背對著觀賞者。

### 羅特列克經常出入這些演出場所嗎？

他和竇加一樣，經常出入酒館或劇場，這些地方也為他提供了創作的主題。此外，他也製作了許多海報與節目單，包括：依芙特·吉貝爾（Yvette Guilbert）等舞者或歌手，或是「日本長沙發」（le Divan Japonais），這是位於馬爾提街（Martyr）的表演場所，有日式裝潢，珍·愛薇兒也在這裡演出。

因此，在巴黎的大街小巷都看得到羅特列克的創作。在畫廊展出作品的畫家，很少有人對創作海報有興趣，因為他們認為那是次等藝術，但是這些海報接觸的卻是更廣大的群眾。

### 畫家在什麼材質上畫這幅畫？

紙板。在那個年代，藝術家多半使用亞麻或麻布來作畫，對他們來說，紙板是很少使用的畫材，但羅特列克經常許多紙板，通常用來畫習作。

他用松節油稀釋許多色塊，由於紙板是非常有吸附力的畫材，這樣一來，色塊的顆粒很快就會蒸發，在畫面上只留下色粉。這也是為什麼這張畫看起來沒有光澤，和一般只用些微稀釋油彩畫出來的作品光澤不同。

還有，這張作品也較為脆弱，展出時必須非常小心，因此放在玻璃罩裡，和粉彩及素描一樣，陳列在光線昏暗的展廳裡。

### 這張畫完全沒畫底色，還沒畫完吧？

儘管紙板沒有完全畫滿顏色，不過這張畫算是完成了。古典畫家會將畫面全都塗上顏色，但現代畫家有時會讓畫面留白，保留畫布或畫紙本身的顏色，也就是不塗顏色。

### 這幅畫看起來好像很快就畫好了？

沒錯。在紙板上畫油彩，最令人讚歎的地方就是無法再進行修改，這一點和油畫完全不同。羅特列克使用的是一種快速的技巧，看起來很像速寫。

珍‧愛薇兒的輪廓直接用畫筆畫成，顯示出藝術家對自己手法的自信。裙襬的部分只用彎彎曲曲的白色線條處理，就能讓人覺得主角在跳舞。他倒是很仔細描繪了襯衫，雖然是單色的，但畫家透過筆觸的變化，表現出袖子上裝飾的小點，而且還是透明的。

### 珍‧愛薇兒為什麼不在構圖的中央位置？

羅特列克和竇加一樣，很喜歡偏離中心或俯瞰的取景，因而讓人覺得珍‧愛薇兒腳下的地板好像豎了起來，這也說明了為什麼她的步伐不太平衡。視點是屋子最裡面的觀賞者，他們的靜止狀態與舞者的動態形成了對比。其中那名男子是英國人華瑞納（Warrener），他在此之前就曾擔任過畫家的模特兒。

### 他是曇花一現的藝術家！

羅特列克和梵谷或秀拉一樣，繪畫生涯豐富卻極為短暫。他因為多次腿部骨折而行動有些不便，創作生涯也因而無法正常發展。他比較喜歡和平民相處，也是因為他出身的貴族階級無法接受這樣的身體缺陷，但平民反而能包容他的不便。

由於酗酒和生活放蕩，他在三十七歲就過世了。他和朋友梵谷同樣是際遇坎坷的藝術家，因此畫作中不但表現出人性，也顯現出對人世希望的幻滅。

羅特列克偏愛呈現邊緣人物——特別是妓女——的人性，因而成為與大眾期待有很大出入的藝術家。事實上，除了他的繪畫主題令當時的人震驚，他的生活方式也引起許多議論。

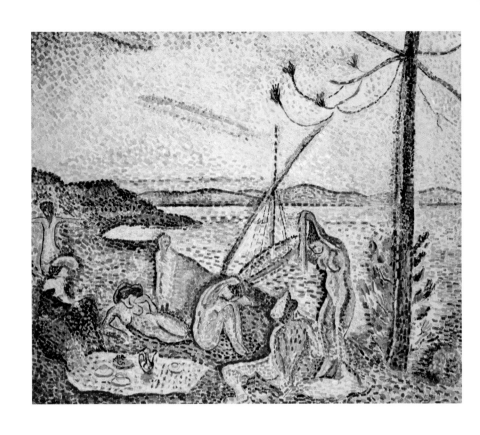

# 豪華、寧靜與享樂
## Luxe, calme et volupté

1904 年｜油畫｜98.5 × 118 公分
馬諦斯（Henri Matisse）
1869 年生於勒卡托－坎培希（Le Cateau-Cambrésis）｜1954 年逝於尼斯
展示位置：最高樓層畫廊

## 為什麼顏色這麼多？

地面是紅色、黃色和粉紅色，右邊的樹幹有粉紅色、淺紫色、藍色和黃色，至於那些女人都是多種色彩的。這幅畫裡沒有一樣是寫實的。馬諦斯追求的不是描繪真實風景的色彩；他把這些顏色當作裝飾用途。如果整體的色調讓人感覺像是夕陽下山，每個部分事實上都用了比現實中更強烈的手法來加以表現。

## 好像馬賽克！

畫面上的長方形筆觸，確實讓人覺得像馬賽克工人用小石頭或玻璃做成的鑲嵌地磚。畫家沒有將背景完全塗滿顏色，許多地方仍看得見白色的底，也更強化了這種效果。

## 他直接畫出這些點狀筆觸嗎？

不是。仔細看這幅畫，就能看到畫家先用輪廓畫出人物，之後才描繪細部，換句話說，這幅畫以一種很仔細的方式繪製而成。此外，這幅畫是根據名為《下午茶》（*Le Goûter*，藏於杜塞朵夫）的作品來構思的，甚至還有一張速寫，如今藏於紐約。

## 這些女人在海灘上赤裸著身子！

一灘水、船，還有裸女，就讓人聯想到海邊。馬諦斯是住在聖多佩斯（Saint Tropez）時有了想畫這幅畫的念頭，當時，他與新印象派主要人物席涅克比鄰而居。席涅克為了追求更明亮的光線，在此之前多年就在蔚藍海岸定居，這裡也因而成為藝術創作重鎮之一。那年夏天，馬諦斯在這裡看到的風景和光線，讓他獲得了許多靈感。

人們認為，他可能受克羅斯的《黃昏時分》（*L'Air du soir*, **MO**）的影響，直接採用那幅作品中梳頭的女人當作主題。不過，別忘了在那個年代，沒有女人會全裸躺在海灘上，所以這幅畫的主題大部分都是想像出來的。

### 他用了各種角度來表現這些女人！

模特兒在畫室裡擺姿勢時，畫家會研究女性不同角度的體型，同樣的，馬諦斯也在畫面裡以不同姿勢來呈現女性：背面或正面，坐著或站著，最左邊那個女人甚至張開了雙臂，像個十字架似的，還有一個蜷曲在毯子裡。

右邊那三名女子的位置形成了一個圓，三個人各不相同的背部姿勢構成一道輪廓線。就這樣，她們的動作變成連貫在一起了：從前景坐在地上那個女人的背，連結到站著梳頭的女子，她的動作又引導我們看見左邊那個手也放在頭上的女人。

### 根本沒有野餐的東西！

在餐巾上放著杯子和咖啡壺，在這個沒有特定時空的畫中似乎有些不合宜。這或許和《草地上的午餐》（**賞析作品 8**）有關，因為那件作品就是透過古典畫的神話或聖經主題的重新詮釋，來描繪風景中的裸體。馬諦斯重新運用這個主題，採用的技巧相當少見，而且是來自於秀拉點描派的啟發。

### 這個場景有什麼含意嗎？

古典畫家為了畫裸女，都會以神話或聖經故事主題當作藉口，例如，讓戴安娜或夏娃出現在天堂般的風景當中，描繪這些肉體與大自然的和諧共存。

馬諦斯這幅畫的標題是《豪華、寧靜與享樂》，顯示這可能是他企圖表達的和諧，而且他並未使用任何藉口。此外，作品的標題出自詩人波特萊爾的《旅行邀約》（*L'Invitation au voyage*）中的副歌，馬諦斯藉此向這位十九世紀備受爭議的作家致敬，因為波特萊爾的作品中總是充滿情色與肉欲。

## 畫裡有飛碟！

天空中這兩個奇怪的橢圓形,是為了回應畫面裡的許多斜線條,例如:樹枝、海岸線、站著梳頭那個女人的手臂線條、背景裡的山稜……等,全都是不同的對角線。大量的這種線條,則以樹幹、船桅的垂直線條,還有遠方的水平線來加以平衡。馬諦斯在這幅畫中並不打算述說什麼具體的故事,而是透過這些色彩的結合與線條的安排,試圖展現生活的樂趣,以及難得的寧靜。

## 中間偏左站著的那個人,看起來不像女人?

很難說,因為他比其他人小,看起來像裹著毛巾的孩子。有趣的是他看起來像是由右邊的光照亮的,但其他女子身上的光線都來自左邊。還有,這個孩子看起來好像全身在發光!他身邊的筆觸都是水平線條,形成一種光環,就像十七世紀聖嬰耶穌發出超自然光芒的圖像。畫面左側的兩個女人,一個雙臂張開如十字架,另一個穿著藍色衣服,虛脫的坐在地上,不由讓人想到耶穌受難的景象。難道馬諦斯在提醒我們,他描繪的這種天堂般的平靜是脆弱的?

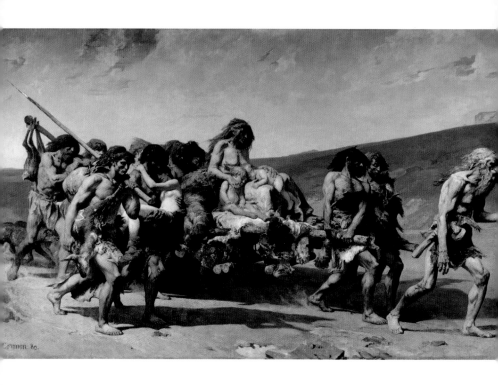

# 該隱
## Caïn

1880 年｜油畫｜384╳700 公分
費爾南－安妮‧皮耶斯特（Fernand-Anne Piestre），人稱柯蒙（Cormon）
1845 年生於巴黎｜1924 年逝於巴黎
展示位置：中間樓層

24

## 這是一幅好大的畫！

這幅畫有七公尺寬，四公尺高，它不是委託製作的作品，而是為了在官方沙龍展出而畫的。因為同時會有上百件甚至上千件作品展出，畫大幅的作品比較容易引起人們注意。

## 這些人是史前人類吧？

的確是這樣。他們打赤腳，身上穿著皮毛，還帶著木頭或石頭製成的工具（例如走在最前面那個人腰上的斧頭），確實讓人想起史前時代。還有拉著擔架的不是牛也不是馬，而是人，看起來就像回到人們還沒有馴養動物的古早古早以前。

## 他們看起來怎麼那麼髒？

他們全都披頭散髮，幾個男人的鬍子很亂，腳趾甲也是黑的。還有，皮膚上的灰影也讓他們看起來更髒。他們沒有固定的住所，餐風露宿的。這件作品完成於一八八〇年，那時人們已經逐漸能夠瞭解寫實畫家的作品。柯蒙受這些畫家的影響，將細節融入畫中，讓畫中的景象顯得更逼真。如果他早二十年創作這幅畫，這種自然主義的風格一定會受到批評。

## 他們在做什麼？

他們在逃亡。領頭的那個人是該隱，他殺了自己的兄弟亞伯（Abel），不管走到哪裡都心懷愧疚，上帝的判決也不會放過他。他與他的跟隨者都受到詛咒，也永遠有罪。這幅畫顯現出他無法逃避自己行為的後果，沙漠般的景色更加強了悲痛之感。

從男人疲軟的膝蓋、女人軟弱無力的姿態，以及所有人低垂的眼神，可以看出他們十分疲憊，彷彿陷入了荒蕪之中，滿臉驚恐，似乎也不知何去何從。畫家藉由從左上到右下的對角線來描繪一群人的行進，更暗示了他們前行的身軀的疲憊，拉長的陰影，則強化了場景令人憂心的悲劇色彩。

### 該隱為什麼要殺自己的兄弟？

這是《聖經》裡的故事。上帝接受了畜牧者亞伯的貢品（羊群中第一批出生的小羊），但沒有接受農夫該隱的貢品（他種的水果）。農夫該隱因為嫉妒心作祟，殺了牧羊人兄弟。

事實上，這幅畫詳細呈現了雨果〈良心〉（La Conscience）一詩的前幾行。這首詩的靈感來自《舊約》，收錄於《歷代傳說》（*La Légende des siècles*）書中。雨果在詩中描述了故事人物穿著動物毛皮，也描述了他們痛苦的表情，以及遠方的山。

### 讓聖經人物化身為史前人物，真是奇特的想法！

該隱這個故事發生的時間是史前，將故事人物以史前人物來表現反而說得過去。況且，一八六八年，人們在多都涅（Drodogne）的艾極－得塔雅克（Eyzies-de-Tayac）峭壁裡發現了五具史前人類骨骸，證明了法國這塊土地上確實出現過古老的文明。

當時，史前時代的一切對人們來說相當陌生，因而成為科學研究的主題。在這之前，歷史畫的主題只局限於上古和中古時期，在這之後，畫家開始對這個更古老的年代產生了興趣。

柯蒙是史前繪畫專家，也曾為聖日爾曼－哈耶（Saint-Germain-en-Laye）的國家古藝術美術館（le musée des Antiquités nationales）創作了一些作品。這個博物館在一八六二年奉拿破崙三世命令而成立，其中有專門收藏史前文物的部門。

### 畫裡的男人比女人多！

男人的數量很多，而且都很魁梧，也很強壯，其中有的還扛著獵物（大型動物都放在擔架上）。畫中只描繪了兩個女人，一個在男人的臂膀裡睡著了，另一個和幾個孩子坐在一起，這呼應了達爾文主義中的史前女性形象。

生物學家達爾文在一八五九年出版的《物種源起》（*L'Origine des espèces*）中提出物競天擇的說法，也就是適者生存，不適者淘汰。他不僅認為女性的功用就是生育後代，也認為她們的智能較差。這個物種演化的理論讓那個年代的人深信不疑，因此藝術家偶爾也會從這樣的理論中得到啟發。

### 這幅畫好像不是很精緻？

儘管如此，政府還是收購了這件作品，柯蒙還因此獲頒騎士勳章，並且接受委託，為巴黎市政府文學廳（le Salon des lettres de l'Hôtel de Paris）等公共建築進行裝飾。

他也是追隨梵谷與羅特列克學習的學生之一，由於他將寫實運動與現代藝術觀念融入作品當中，梵谷和羅特列克對他的開放態度印象深刻。這也表示官方藝術家與現代藝術家之間的區隔並不是那麼截然分明。

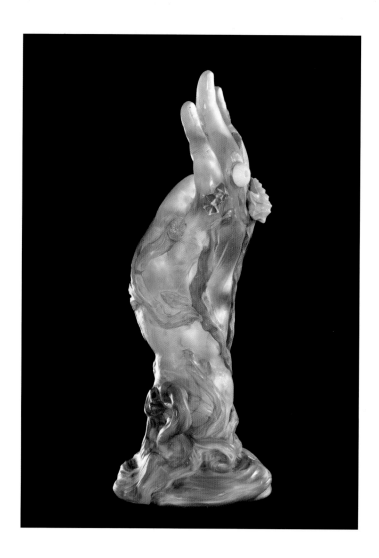

# 有海帶與貝殼的手

La Main aux algues et aux coquillages

1904 年｜燒鑄玻璃，含金屬氧化物，仿大理石花紋，
運用淺浮雕、深浮雕及輪雕等法，33 × 13 公分
賈列（Emile Gallé）
1846 年生於南錫（Nancy）｜ 1904 年逝於南錫
展示位置：中間樓層

## 這是什麼?

這是從海裡伸出來的手,手腕上黏著海帶,手指上的貝殼和海生動物(如中指上的迷你海膽),形成了奇怪的戒指。每樣東西都描繪得非常精細,所以很容易辨識。

## 這隻手是用什麼做的?

玻璃。賈列本身擁有藝術玻璃工廠,為了提升這件作品的裝飾性,他進行了許多的實驗:尋找新的琺瑯來點綴玻璃,或是在玻璃中放進金屬原料。

賈列是製作藝術玻璃的藝術家,也是化學家。他不但對自己運用的材質非常瞭解,還會自行研發。此外,他也管理一間陶瓷及家具製造廠,因此他構想並製造了可用來展示自己作品的玻璃櫃,其中一個就是《蜻蜓裝飾的玻璃櫃》(*La Vitrine aux libellules*, **MO**)

## 賈列自己製造這一類物品嗎?

他會在紙上記下自己想像的物品,說明它們的型式和他想要的裝飾,繪圖員先將這些物品用水彩呈現出來,再製作成蠟或石膏模型。接下來,負責製作藝術品的工人在賈列指導下,依照這些模型來完成最後的成品。

## 這隻手沒什麼用途吧?

這隻手是雕塑作品,所以沒有實際功能;它是一件裝飾品。精湛的技藝,以及讓這件作品賦與奢華風格的創新技術,也證明了負責製作的工作坊絕非虛有其名。

在那個年代,用玻璃來製作雕塑非常少見,因為在研究與發展製作所耗費的時間不符成本,不過賈列卻是這個領域裡的先驅。當然,賈列也製作較一般的作品,例如餐桌上使用的玻璃器皿。這些是日常生活中的常用物品,裝飾較少,也磨製得比較光亮。

### 為什麼這件玻璃作品這麼了不起？

想完成這樣的作品，必須能完全掌握材質，因為它是燒鑄玻璃，而不是吹製或壓模鑄造的。對雕塑家來說，只要能保持黏土軟化、潮濕，就能持續雕製，但玻璃只要冷卻就無法再做任何修改。工匠把作品放進窯裡重新燒製時，不能讓預鑄的作品變形，這需要高深的功力。因此，他們會同時製作好幾件一模一樣的作品，以免失敗。

### 這隻手有些地方看起來是透明的？

半透明、黃色及白色，這當然不是寫實的表現，這些過長且彎曲的手指頭也說明了這一點。不過，賈列可能試圖讓我們覺得這隻手的主人溺水了，這些顏色是因為身體泡在水裡太久造成的，就像有些海中生物的皮膚會像吹氣球那樣鼓起來。

### 這件作品有其他的複本嗎？

有，另外兩件展示在南錫學派美術館（musée de l'Ecole de Nancy）。「南錫學派」與「新藝術運動」關係密切，成員包括多位創作者：賈列、多姆（Daum）兄弟與馬裘黑勒。

十九世紀末，這些玻璃工匠、精緻家具木匠和建築師，在洛林（Lorraine）地區重新振興了藝術品及家具製造業。他們全都熱愛取自大自然的圖案（植物，陸上和海中動物）；此外，由於法國在一八七〇年的普法戰爭落敗，洛林部分地區遭德國兼併，因此這些藝術家當中也有人透過自己的創作來提醒人們，他們是洛林人，也是法國人。

### 這三件作品當中，哪一隻手才是原作？

其中有兩件製作過程相同，看起來一模一樣，第三件沒有，所以不太一樣，不過三件都是原作。賈列根據自己的作品完成許多加上變化的創作，只是華麗程度不太一樣，這樣一來，製作這些作品所需的研究時間與經費就能夠回收。也因為每件作品都略有不同，所以每件作品都是獨一無二的。

## 為什麼只有手，沒有出現和手相連的身體？

想完成大型玻璃作品難度非常高，應該說幾乎是不可能的事。況且在十九世紀，許多藝術家都喜愛只描繪身體的某個部分，羅丹的《大教堂》（*La Cathédrale*，藏於巴黎羅丹美術館）就是其中一例，它只呈現了兩隻手。

即使只出現部分，應該就能讓人聯想到整體。這樣的藝術創作具啟發作用，會激發觀賞者的想像力，不像描繪完整細節的作品那樣，帶給觀賞者的是被動的欣賞。

此外，賈列的這件作品的靈感也來自「獻給神的供奉」（ex-voto），也就是人們在願望實現後，為了還願而獻給神的物品。他用手的形狀來呈現，是因為古代的人會在疾病痊癒後，將手狀物品投入水中，表示對神的感謝。

## 賈列喜歡海嗎？

賈列住在洛林區，距離海相當遠，但他的作品主題經常都和水有關。他醉心文學，很喜歡波特萊爾〔詩作中常出現與海相關的內容，如《信天翁》（*L'Albatros*）〕，或是雨果〔他的〈諾克斯海〉（*Océano nox*）〕讓人想起海難）。

還有，他和那個年代的其他藝術家一樣熱愛科學新發現，尤其是海洋學方面的事物。在他擁有的關於海洋的書籍當中，有一本是恩斯特・海克爾（Ernst Haeckel）的《大自然的藝術表現》（*Les Formes artistiques de la nature*），書中的插圖為建築師與家具製造者提供許多創作靈感，他們也因而創作了許多的海中生物。這再次證明了藝術與科學的關聯。

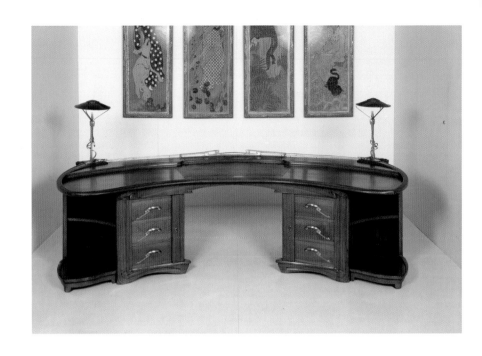

# 寫字枱
## Ecritoire

1898~1899 年｜橡木、鍍金青銅、黃銅與皮革｜高 128 ╳寬 268 ╳深 122 公分
亨利・范・德費爾德（Henry Van de Velde）
1863 年生於比利時安特衛普｜ 1957 年逝於瑞士蘇黎士
展示位置：中間樓層

## 這張書桌是用什麼做的？

在幾個世紀之前，精緻家具木匠爭相用少見或具異國風情的木材來製作家具，這些原料都相當昂貴。這張書桌是用橡木打造的，橡木是歐洲常見的木材，和從遠方來的希有木材相較下價格較便宜。

## 為什麼沒有選比較奢華的木材？

范‧德費爾德這位藝術家認為人們都應能夠接觸藝術，他可能希望有能力買這張書桌的客人不一定要是有錢人。也由於有這樣的想法，所以他放棄了繪畫，選擇建築與家具創作，因為這樣能達到藝術推廣的目標。他也參與德國的一項工業製作家具的實驗計畫。

## 這件家具是用機器製作的嗎？

不是，因為它的裝飾太複雜了。仔細觀察這張書桌，就會注意到在桌面及抽屜周圍都有裝飾用的線腳，這些曲線配合這件家具的設計，無論厚度或寬度都有不同的變化，只有手藝靈巧的工匠才能創作出這樣的裝飾。

## 這張桌子是圓弧狀的？

這對我們來說有點奇怪，因為書桌通常都是長方型的。還有，連抽屜把手及線腳等裝飾物都是彎曲的。這是從樹枝上得到的靈感，而曲線正是**新藝術**派藝術家很喜歡的圖樣之一。

范‧德費爾德也是新藝術運動成員，他們主張與模仿過去的風格一刀兩斷，開始從大自然中找尋靈感來源。當時這樣的想法十分盛行，那樣彎曲的線條時常出現在家具或建築上，例如：吉馬赫在巴黎夏特雷、聖歐柏敦門及阿貝斯（Abbesses）等地鐵站設計的出入口。

### 這張書桌好大！

是啊，不過這張桌子很實用，而且符合人體工學。事實上，這個圓弧的桌面雖然很長，但即使東西放在桌面的邊緣或角落，使用者還是能輕鬆拿到。還有，兩邊鎖安排在直立的木條上，而不是在每個抽屜中間。

### 那兩盞燈為什麼離桌子中央那麼遠？

沒錯，這兩盞燈確實無法挪近一點。嵌在桌面上的皮質寫字墊，還有挖鑿木條而成的筆盒也一樣無法移動，因為這些全都成為家具的一部分。他一開始構想這件家具時，就把有用的配件都想好了，這實在相當少見，因為這些配件通常都是由其他工匠處理的。

不過，范‧德費爾德這位藝術家注重藝術作品的整體感，主張人應該同時構思建築及其中的家具，才會創造出和諧的作品。他甚至在布魯塞爾自己的住處實踐了這個基本觀念。打造那棟建築的是維克多‧霍塔（Victor Horta）。霍塔也是新藝術運動的主導者之一。在法國，新藝術通常又有「麵條風格」之稱。

### 那兩盞燈是電燈！

這兩盞燈特殊的地方，就是當初構思時就打算採用電燈，這也顯示這些藝術家對當代科技產生的興趣。別忘了，藝術家在一八九九年構思這張桌子時，大多數歐洲家庭還是使用瓦斯照明，直到第一次世界大戰後才開始用電。

### 范‧德費爾德親自動手完成的是哪個部分？

就像賈列想像花瓶一樣，范‧德費爾德先把想法畫在紙上，然後再指導繪圖員繪製工作圖，接著交給精緻家具木匠與製作銅器的工匠來製作。在這之前，構思兼製作家具的都是工匠，而在這樣團隊合作的情況下，創作者只是構思者，不再是製作器物的人。

### 誰會買這種家具？

新藝術沒有達成原來的目標，沒有成功打入一般人的生活，因為作品的價格很高，形式過於新穎，但一般民眾偏好的是古家具的仿製品。只有知識分子，或是對工業發展有概念等眼界較寬且較有錢的人，才會買這樣的作品。

這張書桌只做了四件：巴黎《白雜誌》（*La Revue Blanche*）的辦公室有一張，這是捍衛烏依亞爾與波納爾現代藝術的前衛雜誌；在德國，則在編輯路德維克・洛佛（Ludwig Loeffer）、外交官阿勒佛德・范諾斯提茲（Alfred von Nostiz）、藝術史學家朱麗耶斯・梅耶－葛拉菲（Julius Meier-Graefe）家中。范・德費爾德是比利時人，經常在德國工作，尤其是威瑪地區，他還在當地創辦了一所知名的裝飾藝術學校。

### 那四張書桌一模一樣嗎？

不是。配件和使用的木材都不同，例如，不是每張書桌都有嵌入的桌燈。還有，其中兩張是橡木做的，另一張是胡桃木做的，最後一張最豪華，用的是紫檀木，這是一種非洲木頭，顏色會隨著時間而從紅色變成黃色。不幸的是，最豪華的這張書桌在第二次世界大戰時遭到毀壞。

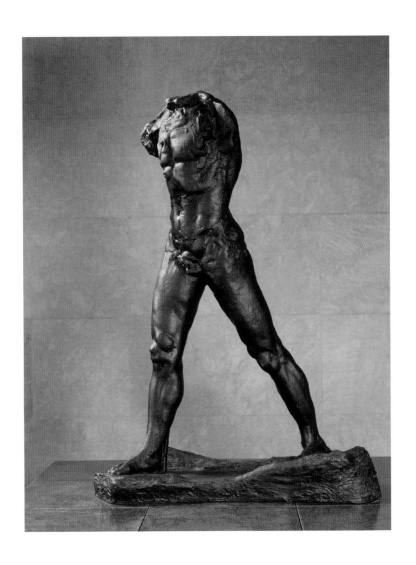

# 行走的人
## L'homme qui marche

1905 年 | 銅雕，213 ╳ 71 ╳ 156 公分
羅丹（Auguste Rodin）
1840 年生於巴黎 | 1917 年逝於莫東（Meudon）
展示位置：中間樓層

27

## 他為什麼沒有頭？

這件作品不像其他我們在美術館中看到的作品，它並沒有受損。這件作品也不像某些傳說中的人物，出現時通常都沒有頭，例如聖丹尼斯（saint Denis）遭人砍頭後，撿起自己的頭並抱在手中前進。

雕塑家創作了一件沒有頭的不完整軀體，這還是第一次呢！而且，他連手臂都沒有！一般來說，雕塑成品都很光滑，但這件作品不是這樣，他的上半身皮膚不但有裂紋，而且凹凸不平，更讓人覺得像還沒完成的作品。

## 所以這件作品沒做完嗎？

對藝術家來說，很難知道到底什麼時候作品算是完成了。起初，這是用來練習創作《施洗者約翰傳道》（*Saint Jean-Baptiste prêchant*, MO）的上身及腿部的習作，但它在一九〇〇年展出時就被視為完成了，而且當時是八十五公分的石膏像。儘管原本只是部分雛形，但幾年後，對雕塑家來說，它已成為完整的作品。

### 當時為什麼沒有馬上做青銅雕像？

這種材質較石膏堅固，自然也比較貴，所以很少雕塑家會自己主動用青銅來製作雕像。這件銅雕作品由一群業餘藝術家投資製作後，再捐贈給政府。第一件銅雕先在法國駐羅馬大使館展出多年，之後又搬到里昂，最後才放進巴黎的奧賽美術館。後來，又陸續鑄造了其他和巴黎羅丹美術館那座相同的複本。

### 只雕塑上半身和腿，真是奇怪的想法！

羅丹很喜歡古代的雕塑。這些雕塑長期埋在地下，或是受人們忽略了好個幾世紀，因此，它們通常都殘缺不全，而且表面可能很不完整。不過羅丹發現，這些作品雖然狀況不佳，視覺表現都很強烈。這也讓羅丹能專注於人體的部分構造（沒有頭的軀體，或單獨一隻手）的力與美，就像賈列的《有海帶與貝殼的手》（**賞析作品 25**）。

## 所以這個人物不是真的人？

這不是某個特定的人。在當時，這是全新的手法，因為大多數雕塑都是名人、真實人物或是想像中的人物。此外，羅丹受但丁的《神曲》等文學作品及《聖經》等宗教作品的啟發後，決定不再透過自己的雕塑來說故事，這和塞尚處理繪畫的態度十分相近。

## 這件作品至少應該有個主題吧？

有。主題就是在行動中的軀體。這個想法不是突然出現在羅丹腦海裡的，而是在藝術創作過程中漫長省思的結果。多年之前，他在修改雕塑《施洗者約翰傳道》（**MO**）時拿掉了十字架，不想表現出傳教及身體運動中的姿態，但保留了頭和手。無論如何，他去除了次要或假藉歷史名義存在的部分，只留下必要的，然後才決定製作部分的人體習作，因此看起來就像未完成的作品。

## 可是人要有頭才能走路啊！

人確實需要，但雕塑就不需要。這不是模仿寫實，是對行走賦與幻想，而且是透過完全靜止的方式來達成目標。羅丹認為，只需要上半身和腿就能暗示動作。這個略微扭曲的上半身，一個肩膀顯然在另一個肩膀之前，暗示了走路時軀體會產生的不平衡；大腿的肌肉張力則表現出這個人在活動，而不是處於靜止狀態。

## 可是他兩隻腳都放在地上！

試著用羅丹表現出來的動作來走路，你就會發現還真不容易呢！羅丹呈現的不只是那個人前進的瞬間，而是剛放下一隻腳，準備抬起另一隻腳的動作。他將行走的兩個時間點濃縮在一個點上。
這樣的作法，在杜象的《下樓梯的裸體，二號》（*Nu descendant l'escalier, N°2, 1912*，藏於費城美術館），或是巴拉（Balla）的《戴著狗鍊的狗的活力》（*Dynamisme d'un chien en laisse*, 1912；藏於水牛城美術學院）當中也都出現過。這兩件作品在同一年完成，藝術家都在同一個畫面上表現身體的連續動作。

## 上半身和腿這兩部分的表現手法不太一樣？

沒錯，上半身和腿原本是為了《施洗者約翰傳道》所做的兩個早期習作，羅丹將它們接在一起，成為第三件作品。當時，雕塑家重新發現二十五年前用石膏製作的上半身時，它的表面已受損破裂，但是他卻直接用這個部分去鑄銅雕。他沒有製作新的模子，而是用較古老的雕塑的模子來進行新的創作。

我們可以在羅丹好幾件作品當中看到，他把同樣的殘缺作品放在一起，看上去簡直就像一件作品。例如，《地獄門》（ La Porte de l'enfer ）頂端的《三個影子》（ Les Trois Ombres ），是用三個不同的模子放在一起製作成而成的雕塑。《地獄門》這件作品的石膏模藏於奧賽美術館。

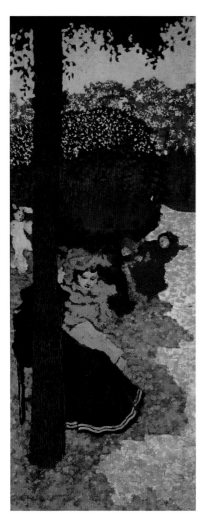
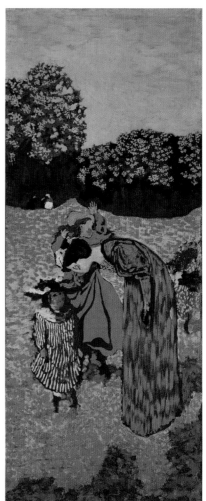

# 公園
## 左圖：《玩耍的小女孩》，右圖：《詢問》。

*Jardins public*. Panneau de gauch *Les Fillettes jouant*;
panneau de droite *L'Interrogatoire*.

1894 年｜膠彩｜左圖 214 × 88 公分，右圖 214 × 92 公分
艾德瓦・烏依亞爾（Édouard Vuillard）
1868 年生於庫梭（Cuiseaux）｜ 1940 年逝於拉寶勒（La Baule）
展示位置：中間樓層

### 畫裡的人在做什麼？

烏依亞爾和所有印象派畫家一樣，都喜歡描繪日常生活中的景象。在這幅畫中，他畫的是一個公園。

左邊那幅畫裡有兩個女人，其中一個無法辨識，因為有一部分讓樹擋住了，而且她轉過頭面對著穿黃色衣服的女人，她們身後還有幾個小女孩在玩耍。

右邊那幅畫裡，一個女人彎下身和一個小女孩說話。她可能是女孩的媽媽，另外兩個小女孩在後面奔跑。那個穿著鮭紅色洋裝的小孩看起來很奇怪，她媽媽的頭擋住了她，不過她的上半身看起來較一般小孩長一些。

### 有個小女孩看起來和地面顏色一樣！

事實上，要仔細看才能看得出那個朝最右側跑去的小女孩，因為她身上的顏色和泥土地面很接近，而且裙子上的圓點的呈現方式，幾乎和描繪公園中的沙子採用了同樣的筆觸。

烏依亞爾沒興趣將實景像拍照那樣重現，他似乎採用裝飾性的手法來處理這些人物，這也是他愚弄觀賞者眼睛的方法。我們甚至可以從他畫樹的方式看出來，因為那就像畫裝飾用壁紙的手法。

### 地面為什麼看起來像一塊窗簾？

沒錯。它讓人感覺就像一塊垂直的赭黃色布幔，從小徑圍成的三角狀公園頂端垂到後方樹林邊緣。

烏依亞爾完全不擔心景深的問題；那些女人不是坐在樹林邊緣，因此不太容易看出這是一個具立體感的空間。唯一能讓我們把樹和前景分開的原因，就是它們相對來說比較小。

### 為什麼是兩幅畫，有人把畫切開了嗎？

不是。這兩幅畫其實是一系列九幅裝飾畫中的一部分，整個系列表現的是連續的風景。奧賽美術館擁有其中五幅：《玩耍的小女孩》、《詢問》、《保姆》（Les Nourrices）、《對話》（La Conversation），以及《紅暈》（L'Ombrelle rouge）。另外三幅則分別藏於不同美術館：《在樹下》（Sous les arbres，美國克里夫蘭）、《散步》（La Promenade，美國休士頓），以及《兩個小學生》（Les deux Écoliers，比利時布魯塞爾）。至於最後一幅《走出第一步》（Les Premiers Pas），目前不知下落。

### 誰會想要九幅畫？

有個名叫亞歷山大・納坦松（Alexandre Natanson）的人委託烏依亞爾繪製這些畫，想用來裝飾他巴黎的住所。這些畫就像這兩幅一樣是長條型的，被放在兩道窗戶之間。由於畫的是風景，雖然是人工的，與窗戶外的真正景色就形成了比較。

事實上，納坦松是《白雜誌》的經理，非常欣賞烏依亞爾和朋友的作品，經常主動出借雜誌社的空間讓他們展出。他也曾委託波納爾製作一張為雜誌畫的廣告海報。波納爾和烏依亞爾都是先知派的成員。

### 先知畫派有哪些人？

「Nabis」在希伯來文裡的意思是「先知」，藝術家故意取這個奇怪的名稱，是因為他們把自己視為新繪畫的先知，而且認為這個具神祕性的用字能讓他們與眾不同。

這群藝術家包括：塞律西耶、烏依亞爾、波納爾、德尼與胡賽爾（Roussel）……等。他們的風格與技巧都不相同，但所有人都希望和具描述性的繪畫一刀兩斷，因此他們都偏好裝飾性的繪畫，也就是主題本身沒什麼重要性，唯一重要的是線條與色彩的結合所引起的情緒或感受。

### 這幅畫怎麼這麼黯淡？

烏依亞爾和普維・德・夏凡納一樣，不想讓人有「以假亂真」的假想。此外他也用膠彩這種常用來畫劇場布景的畫材，因而讓人想到壁畫的暗沉。這些缺乏光澤的色彩以赭色及綠色為主，完全符合不希望產生照片般帶給人幻想的效果，而這樣的效果往往會在油畫上出現。

### 烏依亞爾曾為劇場工作嗎？

演員盧聶－波（Lugné-Poë）很喜愛象徵主義作家，尤其是斯堪的那維亞的作家，例如易卜生（Ibsen）。盧聶－波在巴黎創立了「作品劇場」（Théâtre de l'oeuvre），而且與烏依亞爾是好友，因此經常邀請烏依亞爾或先知派畫家參與製作。不過，當時的服裝或舞台布景幾乎都沒有留下來，只有節目表能證明他們曾經合作。

### 藝術無所不在！

先知畫派畫家與古典藝術家截然不同，他們不區分大型裝飾藝術或插畫，而且兩種都創作，因此摒棄了「繪畫當作主要藝術，插畫是次等藝術」的區別。

這些藝術家在好奇心的驅使下，著手創作藝術飾品及家具（扇子或屏風），甚至餐具的裝飾花紋。他們與吉馬赫或范・德費爾德（**賞析作品 26**）等新藝術運動的建築師有同樣的考量，而且也是同一個年代的人。

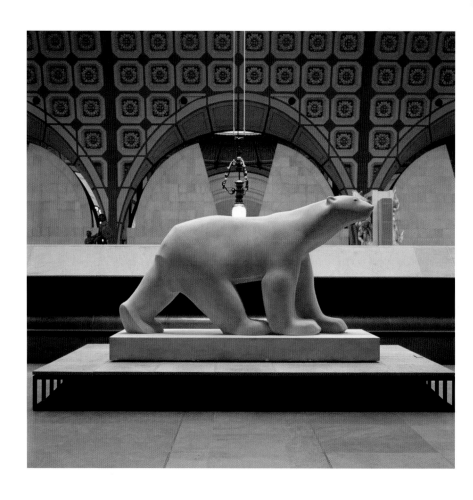

# 白熊
## L'Ours blanc

約完成於 1927 年｜朗斯石｜163 × 90 × 251 公分
彭朋（François Pompon）
1855 年生於索留（Saulieu）｜ 1933 年逝於巴黎
展示位置：中間樓層

## 這看起來簡直就像真的熊！

彭朋完成與真實動物大小一樣的作品，讓人覺得格外生動，而且他完美呈現了略微鬆軟的皮毛。此外，這隻熊在走路，伸長的脖子和不是完全貼在地上的腳，加強了牠的律動感，至於那個低矮的底座，則讓人想到大浮冰的表面。

## 它真是光滑！

如此完美光亮的表面，表示藝術家在創作的最後階段應該投入了很多心力。彭朋並沒有完全表現出皮毛的細節，但當我們走近時，就能看到整件作品的細微變化。

在皮毛和血肉之下，藝術家還能引人看出熊的身體結構，白色的朗斯石更絕佳詮釋出北極熊的特質。彭朋為了賦與他的熊讓人忍不住想觸摸的感覺，確實找到了實物觀察與綜合藝術表現之間的平衡。

## 彭朋在哪裡看過北極熊？

無論是十九世紀初完成關於動物的習作的雕塑家巴耶（Barye）、畫家德拉克洛瓦，或是後來的盧梭（**賞析作品 19**），彭朋和他們一樣經常到植物園裡的動物園進行觀察。彭朋就是在那裡看到北極熊的。事實上，在這裡還能看到其他猛獸。

## 他不是在動物園裡製作這件雕塑的吧？

不是。這件雕塑的製作過程既費時又複雜，但彭朋確實從一九一〇年開始在植物園裡動手製作。當時他帶著一個行動小工作箱，做了一件熊的小雛形，接著用畫了動物動作的素描來完成這件習作。他回到工作室後，將雕塑簡化，去除了許多細節。不過一直等到一九二二年的「秋季沙龍」，他才展出大型的石膏雕塑。

## 《白熊》很受歡迎嗎？

彭朋的這件作品已經八十多歲了，至今仍受到很多人的喜愛。除了在奧賽美術館的這件朗斯石熊，他還用大理石製作了同樣的作品。有些作品跟這隻熊的大小一樣，其他尺寸較小的作品則是為了迎合商業化。製造商賽佛（Sèvre）甚至與藝術家簽約，為的就是能夠製作小型陶瓷熊：一旦作品不再那樣巨大，就能以較細緻的材質來製作，更符合讓熊表皮光滑的條件。

## 彭朋是動物雕塑的專家嗎？

彭朋和許多雕塑家一樣，先在其他藝術家的工作室中當學徒，而且他大部分時間都在羅丹工作室裡工作，之後才自立門戶。

在他職業生涯之初，主要製作的是人型雕塑，完成過雨果小說《悲慘世界》中知名的女主角《珂賽特》（Cosette，藏於巴黎雨果美術館）。直到一九〇〇年代，他才開始經常製作與動物有關的作品，但現在人們對他的認知都是透過他的動物雕塑。

## 這樣大的動物雕塑很少見吧？

這種尺寸通常是用來雕塑人型，或本身不是主體的動物，也就是在神話或寓言故事中伴隨主角的動物，例如：藏於巴黎羅浮宮的皮杰（Puget）的《克羅頓的米洛》（Milon de Crotone），或是在國家廣場上的達魯的《共和國》（La République）。

不過，在這之前就有其他驚人的作品：一八八〇年，在巴黎的丹佛－賀席侯（Denfert-Rochereau）廣場上，擺設了巴特勒迪的《獅子》（Le Lion），這個陶製雕塑高達三百六十公分，是貝勒佛（Belfort）原本高達十一公尺的作品縮小版。

我們也可以在奧賽美術館門前的廣場上看到其他動物雕像，包括：費米耶（Emmanuel Frémiet）的《落入陷阱的小象》（Jeune éléphant pris au piège），或是賈克馬（Alfred Jacquemart）的《犀牛》（Rhinocéros），這些作品在一八七八年的世博會時用來裝飾托卡得歐宮（Palais du Trocadéro）。這個宮殿現在已由在一九三七年世博會時建造的夏佑宮（palais de Chaillot）取代了。

## 他的風格和羅丹不太一樣？

沒錯。羅丹的作品表面經常運用明暗來表現凹凸不平的風格，彭朋的作品完全相反，他偏好平滑的表面，讓光線能滑落在上面。他對埃及的雕塑印象深刻，因為那些作品的模式都很簡單，也因此成為他思索參考的來源之一。

# Appendix

# 附錄

- 專有名詞索引
- 奧賽美術館相關實用資訊

# 專有名詞索引

十九世紀風潮不斷演變，想在許多不同的名稱裡找到適當的用詞，有時實在不是件容易的事。這個簡單的索引挑選最常見的詞語，希望能協助讀者，在各種「主義」與學派的叢林裡把一切看得更清楚些。

**學院派**（Académisme）：在十九世紀，這個詞用來指稱僵化的古典主義，也就是由於美術學院教授的規則，讓畫家的模仿與作品看起來帶有明顯的學院風格。這樣的作品幾乎不具特色，藝術家也無法表現出個性。例如，試著觀察與比較卡班內的《維納斯的誕生》（**MO**）與鮑格雷奧所畫的同名作品，兩者之間有許多相似之處。

**新藝術**（Art nouveau）：大約一八九六年左右，齊格菲‧賓（Siegfried Bing）在巴黎開設了專門推廣裝飾藝術與繪畫的畫廊，「新藝術」一詞，就借自他的畫廊名稱。這個用語起初指的是一八九〇年代一種國際性的建築與裝飾藝術風潮，其目標是對抗模仿和抄襲過去幾個世紀風格的作法。這個風潮當中的裝飾圖樣靈感都來自於大自然（植物界或動物界）。

**學院藝術**（Art pompier）：這是一個很口語化的用詞，用來嘲諷在沙龍展出、遵守美術學院教學原則（歷史主題、表現手法精緻）的畫家，通常與「學院派」一詞混用。這個詞的出處已不可考，可能是因為有些畫裡的古代人物戴著頭盔，讓人聯想到消防隊員的帽子。

**古典主義**（Classicisme）：在藝術創作演變中一再出現的運動，用來定義以歷史、寓言或宗教為主題，尋求型態平衡，且表現節制的藝術。在十九世紀再度以「新古典主義」（néoclassicisme）之名出現，因為大衛及安格爾在創作表現上有個人風格，與學院派畫家有所區隔；他們雖然學習了學院派畫家的規則，卻沒有完全遵守。

**分隔主義**（Cloisonnisme）：用來指稱一八八八年高更在阿凡橋定調的風格：所有的色彩都以一致的方式表現，然後在外圈以一道深色圈住。這讓人想到上釉的技巧，亦即每個色彩都以一道金屬框把相鄰的色彩分隔開來。

**分色主義**（Divisionnisme）：稱呼秀拉所創風格的詞。他試圖更嚴格且更科學化持續進行印象派對光線與色彩認知的研究。此外，人們也稱為「新印象主義」（néo-impressionnisme），或是「點描派」（pointillisme）。

**折衷主義**（Éclectisme）：指借用過去不同風格，但沒有創造出新型態的藝術運動。有文藝復興、巴洛克及洛可可風格的巴黎歌劇院，就是折衷主義建築最典型的代表。

**巴比松學派**（École de Barbizon）：指一群高敏感度、接近寫實畫派的風景畫畫家，因為有許多成員住在距離楓丹白露不遠的巴比松村而得名。

**南錫學派**（École de Nancy）：南錫市的藝術創作者協會，創立於一九〇一年，為了推廣藝術，玻璃工匠賈列、多姆兄弟、精緻家具木匠馬裘黑勒，以及建築師瓦朗（Vallin）等專長不同的藝術家進行技術研究與裝飾技巧的發展。他們的風格靈感主要汲取自大自然，特別是植物，因而也算是「新藝術運動」的一部分。

**阿凡橋派**（École de Pont-Aven）：指在菲尼斯泰爾省（Finistère）阿凡橋村形成的畫家群體，主要是高更與貝爾納（Émile Bernard）及他們的朋友。一八八八及一八八九年，這個廢除印象主義型態的反動中又發展出了「分隔主義」。

**印象派**（Impressionnisme）：這個用詞因一八七四年莫內在納達工作室展出的作品《印象‧日出》而得名，運用範圍通常很廣，用來定義十九世紀末大部分的現代畫家，但最初是用來指稱一八七四與一八八六年間共同展出的一群藝術家，他們作品特色是鑽研捕捉某個瞬間的描繪效果，以及光線改變特性的表現。

**日本主義**（Japonisme）：對遠東藝術感到興趣的運動，自一八六〇年代開始的西方創作中都可看到其影響，包括馬內《左拉的肖像》（**MO**）中出現的日本畫作，以及高更《美女安琪拉》（**MO**）中完全的東方式構圖。這個風潮主要影響範圍是繪畫、陶器與家具創作。

**先知畫派**（Nabis）：期待藝術創作能產生描述性表現的藝術家，從希伯來文中找到「nebiim」（先知）一詞，並要求別人這樣稱呼他們。一八八九年，他們在伏爾皮尼咖啡館展出中發現高更作品，一八九九年，他們最後一次共同在商人杜航－胡埃爾家展出，在這之間的十年，他們都一起創作。

**自然主義**（Naturalisme）：原本用來指稱左拉的文學美學，其目的是描繪社會生活。隨後（尤其是第三共和國時期），則更廣泛用來指稱有同樣企圖的畫家與雕塑家。

**新印象主義**（Néo-impressionisme）：參見分色主義。

**東方主義**（Orientalisme）：對馬格里布 （Maghreb）、中東及印度有興趣而興起的運動，影響了文學、繪畫、雕塑及裝飾藝術。經常也用來指稱見證藝術家在這些地區旅行所繪製的風景畫及風俗畫的風格。

**點描派**（Pointillisme）：「新印象主義」的同義詞，但運用時帶有貶意，強調以運用非常規則且細小的圓點為基礎的繪畫技巧，與印象派畫家的不規則且本能的筆觸特質形成強烈對比。

**後印象主義**（Postimpressionnisme）：一般用語，指在一八八六年（印象派畫家最後一次展出）後發展出來的許多風潮，涵蓋了不同的藝術家，如塞尚、梵谷、羅特列克與秀拉等；同時也強調一八九〇年代不同創作者借重許多印象派繪畫特色的表現（現代生活的主題、自由的筆觸與較生動的色彩等）。

**寫實主義**（Réalisme）：十九世紀用來定義著重描繪現實的繪畫，無論是透過風景或日常生活景象。這是自庫爾貝起在一八五〇年代發展出來的，但與自然主義有些混淆。

**「麵條」風格**（Style "nouille"）：為「新藝術」（Art nouveau）的同意詞。在法國，這種說法帶有嘲諷之意，說明某些藝術家以曲線或反向曲線的裝飾特色，讓人想到旋繞的義大利麵或麵條。

**象徵主義**（Symbolisme）：擴及文學與美術的運動，著重幻想與夢境，與寫實主義、自然主義及印象主義相對，包括許多風格相異的藝術家，如牟侯、普維·德·夏凡納、高更或某些先知派畫家。

**綜合主義**（Synthétisme）：高更在布列塔尼所創的風格名稱，與分隔主義及阿凡橋派相關，闡明一種對簡化的需求。為了去除細節，而且只保留必要的線條與色彩，這一派的擁護者特別喜歡在工作室裡用記憶中的影像來創作，鮮少聘用模特兒。

# 奧賽美術館相關實用資訊

地址：62, rue de Lille, 75343, Paris cedex 07 FRANCE（法國巴黎）
電話：01 40 49 48 14
網址：www.musee-orsay.fr
地鐵：12 號線，Solférino 站
RER：C 線，Musée d'Orsay 站
公車：24、63、68、69、73、83、84、94

## ○奧賽美術館每天都開放嗎？

- 請注意，奧賽美術館和羅浮宮不同，這裡星期一休館。這樣一來，星期二羅浮宮休館時，就可以參觀奧賽美術館。不過即使時間錯開了，參觀的人還是很多。美術館在某些節日也會休館，來之前最好先確定一下。
- 開館時間是早上九點半到下午六點，星期四開館時間延長到晚上九點四十五分。在節日時，開館時間可能也會有些微變動。

## ○美術館的入口在哪裡？

- 從榮譽勳章街一號（1, rue de la Légion d'honneur）進入美術館。
- 請注意，如果已經有門票，不需跟著排隊，面對館門前方的雨篷時，右側有一個入口標示著「C」，這是已有門票或不需門票的參觀者專用的入口。

## ○有什麼方法可以不需要排隊？

- 購買白卡（Carte blanche，美術館之友入場券），可在一年中無限制參觀美術館的常設展與特展。這張卡也可以在參加講座、書店購物時享有折扣，在美術館的姐妹機構中（如劇場）也能享有折扣。如果住在巴黎，而且會經常來參觀，買這張卡很划算。

- 如果只是偶爾才參觀一次，購買「巴黎美術館與紀念建築卡」（carte Paris Musées et Monuments），就可以參觀巴黎許多美術館與紀念建築，不過使用期限只有幾天。持有這兩種卡就不需要排隊，可以從「C」入口進入美術館。
- 若想要事先購票（例如前一天買隔天的票），可以在美術館入口前廣場的亭子裡購買。

## ○如何享有免費入館？

- 十八歲以下免費入館。失業者、享有社會補助者、美術系學生、教師、某些文化協會的負責人、美術館的科學研究人員與記者……等，都能免費入館。
- 每個月的第一個星期日，入館免費。

## ○用美術館的入場券可以參觀特展嗎？

- 持有美術館的入場券可以參觀常設展，而且孩童免費。
- 與常設展分開的特展，需要另外付費，因此，購票時要確實說明是否參觀特展。不過，小孩一律免費。
- 請注意，「巴黎美術館與紀念建築卡」不能參觀特展。

## ○可以在美術館中用餐嗎？

- 中間樓層：有一個一九○○年代奢華裝潢風格的餐廳，原本是老旅館的餐廳。這裡除了供應一般餐點，也有沙拉與兒童餐。
- 最高樓層：最高樓層畫廊盡頭的咖啡廳也提供簡餐。
- 夾層的露台上：這裡也有一個自助餐廳。
- 請注意，想進入這些地方用餐通常需要排隊，所以儘量在十二點左右午餐開始提供就去用餐，或者在下午一點半左右午餐時間即將結束前進去，這樣就不需等太久。

# 問出現代藝術名作大祕密——在奧塞美術館，遇見梵谷、莫內、雷諾瓦、羅丹……
## Comment parler du musée d'Orsay aux enfants

| | |
|---|---|
| 作　　　　者 | 伊莎貝爾·波妮登·庫宏（Isabelle Bonithon Courant） |
| 譯　　　　者 | 周明佳 |
| 封 面 設 計 | 莊謹銘 |
| 內 頁 排 版 | 高巧怡 |
| 行 銷 企 劃 | 林芳如 |
| 行 銷 統 籌 | 駱漢琦 |
| 業 務 發 行 | 邱紹溢 |
| 業 務 統 籌 | 郭其彬 |
| 責 任 編 輯 | 周宜靜 |
| 副 總 編 輯 | 何維民 |
| 總 　 編 　 輯 | 李亞南 |

| | |
|---|---|
| 發 　 行 　 人 | 蘇拾平 |
| 出　　　　版 | 漫遊者文化事業股份有限公司 |
| | 地址：台北市松山區復興北路 331 號 4 樓 |
| | 電話：（02）27152022 |
| | 傳真：（02）27152021 |
| | 讀者服務信箱：service@azothbooks.com |
| | 漫遊者臉書：www.facebook.com/azothbooks.read |
| 發　　　　行 | 大雁文化事業股份有限公司 |
| | 地址：台北市松山區復興北路 333 號 11 樓之 4 |
| | 劃撥帳號：50022001 |
| | 戶名：漫遊者文化事業股份有限公司 |
| 香 港 發 行 | 大雁（香港）出版基地·里人文化 |
| | 地址：香港荃灣橫龍街78號正好工業大廈22樓A室 |
| | 電話：852-24192288，852-24191887 |
| | 讀者服務信箱：anyone@biznetvigator.com |

| | |
|---|---|
| 初 版 一 刷 | 2015 年 6 月 |
| 定　　　　價 | 350 元 |

I S B N　　978-986-5671-45-7
版權所有·翻印必究（Printed in Taiwan）

Isabelle Bonithon Courant: Comment parler du musée d'Orsay aux enfants
© 2007, Le baron perché
Complex Chinese edition copyright © 2015 by Azoth Books

國家圖書館出版品預行編目（CIP）資料

問出現代藝術名作大祕密：在奧塞美術館，遇見梵谷、莫內、雷諾瓦、羅丹......／伊莎貝爾.波妮登.庫宏(Isabelle Bonithon Courant)著；周明佳譯. -- 初版. -- 臺北市：漫遊者文化出版：大雁文化發行, 2015.06
184面；15×21公分
譯自：Comment parler du musee d'Orsay aux enfants
ISBN 978-986-5671-45-7(平裝)
1.西洋畫 2.畫論 3.藝術欣賞
947.5　　　　　　　　　　　　　　　　　104007830